一看就懂的中国艺术史

书画卷四

中唐到五代：乱世风骨

祝唯庸 著

江苏凤凰美术出版社

图书在版编目（CIP）数据

一看就懂的中国艺术史 . 书画卷 . 四，中唐到五代：
乱世风骨 / 祝唯庸著 . -- 南京：江苏凤凰美术出版社，
2023.5

ISBN 978-7-5741-0864-6

Ⅰ . ①一… Ⅱ . ①祝… Ⅲ . ①书画艺术 – 美术史 – 中
国 – 唐代②书画艺术 – 美术史 – 中国 – 五代 (907–960)
Ⅳ . ① J120.9

中国国家版本馆 CIP 数据核字 (2023) 第 030047 号

责任编辑	龚　婷
责任校对	吕猛进
责任监印	生　嫄
装帧设计	张仅宜
特约审校	刘立颖

书　　名	一看就懂的中国艺术史 . 书画卷 . 四，中唐到五代：乱世风骨
著　　者	祝唯庸
出版发行	江苏凤凰美术出版社（南京市湖南路1号　邮编：210009）
总 经 销	天津凤凰空间文化传媒有限公司
总经销网址	http://www.ifengspace.cn
印　　刷	雅迪云印（天津）科技有限公司
开　　本	710 mm × 1000 mm　1/16
印　　张	17.5
版　　次	2023年5月第1版　2023年5月第1次印刷
标准书号	ISBN　978-7-5741-0864-6
定　　价	98.00元

营销部电话　025-68155675　营销部地址　南京市湖南路1号
江苏凤凰美术出版社图书凡印装错误可向承印厂调换

推荐序

　　唯庸这套书出版在即，让我写点文字以为序。我应诺后，反复斟酌方才动笔。原因有二：其一，唯庸是我相识很晚的新朋友，但却是一见如故的知心朋友；其二，唯庸原是工程师，而我是体育工作者，我俩与中国传统文化本都不搭界，然而，我们又都酷爱中国书画。他探索中国艺术史的奥秘，我则重中国书法笔墨与章法研究。对中国艺术史我只能算略知一二，所以只有就认真听过唯庸的喜马拉雅音频节目后的感受简单写点文字吧！

　　"一听就懂的中国艺术史"这个题目首先吸引了我。听了前三集后，唯庸不疾不徐、娓娓道来、妙趣横生的讲述，让我感到耳目一新。他的讲述没有历史类书籍与节目的枯燥，始终在尊重史实与传统的框架下推进。之后我又继续听了很多与书法有关的内容，有些丰富的史料我都未曾看过，更是着迷了。

　　显而易见，要把体量如此之大、历史如此之长的中国艺术史讲清楚是相当困难的。中国是一个艺术史悠久的国度，经典的艺术作品灿若繁星，虽然很多艺术品不一定传承有序，脉络也不一定清晰，但每一件精妙绝伦的艺术品都以其自身独特的魅力，吸引着古往今来无数爱好者不断去探究，希望获其全璧。唯庸正是在这浩如烟海的历史书籍中，试图捋出一个艺术史的脉络、一条轨迹，带领听众、读者去探寻和欣赏。

　　唯庸把历史当成一条金线，将书法、绘画的创作者和作品当作一颗颗珍珠，将之串联起来，绚烂夺目。他以文化和艺术的发展、演变、影响为主线，以政治、文化、经济等诸多因素和史实为纲，徐徐为大家展开一幅当代视角下别开生面的历史画卷。

听唯庸的节目，随他一起读历史、读经典、读书法、读绘画、读人生沉浮……他读懂了，理解了，与大家分享着中国艺术史的妙趣与精彩、沉重与遗憾。苏轼《书摩诘〈蓝田烟雨图〉》有句："味摩诘之诗，诗中有画；观摩诘之画，画中有诗。"艺术就是如此具有融合性，不同的艺术形式将具象与抽象结合，再与人们内心丰富的情感产生共鸣。唯庸的艺术史讲述，为我们拓展了体会艺术的多个新维度。他将作品放在具体历史情境当中去读去看，将那些学识丰富、思虑通达、久负盛名的创作者一一展现在我们面前，让每一位听众、读者都能更深刻、更生动地体会到在艺术王国中漫步、采撷珍珠、增益智慧、开阔视野的幸福与愉悦。

宋代文学家、书法家黄庭坚在《论书》中曾说："心能转腕，手能转笔，书字便如人意。"我与唯庸熟识后，更觉唯庸研究历史之用功、严谨，亦是做到了心到笔到。每周节目逐字稿六七千字，修改润色数遍，一丝不苟，绝不草率，一字不能错，每典必可查，所讲之内容自当"便如人意"，引人入胜。

音频节目《一听就懂的中国艺术史》为国人提供了一片沃土，在当今社会很多人可以对欧洲文艺复兴如数家珍的同时，创造了机会让人们更多了解中华民族自身艺术瑰宝的魅力。中国的文化艺术涵盖面极为宽博，形态极为多样，形式极为多彩，可谓是滋养我们内心取之不竭的宝库。我始终认为，一个内心丰富的人不应仅有自己生活的记忆，也要有自己民族文化的集体记忆。了解得越深入，就越发能感受到生活在这个历史悠久的国度中的幸福。我想，这也是唯庸书写《一看就懂的中国艺术史》的初衷吧。

我期待着，唯庸把中国艺术史一直讲下去，讲民国，乃至现代。这也是我给此新书的寄语吧！

杨再春
于北京墨人居

自序

中华民族历史悠久，孕育了灿烂的民族文化。文化艺术是民族的命脉，坚固的文化艺术内核是中华民族之所以能够长久存在的原因，我们无数次历尽劫难后又浴火重生，就是因为我们的文化艺术基因能够在每一个个体中一直延续，从未中断。

《一看就懂的中国艺术史》是一部传承中国文化艺术的作品，它视角广、跨度长，并且结合历史背景讲述，让中国传统文化艺术穿越时间，严肃但不枯燥地展示在每一个现代中国人面前。

然而，中国艺术的历史之长久、文化之深厚、记录之浩瀚，绝非一人一时所能穷极，疏漏之处肯定不在少数。而本人的能力亦有限，某些领域调查研究还不够深入，其间谬误之处肯定也不在少数。出版这样一套书籍需要莫大勇气，也让我如履薄冰，如芒在背，所以盼望读者朋友的指正，我将不胜感激。

祝唯庸

目录

第一章

韩滉（上）
画家中的狠角色

当我们在了解古代艺术家的时候，常常是站在旁观者的角度来欣赏他们创造的伟大艺术。对于不同的艺术家，艺术对他们本人的意义有很大的区别，粗分一下有三种情况：

第一种以吴道子、陆探微、曹不兴、唐伯虎、齐白石等为代表，还包括历代画院的画家。艺术对他们而言首先是一份工作，他们都是靠艺术吃饭的。这一类人的作品在技术上都非常优秀，作品面貌偏华美、精致，因为他们需要讨好为作品付钱的人。

第二种以宗炳、张芝、怀素、徐渭、倪瓒等为代表。他们在生活上主要依

靠祖上产业或者他人接济，艺术是他们全部的精神生活。比起第一类艺术家从事艺术创作的条条框框，他们更强调表达自己的感受。因此，他们的作品往往非常任性、不拘成法，经常会作出一些不被当时人所理解的创新。

　　而绝大多数艺术家都属于第三种。他们首先都有自己的本职工作，通常是做官，艺术只是他们闲暇时的消遣。他们通常都经过系统的训练，基本功都过关，故不存在太多技术障碍，也因此对于技法上的大幅度创新没有过多兴趣。他们只想用艺术化解心中的块垒，抚慰在现实世界里被打击到支离破碎的心灵。这类作品的效果通常处于第一种偏"拘谨"和第二种偏"洒脱"之间，对于懂一点艺术的人来说，他们的作品看起来是最有观赏性的。

　　本章所要介绍的韩滉（723—787）就属于上述第三种艺术家。回看韩滉的职业生涯，他绝大部分时间都在做官，且多数时候是在一个风雨飘摇的朝廷里做一个处于风口浪尖的官。他将艺术作为一种调剂生活的方式，从来没有放弃绘画。

　　韩滉的家族世代为官，他的父亲韩休曾做过宰相，死后追赠太子太师、扬州大都督，谥号文忠。2014 年，陕西历史博物馆和陕西省考古研究院联合组队对韩休的墓进行抢救性挖掘，虽然墓葬被盗得很严重，但是在墓室内还是发现了非常精美的壁画。其中最大的惊喜是墙壁上的"山水画"，后文里还会提到它。

　　从韩休墓中出土的精美壁画可以看出，其全家都有很好的艺术修养，甚至有传说韩休也是一位画家。这种艺术性的家庭氛围，和曾经的阎立德、阎立本兄弟的家庭特别像。

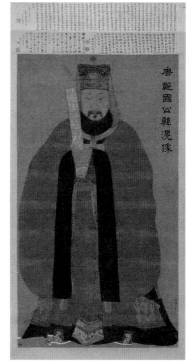

韩滉像

韩休墓壁画局部（1）

韩休墓壁画局部（2）

大唐开元十一年（723），韩滉出生。《旧唐书·韩滉传》记载："滉，宰相子，幼有美名，其所结交，皆时之俊彦。"说的是韩滉少年时就有很好的名声，所谓"物以类聚，人以群分"，与其结交的都是俊杰。十几岁的时候，韩滉门荫入仕，出任左威卫骑曹参军。"门荫"也叫恩荫，指的是高官的子弟可以不用考试直接做官，汉代就有这种现象，唐代非常盛行，到宋朝建立了制度，称为"推恩荫补"，这是一种在科举之外专为世家子弟设立的制度。

在唐朝，门荫入仕相较于科举入仕的人，会因为自己有深厚的家族背景而趾高气扬。以科举出身为傲则是到宋明时代以后的事情。

关于韩滉的生活习惯和作风，《旧唐书·韩滉传》载："非公直者不与之亲密。性持节俭，志在奉公，衣裘茵衽，十年一易，居处陋薄，才蔽风雨……入仕之初，以至卿相，凡四十年，相继乘马五匹，皆及敝帷。"大意为韩滉结交的都是秉性刚直的人，他非常尚节俭，虽然是宰相的儿子，但一套衣服能穿十年才换。居室也很简陋，仅能遮蔽风雨。从开始做官，到最后官至卿相，四十年时间里，先后乘马五匹，每一匹都是老死在槽下。这就是韩滉一生的基本状态，听着有点像后世的海瑞。［著者注：海瑞（1514—1587），字汝贤，号刚峰。明朝著名清官］

然而，这些平平淡淡的描述远远不能涵盖他颠沛起伏的一生。韩滉十几岁就开始做官，本以为可以大展宏图了，可到了开元二十七年（739），父亲韩休去世，这一年，他17岁，只能回家为父亲守制。期满除服后，被任命为京兆府同官县主簿。当他再次准备大展拳脚的时候，母亲柳氏又病逝了，他又为母守制。

所以在20岁左右的几年中，韩滉有大量的时间读书、临帖和学画。他喜欢读《易经》和《春秋》，还非常喜欢书法，他的草书深得张旭笔法。在绘画技法方面，他倾心南朝陆探微；但是在绘画题材上，他早期偏好人物，晚年多画田园、风俗。

服母丧期满除服后，韩滉被任命为太子通事舍人，后来又做到主簿，相当于当今的中层公务员。一直到安史之乱爆发，韩滉33岁，他不得不逃到南方襄阳地区避难。

安史之乱之后，唐朝由盛转衰。时代倒塌的烟尘掩盖了那些曾经的流光溢彩，当时的人们都绝望得痛不欲生。但是人毕竟要活着，没有选择，只能在骚乱、挣扎和痛苦中勉强生存。杀戮和哀嚎是接下来200年里的主题，韩滉就是在这样的时代背景下，真正开始了他跌宕起伏、充满争议的后半生。

安史之乱之后的几年中，韩滉完成了彻底的蜕变，因为那些年他见过了太多的倾轧和征伐、杀戮和背叛，敌人总是如鬼魅般随行，无处不在。他从一个无知懵懂的青年，变成一个老谋深算的官场老手。如果他认定一个人是坏人，就会不择手段地打击和整治。在后面的30年中，这样的事情总是不断上演。他还养成了一种非常强的能力——看人极准。因此他非常善于用人，能够根据每个人的特点，因材施用，充分地利用他们的长处。

在《资治通鉴》里面，司马光举过一个例子：韩滉后来长年镇守两浙（浙西、浙东），曾有个故友的儿子去投奔他。那人对韩滉说自己没有什么才能。于是，韩滉请他参加宴会，期间留心观察发现，他一直端端正正地坐着直到宴席结束，不与邻座的人说话。过了几天，韩滉就让他入军籍，交给他看管府库大门的任务。如韩滉所料，这位故人的儿子每天很早就去府库门口，一个人端端正正地坐到太阳下山，从不苟言笑，使得官吏和士卒都不敢随便进出。

在各地飘零了几年之后，乾元二年（759），韩滉迎来了他的37岁。在那个生死本无常、人命若朝霜的动荡年代，韩滉不仅在颠沛流离中保住了自己的项上人头，而且头上还多了一顶乌纱帽。这一年，他被召入朝任殿中侍御史，就是回中央担任言官。韩滉凭借坚韧的内心和灵活的手腕，从此一路升迁。

大历六年（771），韩滉任户部侍郎、判度支，与刘晏分领诸道财赋，开始出任部长级别的高官，这一年他49岁。

自从唐肃宗李亨即位以来，各地征收赋税没有法度，仓库出入物资杂乱无章，国家财政空虚。韩滉要彻底改变这种状况。他洁身自好，为人清廉勤勉，以身作则，下属自然也收敛了。在他自上而下的影响下，吏治有了改观。而且他管理部下十分严厉，使得手下官吏都不敢欺瞒他。更重要的是，韩滉不仅品德高尚，而且业务能力特别强，精通文簿登记事务，制定赋税和财政收支的法

规，任内连年丰收，边境无患。从此，官府的仓库积蓄才开始充实。

但是，也因为韩滉治下过于严苛，有时候确实不通情理，招致了一些百姓和官员的怨恨。比如大历十二年（777），当时河中府的池盐大多因秋雨而损坏。韩滉担心盐户减少纳税，就谎称池盐并未因秋雨而损坏。代宗怀疑韩滉所奏不实，派谏议大夫蒋镇前往视察。蒋镇畏惧韩滉，便回奏代宗韩滉说得对。为了充实国家的府库，韩滉的做法非常苛刻。

到了大历十四年（779），韩滉57岁，唐德宗李适继位。德宗厌恶韩滉过度搜刮民财，便改任他为太常卿，不久后又贬为晋州刺史。从此，韩滉开始长期担任地方官。虽然被贬官，但韩滉既不怨天尤人，也不垂头丧气。他每到一个地方，就安抚百姓，平均租税，在全国都很混乱的情况下，他管辖的境内很快就能获得和平安宁。

平定安史之乱的20年后，中央对地方的控制进一步被削弱，各个地方的节度使隔三岔五地造反，被派去镇压的力量也经常临阵倒戈，很多地方势力都在"官"和"匪"的角色间来回摇摆。其中有一个叫李希烈的节度使就是这种典型。李希烈早年奉命打击地方叛乱，很有成果，被封为平南郡王。然而，他最后也成了反叛军，颜真卿就死在了他的手里，后文我们也会讲到颜真卿的这段历史。

建中四年（783），韩滉61岁。这一年八月，李希烈发兵三万，围攻襄城（今河南襄城县）。同年十月，唐德宗李适为解襄城之围，诏令泾原等各道兵马援救襄城。这些泾原士兵原本在西北跟吐蕃对峙，从西北到河南路途遥远，朝廷却没有钱犒赏他们，于是这些人就哗变了。由此也可以看出，为什么当初韩滉如此苛刻地为国家积累财富，因为没有钱国家就运行不下去，只会更加生灵涂炭。

哗变的士兵攻陷帝都长安，当时韩滉驻守石头城（今江苏南京），闻讯后，他封锁关口和桥梁，禁止牛马出境。他还修筑石头城，开凿水井一百眼，并且加固城防工事。

天下一乱，人心就开始浮动。李适本就忧心忡忡，偏巧有人向他进谗言，称韩滉修备石头城，储备粮草，暗怀异志。李适怀疑韩滉，便向宰相李泌询问

此事。

李泌答道："滉公忠清俭，自车驾在外，滉贡献不绝。且镇抚江东十五州，盗贼不起，皆滉之力也。所以修石头城者，滉见中原板荡，谓陛下将有永嘉之行，为迎扈之备耳。此乃人臣忠笃之虑，奈何更以为罪乎！滉性刚严，不附权贵，故多谤毁，愿陛下察之，臣敢保其无他。"

李泌这段话的大意是：别人造反我信，您说韩滉造反我绝不相信。别人造反是为了荣华富贵，韩滉平时连一身好衣服都不肯穿，马不老死了绝对不换，您说他何必造反呢？韩滉这个人性格刚直，遭那些权贵妒羡，所以才有人在背后诽谤他。韩滉修石头城是怕咱们重蹈永嘉之乱的覆辙，他想要在南方有个接应。我可以用身家性命担保韩滉并无异志，韩滉要是反了，陛下您就拿我问罪。李适一听这话，觉得确实有道理，对韩滉也就放心了。

同时，韩滉得知天子逃到奉天，舟车劳顿下物资紧缺、粮草告急，于是赶紧运送物资，先进献绢帛四十担送到奉天县，后不断筹集粮食。有一次，韩滉运送一百艘船的粮米，给平叛的将领李晟充作粮饷。他亲自将米口袋背放到船中，他的将佐们都争先去背米袋，不一会儿，就把船装完了。同年，在韩滉等人的大力支持下，李晟的军队得以收复长安，平定叛乱。

之后，韩滉又帮助朝廷打击李希烈，朝廷加封他为检校右仆射。韩滉怕朝廷不放心自己，还把自己的儿子送到朝廷做官，其实是有"质子"的意思。期间还不断为朝廷筹粮，以至于另一个地方势力陈少游听说他进贡粮食，也跟着进贡了二十万斛。李适对李泌说："韩滉竟然能够感化陈少游来进贡粮食了！"李泌回答说："何止陈少游，各道也将要争着入朝进贡了！"

一个国家是不是稳定，标志之一就是物价。当时关中战乱不止，发生了恶性通货膨胀，每斗米价格为五百钱。等到韩滉源源不断地将米运到后，米价降低了五分之四，朝廷的根基才逐渐稳定下来。

韩滉非常明白乱世用重典的要义，执法非常严格，手下人违反法令一定会严格处罚，他对那些造反的人也都进行严厉的打击。这当然会引起不满，但是韩滉从不理会，只管埋头工作。

政务繁忙的韩滉从来没有停下绘画的脚步。其传世的名画《五牛图》因为

名气太大，常被人误以为他是专门画牛的画家。但是，据北宋《宣和画谱》记载，北宋御府所藏的韩滉画迹36幅中，有13幅是人物画。韩滉早期画人物居多，《宣和画谱》也把他放在卷六"人物门"中，认为人物画更能代表他的艺术高度。

所以，中晚唐的很多人在谈到人物画家时，甚至认为韩滉的人物画比张萱、周昉的作品还要完美。比如晚唐画家程修评价说："周侈伤其峻，张鲜忝其澹，尽之其为韩乎。"认为周昉的人物画过于夸张，其丰硕之态伤其俊秀之相，张萱人物画艳丽有余但缺乏生机，而韩滉人物画能兼张周之长又弃其不足，达到了尽善尽美的境地。可惜韩滉的人物画鲜有传世。旧传一幅《文苑图》是他的作品，但是后来考证应该是五代的周文矩画的，我们现在只能想象韩滉人物画的大师水准。

60岁左右的韩滉被贬谪到地方工作以后，广泛地接触到底层百姓的生活，深入了解人民的疾苦，他笔下才慢慢有了田园风俗和牛畜题材的作品。

《新唐书》和《宣和画谱》都记载："（韩滉）好鼓琴，书得张旭笔法，画与宗人干埒。尝自言：'不能定笔，不可论书画。'以非急务，故自晦，不传于人。"

宋朝人说韩滉的画跟韩干很像，并且记录了韩滉的一句话"不能定笔，不可论书画"，意思是若不能很好地驾驭和控制毛笔，就谈不上书画的境界。从结果看，韩滉的这句话不假。他的传世之作，也是中国艺术史上最重要的作品之一《五牛图》就是他大概60岁的时候画的，彼时他对笔的控制已经达到了炉火纯青的境界。因为绘画对于韩滉来说并不是紧急的大事，所以他很少拿出这项技艺示人，导致他的艺术并没有人继承。

第二章

韩滉（下）
乱世里的《五牛图》

前文提到，韩滉在 57 岁以后开始在地方上工作，广泛地接触底层的百姓，并推断可能是从这个时期开始，他的绘画题材从人物更多转移到了田园景物上。虽然很多人认为韩滉更擅长画人物，但是历史上的评价不完全一致。比如晚唐的张彦远认为韩滉还是牛羊画得好，他在《历代名画记》中说韩滉"工隶书、章草，杂画颇得形似，牛羊最佳"。

毫无疑问，韩滉很喜欢画田园牧歌的题材。中国古代很早就有"六畜"的说法，即马、牛、羊、鸡、狗、猪，但是韩滉唯独对牛有特别的钟爱，这跟牛在中国古代生活中的重要地位分不开。牛在唐朝是受到法律保护的，不能私自

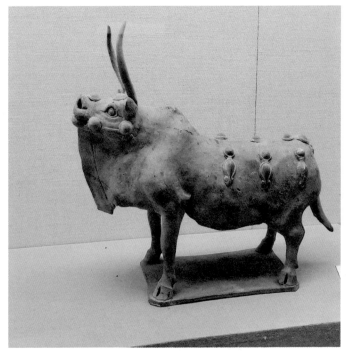

北齐陶牛

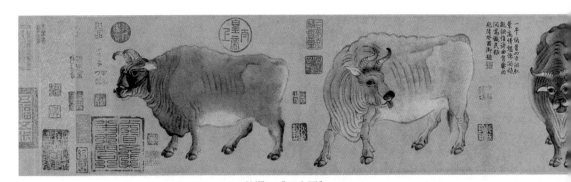

韩滉　《五牛图》

　　　　　　　　　　　　　一看就懂的中国艺术史.书画卷.四,中唐到五代:乱世风骨

滥杀。韩滉对于民间私自杀牛尤其反感，他对农业有着深刻的理解，深深知道农业是天下安定的根本。鉴于牛在农业中的巨大作用，几乎可以说，牛多则农业兴，农业兴则社稷稳，牛已经关系到国本的稳固与否。

除了保护农业的原因，韩滉反感杀牛还有一个特殊的考虑。《新唐书》记载，韩滉担任地方官的时候对杀牛有非常严重的处罚，他"以贼非牛酒不啸结，乃禁屠牛，以绝其谋。婺州属县有犯令者，诛及邻伍，坐死数十百人。又遣官分察境内，罪涉疑似必诛，一判辄数十人，下皆愁怖"。韩滉认为，如果没有喝酒吃肉的机会，这些贼匪就不会聚众造反。所以，在韩滉的心中对牛有一种利用、尊重和爱护混杂在一起的特殊情感。约公元782年，韩滉画出了《五牛图》。这幅画为黄麻纸本，纵20.8厘米、横139.8厘米。

查《宣和画谱》可知，北宋内府收藏了11幅韩滉画牛的作品，包括《集社斗牛图》2幅、《归牧图》5幅、《古岸鸣牛图》1幅、《乳牛图》3幅。其中，并没有看到今天传世的《五牛图》。有两种可能：一种可能是《五牛图》不在当时的皇家收藏之列，但是有明朝人的著录说这幅图卷在北宋时曾收入内府，

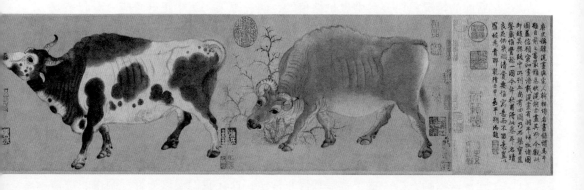

宋徽宗还曾题字，后来被裁掉了；另一种可能是这幅画当时被叫作别的名字，比如《归牧图》。

在绘画领域有一个非常重要的共识，即《韩非子》中首提的绘画中"犬马最难，鬼魅最易"的理论，理由就是犬马是生活中的事物，人们每天都可以看见，画家画得稍有不准确，别人马上就能看出来；相反，从来没有人见过鬼魅，所以画家画成什么样都能被接受。这个理论强调的是艺术家的写实基本功，这在绘画艺术早期阶段，人们还不具备一些写实技巧的时候确实是个挑战。《宣和画谱》中也记载："昔人以谓牛马目前近习，状最难似"，但"滉落笔绝人"。韩滉已将这个问题基本解决，他利用前辈积累的经验和自己超强的造型能力，做到了"形似"，这其中不存在任何技术障碍。他更多考虑的是如何"神似"，追求做到"曲尽其妙"、形神兼备。

韩滉以其传神之笔描绘了相貌不同、姿态各异的五头牛，从右至左，一字排开。画面中除最右侧有一丛小树外，别无其他事物，似乎每头牛都可独立成画。

第一头牛是棕色，像正在啃咬一丛小树，又像在一边咀嚼、一边伸长脖子蹭痒，它悠闲地落在了队尾；第二头牛是黑白花，身躯高大，摇动着尾巴，正昂首向前看；第三头牛是深赭色，白唇皓眉，它的头正对画面，像是正对着画面外抬头哞叫，似乎要跟人对话；第四头牛是黄牛，伸着舌头，正回头张望，观察后面的情况；第五头牛也是棕色的，颜色跟第一头牛正好呼应，看起来表情凝重，个性倔强，作凝神思索状，也是画面中唯一戴笼头的牛。

粗略地看，这五头牛的姿态和角度各有特色，各个角度的处理都准确而自然。第三头牛是比较特殊的正面视角，这个角度并不能反映牛的最主要特征，所以不是我们观察牛的常用角度。加之透视问题，使得这个角度相对比较难画。但是，若画家想绘制这样一个角度，也可以举重若轻地将它呈现于画面，唐朝的画家就已经轻松地解决了透视问题。

欣赏这幅画，第一感受就是画得非常像，这让我们误以为韩滉画得非常精细。但是，如果仔细观察就会发现，这种"像"完全是一种神似，而不是靠精细的描画堆砌出来的。比如韩滉用粗壮的淡墨勾勒牛的轮廓、肋骨和脖颈下

方皮肉堆积的效果，只在头顶、嘴唇和尾巴的地方简单勾画了毛发。和一头真正的牛相比，画面做了大幅的提炼和概括，线条朴素，笔法老辣，疏密有致。整幅画以淡墨为主，只在少数部位染了浓墨。

真正让韩滉细心、努力刻画的是牛的眼睛。如果仔细看会发现，他将牛眼适当夸大，让它们看起来炯炯有神。他着重刻画牛的眼睛及其周围的皱纹，还用尖细劲利的笔触细心描绘了五牛眼眶边缘的睫毛，甚至画出了眼角眼白中淡淡的血色。通过这些细节的刻画，韩滉为每头牛赋予独立的个性，鲜明地显示出它们的性情差异。这就验证了顾恺之说的"四体妍媸，本无关于妙处；传神写照，正在阿堵中"。但是韩滉让我们反而不会注意到他对眼睛进行过刻意的雕琢，真正达到了融功力于自然的境界。就像现在有的人化妆能自然到就像没化妆一样，这就是水平。

颜色是这幅画非常重要的表现语言，但是韩滉也采取了比较简单的操作，用水来辅助晕染，看起来技法非常简单，效果却非常和谐。我曾经认为《五牛图》很好临摹，但是试过之后发现，笔道的粗细、用墨的浓淡、色彩的深浅都极难控制，稍有偏差就失去原画的味道，反而显得艳俗。此时才理解韩滉超强的画面把控能力不是一般人所能及的。

在构图上，每头牛都是单独的个体，或昂首、或低头、或回眸顾盼，互不关联。但是当把它们放在一起的时候，又构成了一个和谐统一的整体。同一种事物在画面中出现多次，却让人看不到僵化呆板的效果，这不是很容易做到的。《五牛图》呈现的效果看似随意，其实都是经过仔细斟酌的。韩滉在描绘时做了一些细微的区别，比如毛色、口鼻的形状，牛角大小和弧度，都在统一中体现出差异，避免了僵化。

韩滉的观察能力之细微、表现能力之强大，是他的作品得到后人推崇和认可的根本原因。南宋的陆游就赞美他的画说："每见村童牧牛于风林烟草之间，便觉身在图画，起辞官归里之望。"元代的赵孟頫见到《五牛图》后喜出望外地称赞其为"神气磊落，稀世名笔"。一向见到优秀作品就不够"矜持"的他，更是在这幅画后面写了三段跋文，末尾分别写"题""重题""又题"，感觉他自己都不好意思了。

《五牛图》局部（1）

《五牛图》局部（2）

《五牛图》局部（3）

《五牛图》局部（4）

《五牛图》局部（5）

对于这幅画，当代有一些引申的解读。比如有人查阅到史料记载韩滉家里一共有五个兄弟，由此认为五头牛就是暗指他们五兄弟，其中队首这头牛头上有笼头，象征兄弟五人中只有韩滉做官，不如其他兄弟那样自由、无拘无束。这种解读是缺少更多资料支持的猜想，没有史料表明韩滉的兄弟从未做官，也没有反映韩滉厌弃官场的言辞和行为见诸记载。相反，他对于做官从来都是比较积极的态度，未曾退缩和畏惧，一直都在努力让这个纷乱的天下重回安定。那么，韩滉是不是通过这幅画隐喻自己的人生状态呢？笔者认为还有待进一步考证。

《五牛图》是由五张单独的麻纸拼在一起的长卷。很多人都说《五牛图》是中国现存最早的纸本绘画，这个可能是以讹传讹。韩干的《照夜白图》可能是更早的纸本绘画，另外还有一些非名家作品，我们不是完全了解情况。但是可以肯定的是，《五牛图》是现存最古老的名家纸本长卷画。

《五牛图》原画上既没有题名，也没有落款，我们是根据后世的题跋知道相关信息的。它在历史上曾被很多重要的人物收藏过，比如元朝的赵孟頫、明朝的项元汴、清朝的乾隆皇帝和金农等。最终由故宫博物院收藏。

但是，当人们打开这幅穿越近 1200 年的作品时，发现上面竟然有 100 多个破洞，简直惨不忍睹。1977 年 1 月 28 日，《五牛图》被送到故宫博物院文物修复厂，由裱画专家孙承枝先生主持修复。

对于一些破损严重的古代书画来说，装裱过程是相当惊心动魄的，要经过洗、揭、刮、补、裁方、托心等步骤，还要根据剩余部分补全破损处的笔墨，装裱过程中稍有不慎，轻者前功尽弃，重者玉石俱焚。精雕细琢了整整 8 个月后，1977 年 9 月 28 日，这幅画终于装裱完毕。验收的专家组给予了高度评价，认为图卷在补配处全色及接笔不露丝毫痕迹，与原画保持了统一，裱工精良、美观，达到了较高的装裱修复水平。不得不说，这是《五牛图》的幸运，也是我们中华文明的幸运，让我们今天能够看到一幅光亮如新的《五牛图》。

按今天的标准，60 岁的韩滉在画《五牛图》的时候已经到了退休的年龄，但是他仍然没有忘记国家和那些等待他收拾的残局。放下画笔，韩滉继续做他案头堆积如山的工作。朝廷更加重视他，把东南方最重要的江南财源中心都托

付给了他。到了贞元元年（785），韩滉63岁，受任检校尚书左仆射、同平章事、江淮转运使，封郑国公。

第二年十一月初九，韩滉入京朝见，做了宰相。由于唐德宗的重用，他提出的建议无不被采纳。

虽然韩滉有时候霸道，但是唐德宗李适仍然能忍，因为他知道，他的太爷爷李隆基曾经就是这么忍着韩滉的父亲韩休的。

韩休当年做宰相时就是这么刚直。开元年间，李隆基如果做了出格的事情，总是问左右"韩休知否？"而每次他刚问完，韩休劝谏的奏折就送到了。李隆基因此每天对着镜子闷闷不乐。这时左右的人说："韩休为相，陛下殊瘦于旧，何不逐之！"但是，李隆基摇摇头说了一段非常诚恳的话："吾貌虽瘦，天下必肥。萧嵩奏事常顺旨，既退，吾寝不安；韩休常力争，既退，吾寝乃安。吾用韩休，为社稷耳，非为身也。"

在还朝一年多的时间里，韩滉还在为国家作最后的谋划。贞元三年二月二十五日（787年3月19日），韩滉在长安的家中去世，享年65岁。唐德宗闻讯后，特为他辍朝三日，并且追赠韩滉为太傅，谥号忠肃。

韩滉生活的时代正是唐代社会由盛转衰的中唐，社会上层荒淫腐朽，统治阶级内部矛盾尖锐。安史之乱刺破了这表面的繁华，百姓的生活顿时水深火热。在亲身经历了灾难、杀戮之后，性格刚直的韩滉没有屈服，苦难和血腥的经历反而让他的性格多了一层凶悍。他清楚地看到，在那个时代，多数人都是畏威而不知怀德。所以，为了实现心中的理想，韩滉从不在乎手段。也许我们站在旁观者的角度会因此而诟病他，但是对于身处其中的他而言，没有更多选择。

《论语》里子夏说"大德不逾闲，小德出入可也"，意思是在大的道德节操上不能逾越界限，在小的德行上有些出入是可以的，大德不亏，小节不拘。这就是我们的儒家思想，既有原则，又有人性。韩滉就是这样一个乱世中的能臣，一个有缺点的好人。

对于韩滉在政治上的贡献，历史上的评价是比较统一的。唐朝人陆贽说其"文行忠信，备修身之道；勤俭贞固，有成务之才"。唐朝另外一位大画家顾况评价他"武能禁暴，文以经国"。明朝小说家冯梦龙则说："用人如韩滉、

钱镠（liú），天下无弃才，无废事矣。"清末文学家李慈铭赞曰："刘晏、韩滉，皆唐功臣之最也，天宝、贞元之不亡，二人力也。"

韩滉就像他画中的五头牛一样，没有企图获得任何私利。他倔强、执着地背负着这个千疮百孔的国家，让她再次站起来，尽最大努力让更多的百姓免遭屠戮的厄运，这就是他的贡献。

在绘画方面，韩滉的贡献也很大。在他以前，大艺术家虽也会画动物，但是他们热衷表现的往往是象征雍容典雅的仙鹤、代表宫廷富贵的小狗或者鞍马题材，只有底层人才会画农舍牛羊、乡野牧童这些风俗事物。但是韩滉舍弃宣扬富贵而追求描绘淳朴，将视线转向底层农家生活，关注普通百姓的悲欢和疾苦，这是出自他忧国忧民的情怀。

韩滉将中国绘画题材做了尝试性的拓展，把平凡的百姓生活场景进行歌颂。更为难得的是，他依仗自己惊人的艺术才能，把这种题材发挥到了极致，让每一个看过他画的人都感受到田舍牛羊也能文雅和富有诗意，从整个中国艺术史发展的角度看，算是开创了文人画的先河。后世的白菜、萝卜、草虫入画也被认为是雅致的，其发展脉络之一可以追溯到韩滉。

第三章

颜真卿（一）

艰难成长

颜真卿（709—784）在中国书法史上是一位极其重要的人物，他的书法作品被后世推到一个至高的地位。这不仅归功于他的书法技巧，还因为他代表了那个时代的整体精神面貌。就像王羲之代表魏晋的优雅闲淡、欧阳询代表初唐的挺拔刚健，颜真卿代表的就是盛唐的宏大壮美。一个时代一旦逝去，便不会再重现。颜真卿用他的笔，最恰当地刻画和阐述了属于那个时代的风貌，他本人的一生也是波澜壮阔的。

书法是一种特殊的艺术，书法家的人品往往也被当成评价其作品优劣的重要参考因素。

颜真卿像

如果一位书法家身上具有人性的光辉、对国家和民族有贡献，他就能够获得最大的认同和关注，人们希望从学习他的过程中获得同样的精神鼓励。颜真卿就是这类艺术家的典型代表。

大唐景龙三年（709），距离武则天退位已经过去4年。唐中宗李显和唐睿宗李旦处于两个时期（武则天时期与李隆基时期）的过渡阶段，天下本来就不安定，老天爷也不帮忙，这一年都城长安又闹了粮荒。这样的事情在之前发生过很多次，从隋文帝杨坚到唐高宗李治，每逢粮荒，皇帝都带着文武百官东幸洛阳，到那里就食。

但是这一年，李显并没有走，不是他不想走，是韦皇后不愿意走。于是李显说了他这辈子最有骨气的一句话："岂有逐粮天子邪！"东迁的计划只能就此作罢。

颜真卿就出生在这个寻常百姓都饿得皮包骨、连皇帝都差点出去"打秋风"的年岁里。但是人们不会想到的是，经受过考验的孩子，骨头也许会特别硬。

颜真卿，字清臣。他出生那年，父亲颜惟贞40岁，任太子文学。他出生在名门望族，据《颜氏家庙碑》的记述，颜氏先祖正是孔子最钟爱的徒弟颜回。

这个说法是不是属实还有待考证，但是从颜氏一门历代子孙的学问和人品来看，他们没有辱没颜回的名声。

后来颜真卿在撰写碑文或者与他人书信往来的时候，往往落款为"琅邪颜真卿"，但是这个说法的由来实在太过久远，要上推到十三世祖颜含以前。那时候颜家跟随司马睿、王导来到了南方，在今天的江苏南京定居，经过几代的繁衍，颜家成为江南大族。到五世祖颜之推的时候，颜家又举家迁居到了京兆万年（今陕西西安）。

颜之推是一个学者，他不但在都城给全家购置房产，入了户籍，还写了一本书，用来训教子孙，希望以此保证家族长盛不衰。这本书就是《颜氏家训》，它开了家训之先河，我们更熟悉的《朱子家训》已是 1000 年之后的事情。也许是因为祖先颜回的勉励，或是因为《颜氏家训》的教导，颜氏一门人才辈出，比如颜腾之、颜协、颜勤礼、颜师古、颜昭甫、颜元孙、颜惟贞等，他们都以学问、人品闻名于世。

颜真卿的童年并不寂寞，他出生时，家里已经有五个儿子，而且年纪都不小了，他的五哥颜幼舆已经 7 岁了。

颜真卿出生后的第二年，李隆基发动了"唐隆之变"，把父亲睿宗李旦扶正。这一年，颜家双喜临门，颜母生下了最后一个儿子颜允臧（需要注意的是：那个日后跟颜真卿齐名的颜杲卿并不是颜真卿的亲兄弟，而是堂兄）；同年，颜父升迁为薛王友。看着任命书和七个孩子，夫妻俩此时一定非常幸福。

"天将降大任于斯人也，必先苦其心志"。公元 711 年七月，颜真卿 3 岁，父亲颜惟贞去世。年幼的颜真卿显然还感受不到这份痛苦，而他的母亲，无依无靠的殷氏，只能独自抚养这些孩子。于是，他们投靠到通化坊的舅父殷践猷家。

公元 713 年，颜真卿 5 岁，大概从这一年开始读书写字。由于父亲去世，家道中落，颜真卿一家过得非常拮据。

殷氏非常严格地教育自己的孩子们，据说因为买不起纸和笔，她用笤帚蘸着黄土水在墙上教孩子们练字。除了读书识字，殷氏还会把颜家先辈的高贵品质讲述给孩子们，她不愿意让孩子们因为眼下的困难和落魄就丧失了他们

应该有的自信和骄傲。她成功了，在母亲的教育下，颜真卿养成了刚正倔强、坚贞独立、发奋好学的性格。

接济颜真卿一家的舅父殷践猷在官场上风生水起。公元 717 年，颜真卿 9 岁时，殷践猷授秘书省学士。之后又接连升迁，到了第二年年底，做到了丽正殿学士。颜真卿一家似乎再次看到了生活的希望。

开元九年（721），颜真卿 13 岁，他的舅父，殷、颜两个家庭最大的依靠殷践猷去世。颜真卿的母亲只能带着孩子们去投靠远在南方的外祖父——吴县县令殷子敬。父亲和舅父的去世让颜真卿尝尽了人生的不易，他显得特别早熟。通过长辈们的教导，颜真卿知道要想改变这漂泊不定、颠沛流离的生活，只能发奋读书，靠勤奋与执着改变自己和家人的命运。他在一首名为《劝学》的诗中写道："三更灯火五更鸡，正是男儿读书时。黑发不知勤学早，白首方悔读书迟。"

开元十五年（727），颜真卿 19 岁，他的二哥颜允南做了县尉，一家人终于看到了真正的希望。次年，在成人礼上，颜真卿取字"清臣"。从此，除了母亲，再也没有人叫他的乳名"羡门子"。

开元二十一年（733），颜真卿 25 岁，他通过国子监考试，进入全国最高学府。否极泰来，第二年又进士及第。同年，他与太子中书舍人韦迪的女儿结为伉俪。

科举考试进士及第，并不意味着可以直接当官了。科举毕竟只是一个理论考试，会不可避免地录入一些只会读书的书呆子，对于国家的一整套复杂系统的管理，这些书生还要经过进一步的选拔和培训。通行的做法是再由礼部组织中央的会试，这些考中的进士还要参加吏部组织的考试，通过之后才开始正式分配工作。

开元二十四年（736），颜真卿 28 岁，他顺利通过吏部铨选，开始担任校书郎。2 年后，他的母亲殷氏于洛阳去世，此时距离颜父去世已经 27 年了，殷氏一直独自带着一群孩子，苦苦支撑这个家。如今，子女们都已经长大成人，她终于可以带着欣慰的笑容去见自己的丈夫。颜真卿悲痛万分，跟着二哥颜允南回到家中丁忧。

丁忧在家让颜真卿有了大量的时间读书写字。也许是因为母亲早年用笤帚在墙上刷字给他留下的印象特别深刻，他对书法特别着迷，刻苦地临帖，不断摸索，努力寻找着前人留下的只言片语，希望能迈入书法的殿堂。但遗憾的是，由于没有好的老师指导，书法水平进步很慢，这让他很懊恼。

在家守丧2年多（27个月）之后，到了开元二十九年（741）年初，颜真卿除服，返回长安待职。这一年，他33岁。一时间，朝廷还没有新的工作委派给他。颜真卿也不着急，他正好可以找书法老师学习书法，于是找到了当时名震天下的张旭。从这时到第二年的九月，颜真卿经常到张旭的家中求教。

但是他所期待的"老师倾囊相授，学生大彻大悟"的场面并没有发生。张旭虽然豪饮狂书，但对笔法讲解守口如瓶，只字不提他表舅陆彦远传授给他的笔法。颜真卿在《述张长史笔法十二意》开头说："仆顷在长安，二年师事张公，皆不蒙传授。人或问笔法者，皆大笑而已，而对以草书，或三纸、五纸，皆乘兴而散，不复有得其言者。"意思是每当有人请教时，张旭都只是大笑，当场写几张草书示范。颜真卿每次都是乘兴而来、败兴而归，只能从张旭的现场示范中慢慢理解和领悟。

通过2年的现场观摩，颜真卿还是有收获的。《述张长史笔法十二意》主要都是由颜真卿来总结，张旭点头确认的。

2003年，洛阳龙门镇张沟村出土了《王琳墓志》，这通碑就是公元741年由颜真卿书写的，这是目前能见到的最早的颜真卿的书法。《王琳墓志》因长期深藏地下，未受风化腐蚀，保存完好，现藏于洛阳师范学院河洛古代石刻艺术馆，是该馆的镇馆之宝。

这通碑中，除了少数折笔和捺笔有一点后来成熟期的颜真卿的味道，总体上看，不同于后人熟悉的颜真卿。此时他的笔力已经非常好，早年一定大量临习过初唐三大楷书大师欧阳询、虞世南和褚遂良的作品，其中受到欧阳询的影响尤其大，笔画刚健瘦硬、峻峭挺拔，结字中宫收得非常紧。只是33岁的颜真卿比成熟时期的欧阳询，在结构的安排上还差很多。不过也不能太过苛求，此时他还年轻，已经具备了成为真正大师的非常好的基础。

当然，这是用顶级大师的标准来衡量他。对于多数人而言，颜真卿的起点

也许是其一生奋斗的终点。

直到唐玄宗天宝元年（742），34岁的颜真卿参加了一个"博学文词秀逸科"考试，并且通过。同年十月，他开始担任京兆府醴泉县尉。大概3年之后，由于不明原因，他突然被罢了官。但是文艺青年颜真卿没有沮丧，也没有懊恼，收拾一下简单的行李，高高兴兴地奔出门外，身后衙役都很奇怪，他们从来没见过哪位县尉被罢官还这么开心。

颜真卿来到了洛阳，因为他听说张旭此时就在洛阳裴儆的家中。但是再次见到张旭，颜真卿仍然没有获得任何指导。他想张旭既然住在裴儆家，也许会给裴儆传授书法技艺。于是，他偷偷找到裴儆询问，结果裴儆摇摇头，并且苦着脸说："长史只送我几十轴不同样式的作品，我也曾经试着让他教我一些笔法，他并不正面回答，只是让我加倍用功临写，还说书法只能靠自己领悟。"

就这样，颜真卿又在裴儆家住了一个多月，跟随张旭学习，但多数时间都是看张旭喝醉后用头发写字的行为艺术。有一天，颜真卿特别诚恳地向张旭请教学习笔法的要诀："既承兄丈奖谕，日月滋深，凤夜工勤，溺于翰墨，倘得闻笔法要诀，则终为师学，以冀至于能妙，岂任感戴之诚也！"张旭听完好久没说话，看左右没人，起身来到一个竹林小院，让颜真卿坐在对面的一个小墩上，说："笔法玄微，难妄传授。非志士高人，讵可与言要妙也。书之求能，且攻真草，今以授之，可须思妙。"

要特别注意的是，张旭提出了草书和真书双修的主张，这跟孙过庭在《书谱》中说的"草不兼真，殆于专谨；真不通草，殊非翰札"的要求一样。我们看唐楷往往感觉笔画刚直坚硬，字字如铁，但是大师们的字通常都不刻板，这与他们强调行草书的练习是分不开的。张旭一开始就说明了这个道理，看来是打算开门见山地倾囊相授了。

张旭说了十二种笔法，它们依次是：平谓横、直谓纵、均谓间、密谓际、锋谓末、力谓骨体、转轻谓曲折、决谓牵掣、补谓不足、损谓有余、巧谓布置、称谓大小。颜真卿对每一种都给予了自己的解释，张旭都表示赞同。

颜真卿得到了十二种笔法，他并不满足，"百尺竿头，更进一步"，问了一个更刁钻的问题："我的书法怎么能赶上古人呢？"

颜真卿 《述张长史笔法十二意》局部

颜真卿 《王琳墓志》局部

—看就懂的中国艺术史．书画卷．四，中唐到五代：乱世风骨

对此，张旭给出了自己的解释，他归纳为五个方面，曰："妙在执笔，令得圆畅，勿使拘挛；其次识法，谓口传手授之诀，勿使无度，所谓笔法也；其次在于布置，不慢不越，巧使合宜；其次纸笔精佳；其次变化适怀，纵舍掣夺，咸有规矩。五者备矣，然后能齐于古人。"意思是如果执笔、笔法、布置、纸笔和变通这五个方面都能做好，那就可以追上古人。

颜真卿再三道谢，最后告退。他自此得到了书法的诀窍，认为只要苦练，书法一定可成。果然，6 年之后，颜真卿就写出了《多宝塔碑》。离开张旭不久，朝廷又恢复了他的官职。他一边认真地工作，一边苦练着书法。

终于到了公元 746 年，颜真卿 38 岁，他迎来了好运气，而且是双喜临门。他首先由醴泉县尉升任长安县尉，从地方来到了当时的都城；第二件喜事是，他的第一个儿子颜颇出生。

第四章

颜真卿（二）

金戈铁马

公元 742 年正月，58 岁的李隆基决定把年号改一改，"开元"这个年号已经用了 29 年了，朝堂上的大臣换了好几轮，他要换个年号找回点儿新鲜感。于是，有人提议用"天宝"这两个字，李隆基很满意，因为有"物华天宝"的意思。但是，如果他知道后世会有一本叫《儒林外史》的书，书中范进的老丈人指着范进的鼻子说"我自倒运，把个女儿嫁与你这现世宝穷鬼"，李隆基就会知道，这个"宝"也是现世宝的"宝"。李隆基"倒运"的帷幕从这一刻开始拉开。2 年后，他又把"年"改作"载"。

这些变化并没有影响到颜真卿，自从得到了张旭笔法的诀窍，又有了儿子出生的喜事，即将到不惑之年的他对未来充满了希望。似乎是命运对他早年不幸的弥补，这段时间他过得非常顺心。到了天宝六年（747），39 岁的颜真卿

升迁为监察御史，在接下来 2 年多的时间里，他到河东、朔方、河西、陇右等各个军区去巡视，担任覆屯交兵使。这期间，他广泛接触到军队和地方上的一些事务，积累了宝贵的行政治理经验。

颜真卿是个耿直坚定、自带正气的人，不论走到哪里，官声都很好，在民间也有很好的口碑。比如他在河西的时候，有一阵子久旱不雨。颜真卿在处理工务时，发现五原有冤狱，很快就判明了案情。碰巧天降大雨，当地百姓认为这是颜真卿的功劳，纷纷奔走相告，说这是"御使雨"。

对待人民群众，颜真卿像春天般温暖；对待不法官员，颜真卿却像严冬一样残酷无情。对于那些违法乱纪的官员，他的处理毫不留情。这段时间，他先弹劾朔方某县令郑延祚不孝，接着又弹劾左金吾将军李延业不法，行为不端的人看着颜真卿的背影都会瑟瑟发抖。

由于工作上的优异表现，公元 749 年，41 岁的颜真卿迁殿中侍御史，在皇帝身边工作了。但是这个时候的李隆基每天都跟杨玉环彩排舞蹈、看花赏雪，玩得不亦乐乎。大唐的朝堂早已经乌烟瘴气、奸佞当道。不久，颜真卿就遭到国舅杨国忠的排挤，出为东都畿采访判官。

虽然被贬，但颜真卿在态度上没有丝毫的妥协，相反，他变得更加坚强和无畏，笔下的字也变得更加有正气。此时距离得到张旭的笔法，已经过去 3 年多了，颜真卿的书法已经大有长进，《郭虚己墓志》就是在这一年写下的。

1997 年，河南省偃师市首阳山镇出土了《郭虚己墓志》。跟《王琳墓志》一样，《郭虚己墓志》也一直深埋地下，与世隔绝，所以碑石字口丝毫未损，这就是我们说的"肥版"的拓片，最好地保持了当时书写的风格。

比起 8 年前，颜真卿的字在《郭虚己墓志》中有了巨大的进步，笔画更加刚健有力，字的结构再也不存在之前的问题。他此时的书法法度森严、一丝不苟，仅比之后的《多宝塔碑》稍逊。

他的这件作品中，长横处有了顿笔的动作，抛弃了欧阳询"刀砍斧剁"式的长横收笔。一些竖笔和捺笔，尤其是平捺也开始变得粗壮，颜体的味道已经呼之欲出。虽然不能代表成熟期的颜真卿，但是《郭虚己墓志》是笔者最喜欢的颜真卿的作品之一。现在这方墓志藏在偃师市商城博物馆。

到了第二年，即公元 750 年，颜真卿 42 岁，噩耗传来，他的五哥颜幼舆去世。悲痛万分的他却又得到一个好消息，再次被调回中央担任殿中侍御史。悲喜交加是此后颜真卿的人生常态。

　　公元 751 年，43 岁的颜真卿来到兵部工作，任兵部员外郎（后来兵部改为武部，颜真卿的官职名称也改为武部员外郎）。他将在这个位置做 2 年，此时的国家承平日久，即使谈不上醉生梦死，也算是逍遥快活，颜真卿的很多同僚都这样生活。

　　但是颜真卿没有，因为他不甘于这样。他的内心有列祖列宗的荣耀，有《颜氏家训》的教导，做好自己的本职工作，并且尽最大努力修炼学问跟书法是他不变的人生追求。他挥毫如风、挥汗如雨，所以那是颜真卿书法进步最快的一段时间。

　　公元 752 年，44 岁的颜真卿写下了《大唐西京千福寺多宝佛塔感应碑》，简称《多宝塔碑》或者《千福寺碑》。此时，距离母亲殷氏教他在墙上用笤帚写字已经过去了将近 40 年，距离他离开张旭已经 6 年多。至此，中国书法史"顶级大师俱乐部"的大门已经向颜真卿打开。

　　天宝十一年（752 年），多宝佛塔落成。此时颜真卿的书法造诣在两京已经非常有名，于是楚金禅师就请他来书写碑文，请另一位书法家徐浩题写碑额，据说还请了当时的刻碑高手史华刻碑。多宝塔碑落成后，几经辗转，如今保存在西安碑林。由于它的石料非常好，刻字的刀口也很深，所以历经 1000 多年的锤拓，到如今碑石的品相依然很好。

　　《多宝塔碑》的书法风格已经完全是颜氏的气息，再也没有欧、虞、褚的初唐面貌，结字和笔法都有了质的差异。在结字上，他抛弃了之前延续自欧阳询的瘦高的特点，结体宽博，字形整体变为正方形。

　　当然，更主要的变化还是来自笔法。汉字的特点是多数字横画多、竖画少，之前的楷书大家处理横竖比较匀称，所以字才会显得瘦高。而 44 岁的颜真卿把横画都适当变窄，使字的高度下降，同时为了避免横画显得单薄，在横画收笔处都采用重重的顿笔，以此来增加横画的分量；将竖画都适当加粗，增强了字的雄浑和豪迈的气势，端庄平稳，正气饱满。《多宝塔碑》的撇笔跟前人比，

颜真卿　《郭虚己墓志》局部

颜真卿　《多宝塔碑》局部

朝議郎行殿中侍
御史顔真卿撰　开
書
維唐天寶八載太
午朔十有五日戊
歲己丑夏六月甲
申銀青光禄大夫
守工部尚書兼御
史大夫蜀郡大都
督府長史上柱國
郭公党于蜀郡之
官舍春秋五十有
九皇上聞而悼焉
詔贈太子太師賻
物千疋米粟千石
官給靈輿遞還東
京所縁葬事量事
官供明年青龍廏
寅夏五月戊于月

大唐西京千福寺多寶佛
塔感應碑文
南陽岑勛撰　朝議郎
判尚書武部員外郎
顔真卿書
邪
於四依有禪師法号楚金
姓程廣平人也祖父並信
著釋門慶歸法胤母高氏
久而無姙夜夢諸佛覺而
有娠是生龍象之徵無取
熊羆之兆誕彌厥月炳然
殊相岐嶷絕於葷茹齠齔
不為童遊道樹萌芽耸
章之楨幹禪池畎澮澄巨
海之波濤年甫七歲居然
夫檢校尚書都官郎中
東海徐浩題額
妙法蓮華諸佛之祕藏
粵
佛塔登經之瑒現

处理得更加肥大、厚重。若看到一幅没有落款的颜真卿作品，可以根据其捺笔的姿态来粗判，捺笔的笔法越古拙，完成的时间就越靠后。

《多宝塔碑》还有一大特点是法度森严。在颜真卿的众多作品中，《多宝塔碑》几乎是最森严的。他之前的作品因为能力问题，法度不够；之后的作品随性情发挥的成分更多，故重性情而轻法度。也正是因为这个原因，很多人建议初学颜体书法从《多宝塔碑》开始。董其昌就曾说："余十七岁时学书，初学多宝塔。"这块碑存字较多，因此我也建议初学颜真卿从《多宝塔碑》或者《郭虚己墓志》开始，不赞成直接学习晚年的颜真卿，特别是少儿学书法，晚年颜体的古拙不是小孩子能轻易模仿的。

天宝十二年（753），颜真卿45岁，担任武部员外郎已经2年多了。《多宝塔碑》的问世，使他受到长安城里人的热烈追捧，也似乎要成为朝廷的中心力量。不过这一切都没有逃过国舅杨国忠的眼睛，奸邪的小人最看不得别人获得好的声望。于是，杨国忠找了个机会把颜真卿外放，去河北担任平原郡（今山东德州一带）太守。

这个任命，对颜真卿是非常沉重的打击。颜真卿亲眼看到这个表面繁华如火的盛世外衣下，包裹着的是一副腐烂肮脏的躯体，他看到这个国家病了，并且为此心急如焚。他试图改变现状，但是权臣的阻挠、皇帝的颓废让他看不到任何希望。杨国忠把他踢出了长安，书本里"修身、齐家、治国、平天下"的理想，在冰冷的现实面前没有任何用处。颜真卿绝望了，那是充满悲愤的绝望。之后一年多的时间里，在内心巨大波动的驱使下，他拿起笔时再也没有心情去顾及法度。从此，他的笔下只有孤愤和悲怆，他要用这些情绪为自己的内心铸造出一道正义的屏障，防止环境的侵蚀。

天宝十三年（754），是46岁的颜真卿担任平原郡太守的第二年。由于平原属于安禄山辖地，故其派人过来巡视。颜真卿此时已经知道安禄山要造反，与巡视官员同游东方朔神庙时，他当场写下了《东方朔画赞碑》。

比起2年前的《多宝塔碑》，《东方朔画赞碑》的书风完全换了另一副模样。全文似乎信笔写就，笔画雄强、古拙、悲壮，再也不见初唐的楷书面貌，一腔正气、无所畏惧和无所顾忌充斥在字里行间。与其说是颜真卿的书风发

生了变化，倒不如说此时的他已经变成另一个人，他知道暴风骤雨即将来临。一年之后，安禄山起兵造反。

在盛唐后期，人人沉溺于一种不真实的欢乐境地，没有人意识到噩梦已经悄然降临，除了颜真卿。由于他处在安禄山的辖区，第一个看到了安禄山谋反的迹象。但是令他绝望的是，他几乎毫无办法。如果把这个消息反馈给李隆基，老迈昏庸的皇帝一定会说他陷害忠良。颜真卿明白：你永远叫不醒一个装睡的人。

颜真卿要面对的是一个艰难的选择：安禄山一旦有变，对抗还是顺从？他选择了前者。在作出这个决定之前，颜真卿只是一个普通的、倔强的、正直的官员，他并没有加入任何政治利益团体，靠出卖良心和道德来找到一条晋升之路，如果那样，他会遇到上司凶狠的打压、下级无声的抗拒、同僚冷漠的白眼。多数人都会被眼前生活的困难和挫折磨平棱角，只有极个别人能从这困难和挫折中保持自己的锋芒，区别就在于有没有一颗胸怀天下的心。没有人知道在颜真卿这刚毅的脸庞后面究竟藏着多大的梦想，坚强的身体里有着怎样不屈的灵魂。

颜真卿的准备工作开始了，没有朝廷的支持、没有同僚的呼应，同时还要提防安禄山的疑心。他只能以阴雨不断为借口，暗中加高城墙、疏通护城河、招募壮丁、储备粮草。为了麻痹安禄山，他每天还要跟朋友驾船饮酒、吟诗作赋，做出一副歌舞升平的姿态。安禄山确实疑心了，但是从密探的口中得到这些消息后，他长长舒了一口气，认为颜真卿不过是个书生，不足为虑。

天宝十四年（755），颜真卿47岁。十一月初九日，安禄山起兵范阳，"安史之乱"正式爆发。

从河北涿州到河南洛阳，安禄山自十一月九日起兵，到了十二月二十日已经攻陷洛阳。古代没有坦克、飞机，一路上还得攻城拔寨，40天的时间能完成这些，只能说明沿途没人抵抗。河南、河北大部分沦陷，这时候，颜真卿招募勇士万人，在平原郡据城坚守。

据《旧唐书》记载，当李隆基得知安禄山兵锋所指、河北降旗一片时，叹了一口气说："河北二十四郡，岂无一忠臣乎！"当看到颜真卿的书信之后，大喜，又对左右说："朕不识颜真卿形状何如，所为得如此！"意思是我对颜

真卿一点印象没有了，没想到他能做出这样的事情。我猜是史官故意记下这样一笔，非常含蓄地告诉后人，晚年的李隆基究竟是什么状态。颜真卿之前两次担任殿中侍御史，长期在李隆基身边工作，李隆基竟然连颜真卿长什么样都不知道，可见他的眼里完全看不到勤勤恳恳的臣子和磨刀霍霍的将军。

安禄山一口气拿下洛阳，正准备挥师潼关，却听说颜真卿在平原的声势越来越大，河北诸郡都蠢蠢欲动。于是停下来派亲信段子光带着洛阳抵抗官员李憕、卢奕、蒋清的头去河北巡视，言下之意就是"洛阳我都拿下了，你一个小小的平原郡别蹬鼻子上脸，这三个脑袋就是你的前车之鉴"。

等段子光把三颗首级送到的时候，颜真卿也没客气，直接把段子光拉下去腰斩，用他来祭奠烈士，誓师拒叛。有人领头，就有人跟随。一时间，河间、济南、饶阳、景城、邺郡等地义军纷纷归附平原，推颜真卿为主帅，据说合兵共 20 万。颜真卿还联络堂兄、常山太守颜杲卿，与平原郡成掎角之势。河北17 个郡于同一天自动归顺朝廷，吓得安禄山不敢急攻潼关。

朝廷看颜真卿还真能干，马上任命其为户部侍郎，辅佐河东节度使李光弼讨伐叛军。不久，加拜为河北招讨采访使。但是，官职就是"空头支票"，朝廷不会给他任何实质性的支持，这一点颜真卿知道。

颜真卿　《东方朔画赞碑》局部

颜真卿站在城头，北风如刀，吹向他刚毅的脸庞；黄沙泛起，掠过他残破的衣裳。为了遏制住贼势的蔓延，他用尽所有可以想到的方法，团结一切可以团结的力量。为了督促贺兰进明卖力，颜真卿把河北招讨使的位置让给他；为了团结刘正臣，颜真卿让自己10岁的儿子颜颇去做人质。此时，反贼的大军就在城下，颜真卿最终能成功吗？

第五章

颜真卿（三）

慷慨悲歌

　　天宝十五年（756），颜真卿48岁，安禄山看河北后方空虚，于是派史思明分兵回击。史思明一到，正规军跟民兵之间的差距尽显无遗，几十万的唐军根本不堪一击，河北的战势急转直下。

　　正月，叛军围攻常山，首先抓获负责送信的颜季明，用他要挟颜杲卿投降。遭到严词拒绝后，颜季明当场被砍头。颜杲卿苦守常山数天，里无粮草，外无救兵。到最后，颜杲卿没有看到皇帝李隆基，也没有等到太原王承业的救兵。最终，常山城破，颜杲卿兵败被擒。

　　颜杲卿被押到洛阳，安禄山格外恼火。因为颜杲卿是由安禄山一路提拔上

来的，最终做到常山太守的位置，算是有知遇之恩。安禄山当初的安排就是起事之后让颜杲卿做接应，没想到结果是这么无情的接应。

安禄山问："别人可以背叛我，你为什么也背叛我？"颜杲卿反问："我家世代为大唐臣子，信守忠义。天子又有什么事有负于你，你要反叛朝廷呢？"安禄山非常愤怒，命人把颜杲卿凌迟处死。颜杲卿一家三十多人都被折磨致死，但是所有人至死都骂声不绝。

安禄山一直以为李隆基只是一个昏庸老儿，推翻他很容易，但直到这一刻才明白，他的对手不是李隆基，而是千千万万士人的风骨，一种无形的力量让他感到无法战胜。他用残忍的方式杀掉了颜杲卿一家，看似赢了，但赢得让他胆寒。

三月初，颜真卿联络清河、博平二郡，以三郡之兵在堂邑西南大破叛军袁知泰部，军声大振。但是六月初九，潼关还是失守了。十三日，李隆基西奔。十七日，长安陷落。七月十二日，太子李亨在灵武即帝位，就是唐肃宗，年号至德。

都城陷落，军心动摇。十月，颜真卿的部队被击败，他只能率部弃城南下，渡黄河，从水路至荆、襄地区，绕道北上。公元 757 年，49 岁的颜真卿辗转到了陕西凤翔，见到了肃宗李亨。李亨任命他为宪部（刑部）尚书，不久又加授御史大夫，做监察。此时，朝廷正处于混乱状态，很多人都得过且过，但颜真卿仍像平常一样按法律治事，弹劾了一众不合格的大臣，这是他一生的处事态度。

此时，安禄山已经建立了伪燕政权，当起了皇帝。这一年的一月二十九日夜里被人用刀剖开了他臃肿的腹部。刀的主人叫李猪儿，是个太监，李猪儿的主人叫安庆绪，是安禄山的儿子。自此，叛乱的势头出现了逆转。

唐肃宗乾元元年（758），颜真卿 50 岁。五月，朝廷追任颜杲卿为太子太保，谥"忠节"。颜真卿的侄子颜泉明赴河北常山找回死难者遗骨，最后找到父亲颜杲卿及三哥颜季明等人的部分遗骸。

在颜泉明收集到亲人的部分尸骨并安葬后，颜真卿写了一系列的祭文，比如《祭伯父文稿》，其中最有名的是九月三日写的《祭侄文稿》。由于颜季明

曾承担其父颜杲卿跟颜真卿之间的联络工作，这份工作是最危险的，所以对于颜季明的牺牲，颜真卿尤其悲痛。

所有的努力都付诸东流，亲人牺牲了，城池失守了。虽然颜真卿已经看透了这无比残酷的现实，但是当他拿起笔时，依然倔强刚烈，他用笔把现实的痛苦、无奈和悲壮毫不掩饰地展露在世人的面前。

祭文大意是介绍颜季明生下来就很出众，平素已表现出少年中少有的德行。就像宗庙中的重器，又像庭院中的香草和仙树，家族都感到十分欣慰。谁料他本该幸福的人生才刚刚开始，就遇到逆贼安禄山造反，打破了所有的宁静。之后"贼臣不救，孤城围逼。父陷子死，巢倾卵覆"达到了全文的高潮，结尾又说了一些表示悲伤和哀悼的话。

《祭侄文稿》为行草书，纵28.2厘米、横72.3厘米，现藏于台北故宫博物院。这幅作品给人最大的感受就是干涩、强烈，颜真卿当时用的墨偏浓，笔也有点秃，很多字都是枯笔飞白写就，并不像《兰亭集序》那么温润。《祭侄文稿》跋文有三行小字，上面写《祭侄文稿》正文共234个字，还有涂抹的34个字，合计268个字。然而，写这268个字却只蘸了7次墨，每一次蘸墨都疾书数行，点画粗细变化悬殊，干湿润燥对比强烈，所以乍一看并没有太多视觉上的舒适感。原因是颜真卿当时没有关心书法的好坏，结果"弄拙成巧"，强化了它干枯、沧桑的效果，无意间成为中国书法史上极为特殊的一幅作品。

历史上关于《祭侄文稿》的价值讨论很多，比如最广为流传的就是元朝鲜于枢说的："唐太师鲁公颜真卿书《祭侄季明文稿》，天下行书第二。"从此奠定了《祭侄文稿》天下行书第二把交椅的地位。另一位元朝人张晏非常直接地说了《祭侄文稿》的价值所在："以为告不如书简，书简不如起草。盖以告是官作，虽端楷终为绳约。书简出于一时之意兴，则颇能放纵矣。而起草又出于无心，是其心手两忘，真妙见于此也。"他认为正式的文书就不如书简，书简又不如草稿，原因很简单，草稿出于无心，心手两忘，天真烂漫，出之自然。

从作品给人的整体感受来说，《祭侄文稿》很显然不属于常见的中正平和类型，不论是外在感受还是内在情绪都是冲突的、悲怆的、强烈的、极端的、不是很有节制的。首先，应该承认它是一幅承载着强烈情感的作品。但是同时，

也不应该过分夸大情感因素在评价艺术作品时的作用。《祭侄文稿》有今天的"江湖地位"，根本原因还是它的确是一幅顶级的书法作品，颜真卿在不经意间展示出了精湛的书法技巧。粗看这幅作品，感觉写得很慌乱，那是因为枯笔墨干的原因，但是细看就会发现，这幅字非常有层次，浓重处粗壮质朴，跟颜真卿的楷书如出一辙，而那种轻盈处的笔意连绵，直取"二王"风范。《祭侄文稿》体现的还有颜真卿深厚的行书功力，就连对颜真卿楷书评价并不高的米芾，也强调"颜鲁公行字可教"。米芾是行书大家，一眼就能看出真正的价值所在。

在艺术品中，情感只是法度和功力的附庸。但是，很多人讲到艺术品的时候好像变成了精神分析科的医生，过分夸大情感在艺术品中的作用。事实上，脱离技巧谈情感，没有任何价值。没有技法支撑的情感只是情感，不是艺术。情感可以成为艺术的促进因素，但永远是次要因素。现在情感之所以让人感觉有点喧宾夺主，是因为很多人都想讲艺术，但是不知道自己该说什么，也不知道自己在说什么，所以就只能漫无边际地夸大情感的状态和作用，有模有样地描述颜真卿在写这篇文字的时候，他悲愤的心情是如何不可遏制。

打开《祭侄文稿》认真看后就会发现，它完全符合行草书作品"先工整，后潦草"的规律，因为书写的速度越来越快，《兰亭集序》《自叙帖》都是如此。《祭侄文稿》是一幅感情充沛的作品，饱满的感情让它充满灵性的火花，并且不可复制，但是过分夸大书写状态和情感的作用也不符合实情。仔细观察《祭侄文稿》中笔画的使转、单字的结构、全篇的章法就会发现，其中几乎没有任何疏漏，这才是它能够成为一幅伟大作品的真正原因。

涂改的次数越来越多，是不是就代表了情绪越来越饱满？其实不然，更主要的还是看修改文章的位置。文章的后半部分越改越多，是因为在书写之前，作者一定会打一个腹稿，而这个腹稿必定是开头清晰，越到后面越模糊，需要修改的内容自然也会越来越多。

颜真卿书写时的心情一定是悲愤的，但是绝对没有到不可抑制的程度。看文章措辞，他的思路非常清晰，笔下也完全不失法度。因为此时距离颜季明的死，已经过去了 32 个月。

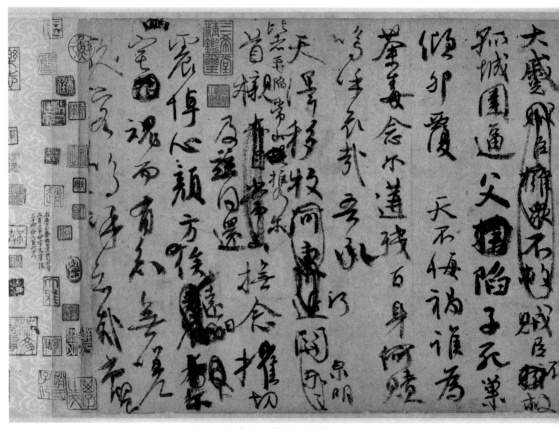

颜真卿　《祭侄文稿》

維乾元元年歲次戊戌九月庚午
朔三日壬申第十三（叔）銀青光祿
（大）夫使持節蒲州諸軍事蒲州
刺史上輕車都尉丹陽縣開國
（侯）真卿以清酌庶羞祭
於亡姪贈贊善大夫季明之靈曰
惟爾挺生夙標幼德宗廟瑚
璉階庭蘭玉每慰
人心方期戩穀何圖逆賊間釁
稱兵犯順爾父竭誠（常）
山作郡余時受命亦在平（原）

九月写完《祭侄文稿》，十月初，颜真卿就因为他人诬告，被贬为饶州刺史。刚毅的、不屈的、不肯同流合污的他总是那么不受欢迎。从此，他的仕途就像是坐过山车一样起起落落。

乾元二年（759），颜真卿51岁。就任饶州刺史时，当地盗匪横行，颜真卿智擒盗首，四境肃然。这一年，他意外发现了一通碑，就是欧阳询所书的《荐福寺碑》。由于他早年曾大量学习欧阳询，所以慧眼识珠，还专门派人建了亭子保护这通碑。

但是《荐福寺碑》没能流传到今天。在北宋时期，《荐福寺碑》处在范仲淹的管辖之内。范仲淹也把这通碑保护起来。传闻有一次，一个书生向他献诗，诗文写得很好，他很欣赏。但是书生太穷，范仲淹动了怜悯之心，准备拓下一些《荐福寺碑》送给他，帮他解决生活问题。结果，就在范仲淹准备拓碑的时候，忽然雷声大作。那个年代没有装避雷针，《荐福寺碑》就被雷电劈碎了，范仲淹只得慨叹这就是命运。后人把这件事和王勃的《滕王阁序》一起写成一副对联："时来风送滕王阁，运去雷轰荐福碑。"

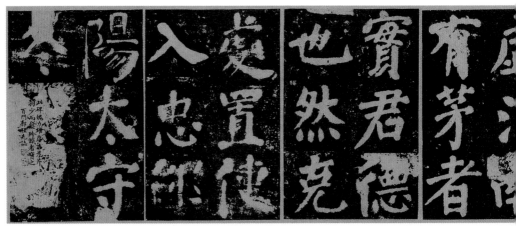

颜真卿　《鲜于氏离堆记》局部

乾元三年（760），52岁的颜真卿短暂被调回朝廷，担任刑部侍郎。八月，又被贬为蓬州长史。他在赴任途中路过新政县，特地拜访了当地望族鲜于仲通家族，并为鲜于氏写了一篇《鲜于氏离堆记》。据说当时鲜于氏在离堆山开凿一石堂，颜真卿在此记中详述了鲜于氏家族的业绩和开凿石堂的始末。《鲜于氏离堆记》摩崖因地处偏僻，很少有人问津，遂被世人遗忘，直至清道光十年（1830）才被书法家郭尚光发现。这篇作品笔力沉雄，结体丰伟，与《东方朔画赞》风格极相近，雄健清劲，高古浑穆。

　　公元762年，颜真卿54岁。对于他而言，这是不幸的一年，丧葬是这一年的主题。四月初五，玄宗李隆基驾崩。那个发动"唐隆之变"诛杀韦皇后的少年走了，那个造就开元盛世、励精图治的明主走了，那个在天宝时代纸醉金迷的昏君也走了。他亲手创造了伟大的繁华，又亲手把它葬送。此时，他走了，带着他的荣傲、光环、愤怒和愧疚，一声不响地走了。

　　这件事对唐肃宗李亨触动很大。也许是因为伤心过度，仅仅13天后，本来身体就不好的唐肃宗在四月十八日驾崩。2天后，唐代宗李豫即位。

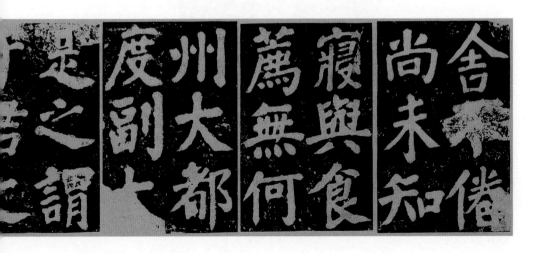

连发国丧，颜真卿为皇帝和国家哀痛。十一月十日，颜真卿的二哥颜允南去世，他悲不自胜。这一年，他又被调回朝廷工作，官居礼部侍郎。

公元 764 年，颜真卿 56 岁，晋爵鲁郡开国公，食邑三千户，为二品勋阶。人们称颜真卿为颜鲁公，就是从这时开始的。此时，对于身居高位的颜真卿来说，在生活上应该是无忧无虑的，但令人惊奇的是，就在这年，他竟然到了无米下锅的境地。他在致李光弼的《乞米帖》中说："拙于生事，举家食粥，来已数月。今又罄竭，只益忧煎，辄恃深情。故令投告，惠及少米，实济艰勤，仍恕干烦也。真卿状。"清廉又不擅长谋求生计的颜真卿，全家人吃粥已经几个月，最后竟然连粥都喝不上了，只能跟李光弼祈求一些米粟下锅，不能不让人慨叹。

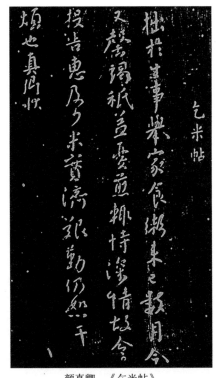

颜真卿 《乞米帖》

即使到了全家都接近挨饿的境地，颜真卿为了大义也丝毫不妥协。这一年，他还写了《争座位帖》。此时，把大唐折腾得元气大伤的安史之乱终于被平定，中兴名将郭子仪凯旋还朝，唐代宗李豫命文武百官于长安城举行欢迎仪式。李豫让尚书右仆射、定襄郡王郭英乂负责安排百官排列次序。中国人对于座次和站位这些礼仪形式是特别看重的，这是个大事。

郭英乂为取悦大宦官鱼朝恩，不顾朝廷规制，刻意将鱼朝恩的座位排在品阶比他高的几位尚书之前。这是赤裸裸的献媚，所有人都知道，但是大家都忍了，只有颜真卿忍不了，他一怒之下写了这篇《争座位帖》，又叫《与郭仆射书》。这也是一个草稿，原迹已经遗失，刻石现存西安碑林。

《争座位帖》与《祭侄文稿》《祭伯父文稿》并称为"颜氏三稿"。《争座位帖》的字写得四平八稳、不急不厉，以直笔为主，浑厚质朴，笔力苍劲。虽然是行书，但开始十行偏行楷，最后十行偏行草。用笔的粗细浓淡也不拘一格，中间还有很多涂抹。美中不足的是，由于是用一支秃笔写就，字的磨损又比较严重，所以这幅作品没那么受重视。但是，仍然有很多人予以好评，比如苏轼就说："比公他书，尤为奇特，信乎自然，动有姿态。"夸赞过颜真卿行书的米芾更是说："秃笔字，字意相连，属飞动诡形异状，得于意外也。世之颜行第一书也。"

唐代宗永泰元年（765），57岁的颜真卿任吏部尚书。第二年，宰相元载专权，怕群臣上书跟皇帝说他的坏话，于是怂恿皇帝以后的上书先交给宰相看，再交给皇帝。颜真卿再次表现出了他的不屈，直接上书《论百官论事疏》，跟元载对着干，于是再次被贬为吉州别驾。在接下来的近10年中，他仕途上一直遭到打压，亲人也接连离世，他的兄弟们在这段时间凋零殆尽，包括弟弟颜允臧，这都让他无比痛心。

苦难和挫折只会让平庸的人屈服，对颜真卿却不能有丝毫的作用，他仍然要尽自己所能把天下变得更好。比如在抚州任职的5年中，颜真卿狠抓农业生产，想群众之所想，急群众之所急，大力推动老百姓关心和迫切需求的基础设施建设，比如清理河道的淤泥、建设防治水患的长坝。抚州百姓为了纪念颜真卿，将石坝命名为千金陂，并建立祠庙，经常祭拜。

颜真卿　　《争座位帖》拓片

在55岁到65岁之间，颜真卿在各地奔波，近似流放。国家颓败、亲人离世、年岁增长，使得他白发渐多。随着人生的经历愈加丰富，他对艺术的体会也更加深刻，他的书法日臻化境。这段时间他大量写碑，我们观察他的每一篇作品，都没有重复的感受，笔意所到，不拘成法，也不拘过往，大胆变法，自出新意。

有一篇文章叫《颜体书法的三重境界》，其中对此时颜真卿的书法总结得非常好，文中说："既至此境界，颜真卿已一扫初唐以来的那种楷书风貌：前者侧，后者正；前者妍，后者壮；前者雅，后者直；前者瘦，后者肥；前者

法度深藏，后者有法可循；前者润色开花，后者元气淋漓。可谓变法出新意，雄魂铸'颜体'。"

　　大历四年（769），61岁的颜真卿写了很多碑石，其中很多都是为他的至亲所写，比如《颜允南碑》《颜乔卿碑》《颜幼舆碑》《颜允臧碑》等。他的笔下已经完全是一副率真、悲壮、遒劲、雄浑的美。这种书风乍一看很难让人接受，但是慢慢品味也有独特的壮美。

第六章

颜真卿（四）

宦海沉浮

中年以后，颜真卿的楷书改变了秀逸华美的东晋书风，也脱离了挺拔劲健的初唐法度，他开启了雄浑浓郁的中唐时代。南北朝时期的书风多为古拙，那时的人们没有能力写得秀美，到了颜真卿所处的时代则不是"不能"，而是"不为"。区别就是北朝书法多带匠气，颜真卿晚年多带意气。

颜真卿的书法风格跟他的性格和遭遇有很大的关系。在他50岁以后，国家多灾多难，朝堂乌烟瘴气，自己屡遭贬谪。如果晚年的颜真卿能像一个普通人一样，在书斋里面心平气和地写字，也许我们就会看到他不一样的作品面貌。

颜真卿在 60 岁左右，长时间担任江西抚州刺史。在近乎流放的日子里，他仍然在力所能及的范围内勤勤恳恳地工作。大历六年（771）三月，63 岁的颜真卿被罢去抚州刺史，成了平民百姓。不过他并不在意，他对宦海沉浮早已经看淡了。他那一年写出了大量作品，其中有两幅作品对后世影响比较大，能分别作为颜真卿小字和大字的代表。

抚州南城县有座麻姑山，颜真卿专门为之写了一篇记述的文字。除了一些神仙传说，他还提到一个非常有意思的现象，在这座高山上的岩层中竟然有含贝壳的化石。然后，"地质学家"颜真卿就大胆提出一个观点，这里曾经是海洋，后来才变成陆地，于是写了这篇集神话传说与科学考察论文性质于一体的《麻姑仙坛记》。也许是因为对自己的发现感到过于兴奋，颜真卿把这篇文字抄了大小好几个版本。我们着重看一下小字版本。这篇小楷《麻姑仙坛记》字径 1 厘米左右，共 46 行，901 个字。

苏轼说："大字难于结密而无间，小字难于宽绰而有余。"苏东坡真是顶级聪明的人，两句话道破了大字和小字的差异。练习书法的人都知道，大字不是把小字等比例放大，那样肯定不好看。大字的笔画要格外粗壮，笔画的间隙要小，要想大字好，就得窟窿小；小字的笔画要纤细，笔画间的空间要足够大，要做到小中见大，气势不减。因为两者笔法存在较大差异，所以需要专门的训练，导致很多书法家无法兼顾。颜真卿的字总体是偏大的，这也是长期训练的结果。

细看这篇小字《麻姑仙坛记》，颜真卿写得特别用心，一丝不苟。粗看行列都不整齐，但是细看每一笔、每一处结构都经得起推敲。颜真卿曾经追随张旭学书，自然有机会看到张旭的小楷，他应该也从中得到过启发。有的人不喜欢这种风格，比如南唐后主李煜就说过"颜书有楷法而无佳处，正如叉手并脚田舍汉"，说颜真卿的字就像叉手并脚的农家汉子。这话虽然说得很刻薄，但还是审美偏好层面的问题，对于颜真卿的书法功力是没有人敢否认的。

写完《麻姑仙坛记》2 个月后，颜真卿又写了前道州刺史元结撰文的大字版《大唐中兴颂》——书法宗师就是拥有全面的能力。

《大唐中兴颂》刻于湖南祁阳浯溪的崖壁上，是一篇竖写左行的文字，共

颜真卿 《麻姑仙坛记》大字版局部

颜真卿書法作品局部，释文如下：

有唐撫州南城縣麻姑山仙壇記　顏真卿撰并書

麻姑者葛稚川神仙傳雲王遠字方平欲東之括蒼
山過吳蔡經家教其尸解如蟬也經到十餘載忽
遝語家言七月七日王君當來過到日方平將
車駕五龍旌旗導從威儀赫弈如大將也既
至坐須臾引見經父兄因遣人與麻姑相聞
麻姑是何神也言王方平敬報久不行民間今在
此想麻姑能暫來有頃信還但聞其語不見所使人
曰思念久煩信承在彼登山
蓬萊令便暫往如是便還即

時聞麻姑來時不先聞人馬聲既至從官當半於方
平也頃中麻姑至蔡經亦舉家見之是好女子年十八九
許頂中作髻餘髮垂之至要其衣有文章而非錦綺
光彩耀日不可名字皆世所無有也得見方平為起
立坐定各進行廚金盤玉杯無限美膳多是諸華而
香氣達於內外擗麟脯行之麻姑自言接侍以來見
東海三為桑田向間蓬萊水乃淺於往者會時略半也豈
復揚塵也麻姑欲見蔡經母及婦新產數十日
日復麻姑望見之已知日經且止勿前即求少許米便

颜真卿　《麻姑仙坛记》小字版局部

21 行，每行 25 字，北京故宫博物院藏有宋拓本。其文字记录的是安史之乱的经过，以及对国家再次复兴的期待和歌颂。

我们在画册上看见的《大唐中兴颂》并不能使人震撼，但当在博物馆面对拓片时，便能看到整幅作品十分庞大，占满博物馆的一面墙：高 416.6 厘米、宽 422.3 厘米，其中单个字的字径接近 20 厘米，气势非常恢宏。由此，才能看出颜真卿的字写得遒劲雄浑，昂扬饱满。这就是为何我们一直强调作品要看原作大小，因为艺术家是为那个空间来创作作品的，放大或者缩小之后，它就不完全是那个作品了。

大历七年（772），颜真卿 64 岁，无官一身轻的他四处探亲访友。五月，赴宋州，作《八关斋会报德记》；之后又到汴州，写下《开元寺僧碑》。九月，经郑州至洛阳。在洛阳家里，他见到了一个上门请教的僧人，自称怀素。

这一年，怀素 36 岁。颜真卿听说过怀素和他的狂草这两年在长安十分有名，只是由于那时他已经被贬到地方，才没有亲眼见到过。没想到怀素竟然上门请教，而且态度非常诚恳。于是，颜真卿毫无保留地把自己从张旭那里学到的笔法和自己的书法心得传授给怀素，并且为他的《怀素上人草书歌》诗集作序。从此，两人长期通信，怀素总会把自己最新的书法学习成果寄给颜真卿，把他当成自己的老师；颜真卿也非常看重怀素，还提出把怀素的作品勒石铭文。他们亦师亦友，一直到颜真卿去世。

与怀素相识的同一年，颜真卿再次被任命为湖州刺史。之后，大历八年（773）正月，65 岁的颜真卿到湖州任所。公务之暇，他经常召集当地文人集会，一起吟诗作对，看淡世事的颜真卿也是好不自在。

第二年，66 岁的颜真卿听说 43 岁的诗人张志和才华横溢，于是邀请他来湖州。二人相见之后非常投缘，很快成为莫逆之交。但万万没想到的是，同年十二月，张志和跟颜真卿东游平望驿期间，不慎在平望莺脰湖因醉酒落水身亡。眼看着意外发生，颜真卿懊恼悲痛，只能独自吟诵张志和的那首《渔歌子》："西塞山前白鹭飞，桃花流水鳜鱼肥。青箬笠，绿蓑衣，斜风细雨不须归。"

这件事对颜真卿的打击很大，带着愧疚和难过，以后的 2 年多时间里，他

颜真卿　《大唐中兴颂》局部

颜真卿　《大唐中兴颂》拓片

在政事余暇闭门谢客，很少组织文人聚会了。他或许只是希望这样孤单、安静地走向生命的终点，但是，命运再次提醒他，还不是时候。

大历十二年（777），颜真卿69岁，好友怀素在这一年写下了著名的《自叙帖》。对颜真卿而言，这一年也算是个不错的年份。二月，一直打压他的奸相元载被杀。元载向来独揽朝政，排除异己，专权跋扈，有这样的下场，那也是"木匠戴枷——自作自受"。朝政有的时候就像跷跷板，高低起伏，此消彼长，原来被打压的颜真卿随即奉召入朝，担任刑部尚书。

但此时颜真卿早已不再看重这些了，回到朝中，70岁的颜真卿连续三次上表请求致仕，都没有获得批准。但是既然他不愿意在刑部干，朝廷就安排他到吏部任尚书。虽然都是尚书，但是吏部是"管官的"，所以算是升职了。颜真卿也实在推诿不了，只能答应了。

颜真卿很快发现，他要对抗的不是某个人，而是整个颓废懒散的官僚系统。凡事刚正不阿、毫不妥协的态度马上让他树立了一批新的敌人。这一次他得罪了宰相杨炎。2年之后，又被贬官为太子少师，这是后话。

公元779年，颜真卿71岁。大唐又换皇帝了，唐代宗李豫驾崩，换上唐德宗李适。这一年，颜真卿写下了著名的《颜勤礼碑》。《颜勤礼碑》是颜真卿为其曾祖父颜勤礼所书的神道碑。古人把墓前的道路叫作神道，神道旁的墓碑叫作神道碑。这通碑石四面环刻，不过现在只有三面的字可以辨认。

《颜勤礼碑》在宋代欧阳修的《集古录》中就有记载，但是之后突然消失近1000年，1922年10月才在西安再次被刨出来。虽然断为两截，但是好在上下两部分都非常完好。这期间不知道有多少人为了保护文物呕心沥血，才使得它现在能被保存在西安碑林博物馆，被当今世人看到。

《颜勤礼碑》有1600多个字，因为在地下掩埋过，字口整体比较清晰，所以是很多人学习颜体的重要范本之一。《颜勤礼碑》是非常典型的作品。颜真卿一生书写的碑石文稿众多，传至今日的大约有100多种，其中有据可考的不下六七十种。如果把这些作品摆在一起就会发现，他的每一件作品都不雷同。这就意味着我们虽然每天都在谈论"颜体"，但是事实上，这些碑帖之间的差异是相当巨大的。启功先生也提过类似的观点，哪一幅作品最能代表"颜体"

颜真卿　《颜勤礼碑》局部

呢？肯定没有统一的意见。笔者的观点是，《颜勤礼碑》绝对是颜真卿作品中当之无愧的代表作。

因为颜真卿写得非常用心，多数都是露锋起笔，所以《颜勤礼碑》给人的整体感受是见棱见角，笔画苍劲有力、气势磅礴、纵横成列。颜体的特点在这里体现得非常到位——用笔横细竖粗，每一笔都用上了十足的功力，尤其是转折处，颜真卿处理得比初唐楷书还要刚健有力。整体看下来，没有一丝一毫的懈怠，气息浑厚雄强，这种雄强比《多宝塔碑》更加内化，也更加生猛，正气十足，这是颜真卿书法的法度和意气结合的巅峰。

唐德宗建中元年（780），颜真卿72岁，他在敦化坊祖宅建了颜氏家庙。六月，他撰文并写下了《颜氏家庙碑》。这座碑是颜真卿为其父颜惟贞刊立的，还专门请李阳冰书写了篆书碑额。现存西安碑林。

颜真卿一生的书法面貌多变，但是整体上可以分为三大类：第一类以44岁时写下的《多宝塔碑》为代表，他的书法获得张旭指导后开始登堂入室，集法度之大成，有浓重的初唐楷书的意蕴；第二类以71岁时写下的《颜勤礼

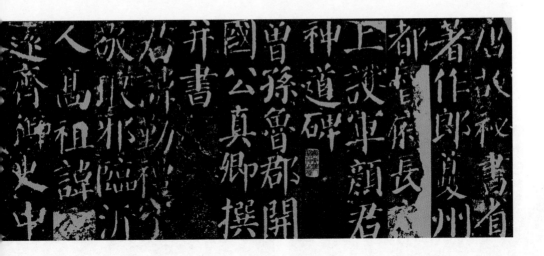

碑》为代表，雄强刚劲的书风是颜真卿45岁以后书法的总体面貌；第三类以72岁时写的《颜氏家庙碑》为代表，颜真卿几乎彻底放弃初唐以来建立的法度，回归到淳朴和自然的状态，作品气势上也不再威武雄壮，而是变得沉静平和。他在湖州担任刺史期间写的《竹山堂连句》也是这类作品。

　　第三类作品的创作时间都偏晚，这也是颜真卿书写历程中的一次重要变化。这次变化从笔法到结构都有重大的调整，笔法上藏头护尾、方圆并用，并且以圆笔为主，所以《颜氏家庙碑》以后的字看起来就少了棱角。笔画不再像《颜勤礼碑》一样，笔笔都挺拔刚健，很多笔画都增加了相对随意的弧度。一些捺笔和勾笔不再努力写出一道整齐的笔锋，而是非常随意地抬起笔肚往外一挑。

　　结构上的变化就更大了。初唐开始，欧、虞、褚、薛的字中宫都收得非常紧，字的结体都是"内紧外松"，单个字都很有精气神，通篇的气韵也舒朗。但是到了颜真卿这里，字的中宫逐渐变松，到了《颜氏家庙碑》以后，他的字开始"外紧内松"，中宫开阔，四面膨胀，所以很容易有顶满格的效果。不经意间，

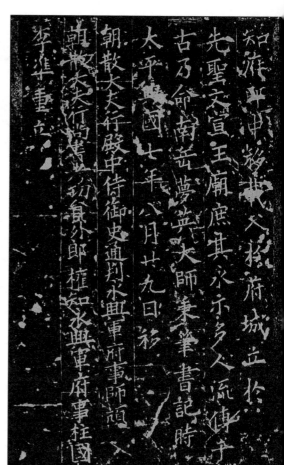

颜真卿　《颜氏家庙碑》局部

颜真卿开启了一种新的审美形式，这对后世的苏轼、黄庭坚都有很大的启发。

晚年的颜真卿开始放弃法度，化"瘦硬刚强"为"丰腴雄浑"，结体宽博而气势恢宏。信笔到处，全是丰富的书写经验和满腔浩然之气的流露。这些变化给人带来全新的视觉感受，远看全篇雄浑端庄，近看单字用笔纯熟、自然、质朴随意，雅俗共赏。欧阳修曾说："颜公书如忠臣烈士、道德君子，其端严尊重，人初见而畏之，然愈久而愈可爱也。其见宝于世者有必多，然虽多而不厌也。"这里指的应该就是颜真卿中年以后的作品。

同年，得罪杨炎的颜真卿被贬为太子少师。太子少师与太子少保、太子少傅，合称"太子三少"或"东宫三少"，这个职位没有职事，就是个"荣誉称号"，即架空颜真卿之意。朝廷封官会有委任状，这个委任状叫作"告"，颜真卿的这份"告"是由他自己抄写的，我们今天把这个帖叫作《自书告身帖》。

《自书告身帖》也属于我们说的第三类作品。起收笔以藏锋圆笔为主，浑朴苍穆、结体宽博、外密中疏；用笔丰肥质朴、寓巧于拙。这幅作品流传有序，上面有蔡襄、米友仁、董其昌等人题跋。

写完《颜氏家庙碑》之后，颜真卿或许觉得自己该做的事情都已经做了，作为一个年过古稀的老人，他感到非常满足。就这样过了2年幸福的生活，到了建中三年（782）六月，74岁的颜真卿写了一篇《朱巨川告身》，其中的字明显严肃一些，字形也更轻盈、秀丽。这个朱巨川是个有福气的人，他在历史上本没什么名气，但是流传下来两篇他的工作调动委任状分别由颜真卿和另外一位大书法家徐浩书写，徐浩写的版本也尽显苍劲质朴。当时，茶圣陆羽把颜真卿跟徐浩做过比较："徐吏部不受右军笔法，而书体裁似右军；颜太保受右军笔法，而点画不似。盖徐得右军皮肤眼鼻，所以似之；颜得右军筋骨心肺，所以不似也。"

后来，一个叫卢杞的人做了宰相。因为卢家跟颜真卿有世交，颜真卿以为这下可以松一口气了，结果让他没想到的是，噩梦才真正开始。卢杞是名门之后，祖父卢怀慎官至宰相，却一生清贫廉洁，史书记载其家无储蓄，门无遮帘，饮食无肉，妻儿饥寒，跟颜真卿一样的清苦。卢杞的父亲卢弈忠心报国，在安史之乱中遇害。当年送到平原郡的三颗人头里，有一颗就是卢弈的。

颜真卿　《自书告身帖》

颜真卿　《朱巨川告身帖》三希堂版

唐颜真卿之告

敕國諸為天下之本師
導乃元良之教將以
本固必由教先非求中
賢何以審諭光祿大
夫行吏部尚書克禮
儀使上柱國魯郡開
國公顏真卿立德
踐行當四科之首懿
文碩學為百氏之宗
忠讜罄于臣節貞

魯公末年告
身忠賢不得
而見也莆陽
蔡襄齋戒以
觀至和二年
敕典掌王言潤邑
鴻業必資純懿之
行以彰課最之績
久更其職用得其

徐浩　《朱巨川告身帖》

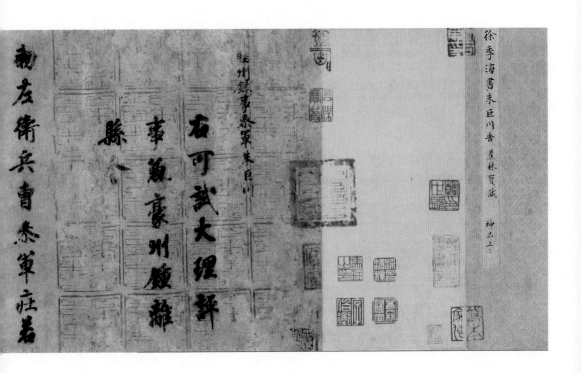

俗话说"老子英雄儿好汉""虎父无犬子"，但是都没有提到第三代。这个清贫宰相的第三代子孙卢杞就没有继承父辈和祖辈的优良基因。卢杞这个人集合了我们对一个坏人的全部想象：口蜜腹剑、心狠手辣、嫉贤妒能、睚眦必报、贪财好色……

卢杞掌权后，他厌恶颜真卿的刚正，准备把其排挤出京都。颜真卿听说后去见卢杞，并且放下身段对他说："老夫我性格偏激，常引起别人的怨气，这我知道，被贬也有好几次了。如今岁数大了，身子也弱了，还望相公多多庇护！当年安禄山送了三颗人头到平原郡，其中就有你父亲卢弈的，脸上全是血，是我小心翼翼给他收拾干净的。凭着这份情意，难道相公真不容我？"卢杞听完表面幡然悔悟，但是内心却咬牙切齿。他在等一个机会。

颜真卿以为凭借自己真心的告白能让卢杞高抬贵手，可是他看走了眼。此时的颜真卿并没有意识到卢杞的危险。在卢杞心里，刚正不阿的颜真卿永远是眼中钉、肉中刺。782 年八月，卢杞改任颜真卿为太子太师，并且罢去他礼仪使的职位。颜真卿对这种事情并不在意，但是他没有看见，一张死亡的大网正在向他迎面罩过来。

第七章

颜真卿（五）
杀身报国

颜真卿在六七十岁这段时间，书法面貌最为多变。一日一番面目，一碑一种精神，风格飘忽不定，摇曳多姿，而且佳作极多，很多作品的水准都难分伯仲。依笔者之见，最能代表颜真卿书法艺术特点的是《颜勤礼碑》，最能代表颜真卿精神境界的当属《裴将军诗》。

"裴将军"指的是善于舞剑的将军裴旻，他曾经为吴道子舞剑。到了唐文宗时，李白的诗、张旭的草书、裴旻的剑舞被称为"三绝"，世人称裴旻为"剑圣"。因为以舞剑成名，后人常常误以为裴旻是武术的花架子，就像个舞蹈演员，但其实并不是。裴旻官至左金吾大将军，从大唐的西南打到东北，是真正从

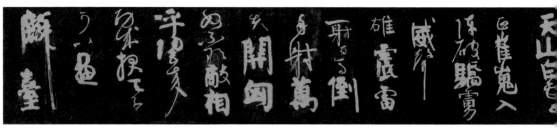

<center>颜真卿　《裴将军诗》</center>

尸山血海里杀出来的。而且一些史料记载裴旻善射，传说曾经创造过一日射杀31头虎（彪）的记录，可见能力和胆识。

《裴将军诗》写道："大君制六合，猛将清九垓。战马若龙虎，腾陵何壮哉。将军临北荒，恒赫耀英材。剑舞跃游电，随风萦且回。登高望天山，白雪正崔嵬。入阵破骄虏，威声雄震雷。一射百马倒，再射万夫开。匈奴不敢敌，相呼归去来。功成报天子，可以画麟台。"

《裴将军诗》结尾没有署名，没有被记载于《颜鲁公集》，也不见宋人著录，但不能否认的是，它具有明显的颜体特征。它把楷书、行书和草书丝毫不加修饰和润色地排列在一起，其中楷书的浑厚质朴、行书的灵动自然、草书的潇洒随意，集中在同一幅作品之中。笔画中有急徐快慢，有轻重滑涩，有婉转连绵，有险劲挺拔。

它是一幅极为另类的作品。比起书写技巧，气韵和节奏感才是它的灵魂。我们看到笔画有轻有重、有快有慢、有强有弱、有大有小，最终汇合在一起形成一种不拘一格、雷霆万钧的气韵。作者在书法中刻意模仿武术的律动，就像裴旻的剑，时而激越，时而静止，将书法与武术的节奏结合起来。

从书法角度上来说，《裴将军诗》是一幅不可多得的艺术作品。这种打破了书体界限的作品对后世有很大启发，尤其是对清朝和民国时期的一批艺术家，比如刘墉、何绍基、赵之谦、吴昌硕、郑板桥等。

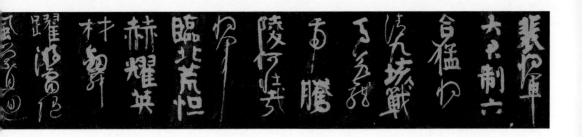

《裴将军诗》传世有两个版本：一是浙江省博物馆所藏的南宋《忠义堂帖》拓本，二是北京故宫博物院所藏的墨迹本。两种版本内容相同，但是故宫墨迹版的功力和全篇气息都弱一些。由于末尾没有落款，所以对于《裴将军诗》的真伪，历来众说纷纭，直到在山东莱阳找到《裴将军诗》的刻石，这种争议才基本告一段落。

清代同治年间，在山东的胶东地区，一个李姓农民在大沽河崖挖土时，意外挖出了《裴将军诗》书法石刻碑。此碑为大理石质地，碑面平整光滑，碑上镌刻完整无损，李姓农民悄悄地把这块石刻碑藏到家中。清末，李姓农民去世，其子曾将此碑上的《裴将军诗》诗文拓印下来，在集市出售，有很多人买。但20世纪三四十年代，李姓农民的儿子去世后，《裴将军诗》书法石刻碑便不知去向了。

20世纪50年代中期，在山东莱阳召开的一次文物工作座谈会上，有人回忆起了这样一组石碑，但是已经找不到任何线索。到1973年春，山东胶东当地文物普查过程中，文物工作者在李姓农民的族人家中找到了这组石碑，当时已经被垒在猪圈墙上。经整理清洗后，碑上镌刻的文字清晰如初，最重要的是末尾镌刻着"颜真卿"三字名款。至此，遗失多年的《裴将军诗》书法石刻碑终于重新面世了，现今被保存在烟台博物馆。颜真卿曾经担任平原太守，辖区就在今天的山东西北部，所以《裴将军诗》在山东地区出现并不奇怪。

在 70 岁到 75 岁之间，颜真卿过了几年舒服的日子。这段时间，虽然他的书法多数写得平和随意，但是这并不意味着随着年龄增长和健康状况的变化，他对笔的控制能力就下降了，因为接下来的作品足以证明颜真卿的功力未减。

安史之乱后，大唐中央对地方逐渐失去控制，地方上武装割据，很多人不再听从朝廷的任命，俗话说"山高皇帝远，人强不服管"。建中三年（782）年底，受封南平郡王的淮西都统李希烈造反，还联合一群地方实力派，自封建兴王、天下都元帅。

一个月后，建中四年（783）正月，李希烈攻陷汝州。于是，居心不良的卢杞建议德宗李适派 75 岁的颜真卿前往劝谕李希烈，让李希烈回心转意。这是卢杞精心设计的陷阱，对于卢杞来说，李希烈是造反的外忧，颜真卿是碍眼的内患。让颜真卿去劝说李希烈，成功了就平了外忧，失败了就去了内患，稳赚不赔。

于是，卢杞对唐德宗李适说："李希烈年轻，头脑一热才干出这种大逆不道的事情来，您要是找个有威信的老臣去劝一劝他，说明一下皇上您的恩泽，李希烈就可能改过自新。"皇帝问："谁去合适呢？"卢杞说："（颜真卿为）四方所信，若往谕之，可不劳师而定。"意思是凭借颜真卿的威望，若他去了，都不用军队，定能劝降李希烈。

李适真信了这番话，听从了卢杞的奸计。颜真卿是"人在家中坐，锅从天上来"，就这样被任命为淮西宣慰使，前往许州见李希烈。

李适的命令一下，朝廷上下无不大惊失色。永平节度使李勉得知这一消息，马上向皇帝报告说："颜太师这一去，凶多吉少。如果失去这样一个元老，这是国家的耻辱。"请求留住颜真卿。他一边报告，一边派人去阻拦颜真卿，可惜没有追上。颜真卿路过河南的时候，河南尹郑叔则劝他说："李希烈的反相已经很明显了，那里太危险，你不要去。"颜真卿回答说："君命可避乎？"意思是这是皇上的命令，我能不执行吗？

颜真卿到许州后，李希烈想给他一个下马威。在见面时，李希烈让自己的部将和养子共 1000 多人，全部手持利刃，聚集在厅堂内外，如同电影中黑社会的做派。颜真卿大义凛然，抱着"虽千万人，吾往矣"的决心，刚开始宣读

圣旨，那些人就冲上来，围住他又是谩骂，又是威胁。颜真卿自然不怕，当年面对安禄山的刀山火海都没怕过，这点小场面哪能吓得住他。李希烈一看吓不倒颜真卿，才假惺惺地用身子护着他，命令打手们退下，让颜真卿住进驿馆。

之后，李希烈不断派人劝说颜真卿，说自己如果做皇帝，就让颜真卿做宰相。颜真卿斥责说："你们听说过颜常山没有？那是我的兄长，安禄山反叛时，首先起义兵抵抗，后来即使被俘了，也至死不屈。我将近80岁了，官做到太师，我看待名节高于性命，怎么会屈服于你们的胁迫！"

李希烈没办法，软的不行来硬的吧。他将颜真卿逮捕羁押，令甲士看守着，想尽各种办法想使他就范。比如在庭院中挖了一丈见方的坑，说要活埋他。颜真卿很不屑地对李希烈说："死生有命，何必搞那些鬼把戏！给我一把宝剑，不就可以让你称心如意了吗？"李希烈只能认怂。在颜真卿的世界中，就没有怕，要么死，要么骄傲地活着。李希烈还把兵败唐将的旌节、首级以及被俘士兵的耳朵送给颜真卿看。颜真卿只是伏地痛哭，没有更多表示。

李希烈也曾经想放走颜真卿，觉得这个老头骨头太硬，实在啃不动。不过被一些手下制止，以为颜真卿奇货可居，不能放。

兴元元年（784），颜真卿76岁，仍然被囚禁着。后来，李希烈手下想偷袭杀掉他，尊颜真卿为帅，结果事情败露，参与人员都被处死了。李希烈就把颜真卿移囚于汝州龙兴寺。颜真卿估计自己一定会死，于是写了给德宗的遗书、自己的墓志和祭文，指着寝室西墙下说："这是放我尸体的地方啊！"这期间，颜真卿还写下了《奉命帖》。

这是一篇行楷作品。当颜真卿认真书写的时候，他笔下的字仍然笔画方整、刚劲无比，一改之前的肥硕和随意，恍惚间有一些王羲之《集子圣教序》的意蕴，法度森然。通过他笔下的字，我们也能想到他头脑中神经的紧绷。

不久，李希烈攻下汴州，自称大楚皇帝，派使者问颜真卿登帝位的仪式。颜真卿回答说："老夫年近80，曾掌管国家礼仪，只记得诸侯朝见皇帝的礼仪！"使者悻悻离去。这一年，左司御率府兵曹参军张荐等上书朝廷，请以李希烈亲属三人赎回颜真卿。这是颜真卿最后一次生还的机会，结果奏折被卢杞扣压。

后来朝廷力量有所恢复，李希烈害怕有变，在拘押颜真卿的房舍外堆起柴

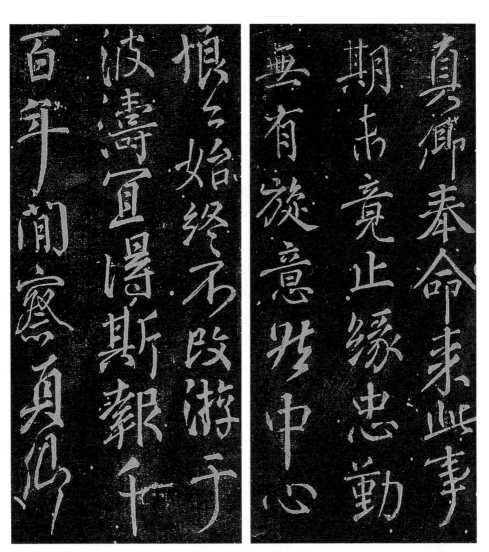

颜真卿 《奉命帖》局部

草，点燃后威胁颜真卿说："你既然不肯归附于我，我就要烧死你！"颜真卿一听，二话不说，起身就要朝火堆里跳，李希烈的手下慌忙一把将他拉住。此时，李希烈对于劝说颜真卿已经不抱任何希望了。一个人如果能够战胜自己的内心，那他就会变得无比强大；如果能杜绝所有的欲望，那他也不再有任何弱点。此时的颜真卿就是这样的人。

贞元元年（785），颜真卿77岁。正月，他从汝州被转移到蔡州，写了最后一篇传世作品《移蔡帖》。《移蔡帖》笔画消瘦、挺拔、刚健，铁画银钩，法度森严，整体面貌介于之前的褚遂良和之后的柳公权之间。颜真卿至此完成了一个完整的轮回，似乎又回到40年前，他的书法法度的起点。

八月，李希烈的弟弟李希倩因与朱泚叛乱被杀，李希烈因而发怒，派宦官前往蔡州杀害颜真卿。宦官说："有诏书！"颜真卿听说后马上伏地下拜。宦官说："应该赐你死。"颜真卿说："老臣没有完成使命，有罪该死，但使者是哪一天从长安来的？"宦官说："从大梁来。"颜真卿骂道："原来是叛贼，何敢称诏！"说罢从容就义。山河破碎，日月无光，大地平沉，归于寂灭。在被囚禁两年半之后，颜真卿被缢杀，享年77岁。

半年后，部将陈仙奇毒死李希烈，归顺朝廷，叛乱平定。陈仙奇派军护送颜真卿的灵柩回京，同年，葬于京兆万年颜氏祖茔。德宗为他废朝五日，追赠司徒，谥号"文忠"。后来，朝廷为了表彰颜真卿，录用他的儿子做官，"旌忠烈之后"。

300多年后，绍兴三年（1133），宋高宗赵构御赐颜真卿庙额为"忠烈"，尊为神。从此，天下人通常都不直接用姓名称呼他，只称"鲁公"。后世的文天祥、岳飞、曾国藩、林则徐等人，都从颜鲁公的经历中获得过支持和力量。文天祥在《过平原作》中写道："平原太守颜真卿，长安天子不知名。一朝渔阳动鼙鼓，大江以北无坚城。公家兄弟奋戈起，一十七郡连夏盟……公死于今六百年，忠精赫赫雷当天。"罗贯中说："万古真卿义不磨，冲天豪气世间无。忠贞凛凛名犹在，烈烈轰轰大丈夫。"

更受鼓舞的是千千万万的普通人，听着颜真卿的故事，写着颜体的书法，共同推动我们这个民族阔步前行。比起成功的璀璨，中国人同样看重失败的悲

壮。明末有个叫张凤翔的人说："古忠臣烈士不幸而死于奸臣之手，如伯嚭之杀伍子胥、王凤之杀王章、曹操之杀孔文举、王敦之杀周伯仁、李林甫之杀李北海、卢杞之杀颜鲁公、秦桧之杀岳武穆者非一，而独公与武穆，至今英雄之恨未销。"（《杨忠愍集·墓祠碑记》）

颜真卿一生的坎坷和他最终的不幸，是他个人性格和时代状况强烈碰撞的结果。他始终刚正不阿地处理问题，按部就班地执行法度，但在中唐世风日下，风雨飘摇，人人得过且过，个个暗藏私心，有太多的趋炎附势、太多的随波逐流、太多的损公肥私、太多的数典忘祖。颜真卿的言行在多数时候被看成古板、教条和不识时务，与整个官场现状格格不入。他就像一个羸弱的蝴蝶在一张铺天盖地的大网下面无望地挣扎，他看似偶然的悲剧结局其实是命运的必然。

颜真卿虽然得到过无数赞美，但是对于他一生的奋斗和最终牺牲的意义，历史还是没有给予足够的认识。事实上，以颜真卿为首的，如颜杲卿、卢奕等人的杀身报国，在当时对反叛者的震撼和对朝廷的鼓励作用都是巨大的，无数铁骨铮铮的壮士共同用血肉筑起了大唐的最后一道防线。注意一个时间，安史之乱发生在公元755年，之后的唐朝一直是"内有瓦解混乱之虞，外有攻末冲突之危"，但是它依然能苟延残喘到公元907年，延续一个半世纪，正是因为一批又一批以颜真卿为代表的烈士们筑起的血肉长城起到了重要作用。

颜真卿平生刚毅的品质以及最终不屈的牺牲一直为后人所颂扬，以至于在唐代，他忠义的声誉几乎完全掩盖了他的书名。所以，在《旧唐书》中，只字不提他的书法成就，在《新唐书》中才称他"善正、草书，笔力遒婉，世宝传之"。《旧唐书》是五代修成的，《新唐书》是北宋修成的，也就是说，一直到宋朝以后，颜真卿才真正被当作顶级书法大家来看待。

今人当然都非常清楚颜真卿书法的价值。颜真卿曾经向张旭请教"何以得齐于古人"，他最终做到了。其楷书位列"四大家"之一，行书对后世也有着深远的影响。明末的冯班说出了颜真卿行书的意义："唐人行书皆出二王，宋人行书多出颜鲁公。"

我们看完颜真卿的身世经历，再回溯他的书法历程。总体上看，颜真卿不愧为可以跟锺繇、张旭、"二王"、欧阳询比肩的书坛宗师，他青年时代就已

经打下了很好的基础，掌握了初唐的法度和魏晋的风韵，在 37 岁得到张旭指导之后，书法水平扶摇直上。

当他彻底掌握和消化了前人所取得的成就之后，从来没有拘泥于任何一种状态和形式，他的坦荡和真性情在书法上袒露无疑。他没有任何包袱，一生书法面貌多变，信笔到处，全是意气的流露，且随着他自身年龄、境遇和应用场景的变化而变化，最终成就了他对书法艺术的卓越贡献。

今人在学习书法时容易进入两个误区：一个就是水平还在初级的人天天喊创新，动不动就跟别人说自己的水平已经前无古人，这类人可以称作"不知天高地厚"；另一类是有了一定的水准之后就自我满足，几十年如一日地写一成不变的字，这类人可以称作"只知道故步自封的字匠"。这两种情况都是我们应该尽量避免的。

颜真卿书法在后世能有如此巨大的影响，其中一个很大原因是其存世作品众多，而之所以能有如此之多的传世作品，又跟他的政治境遇有莫大的关系。如果他一直在长安做官，公务繁忙，再加上长安城书法精英汇聚，书写碑石作品的机会就偏少，欧阳询和虞世南都不同程度地受到这些原因影响，故传世作品明显少于颜真卿。但是，颜真卿中晚年长期在各地漂泊，他又属于精力超级旺盛的人，盛名远播的他自然会有更多的书写机缘，所以作品问世和传世的机会要多得多，最终得以让我们更加全面地观察到其书法面貌。

对于颜真卿书法，苏轼给出的评价最高，可以作为总结："诗至于杜子美，文至于韩退之，画至于吴道子，书至于颜鲁公，而古今之变，天下之能事毕矣。"

至此，围绕安史之乱，从盛唐到中唐的艺术发展就基本告一段落。一个时代结束了，其中有两个问题值得思考：一个就是颜真卿的大半生似乎都在努力挣脱初唐以来建立的书法法度，为什么在他生前最后的时间里，却似乎再次回到法度上来？另一个就是关于"安史之乱"，每当提到我们都会咬牙切齿。但是，我们现在可以冷静地思考一下历史的规律，就像任何事物的发展规律一样，社会的发展也总是螺旋式上升、波浪式前进的。

颜真卿 《罗婉顺墓志》

第八章

李阳冰

小篆千年等一回

　　艺术的发展从来都不是匀速的。比如唐代不足300年的时间里，艺术领域有着大爆炸式的发展，尤其是前150年内取得的成果，足以令所有时代汗颜，仅在书画领域就高手如林，十几位顶级大师横空出世，这是一个光芒万丈的时代。而在这一群顶级大师中就有李阳冰这个名字。

　　关于艺术的发展，艺术史关注更多的往往是"变化"，这就很容易给人造成一种错觉：会不自觉地夸大"变化"的作用。但是，如果脱离文献资料，更加关注艺术作品本身的话，就会发现顶级大师作品之间的风格面貌和审美差异是很小的，"守成"可能才是艺术发展的根本动力。无数前辈大师们建立的

规则和秩序赋予了艺术极强的生命力，在充分继承基础之上的创造，才更加有深度和价值，即便是疯狂如张旭、怀素，他们最终也要回归到先贤创造的法度上来，充分继承前人。李阳冰的小篆就是以这种继承为前提发展出来的成果。

篆书和隶书有着浓厚的时代背景，"篆以秦兴，隶以汉盛"，它们都曾经一时风头无二，也都随着相应朝代的陨落而黯淡。

但是，当后世书法家都在真、行、草三种主流书体上用功的时候，篆、隶并没有被人彻底遗忘，在一些特殊场合，比如碑石或者印章中，人们还在固执地沿袭旧的传统。极少数书法家继续在篆、隶的土地上耕耘，比如唐朝的史惟则和韩择木在隶书上都很有成就；也有一些人则深入研习篆书，比如李省灵、瞿令问、李庚等人。因此，李阳冰绝不是因为没有人写篆书，于无佛处称尊，才捞得大名。

李阳冰，字少温，赵郡人。窦臮在《述书赋》里面说他："通家世业……洞于字学，古今通文。家传孝义，气感风云。"李阳冰出身真正的名门望族，祖上从秦朝就开始做官。而且李氏具有好学的家风，人才辈出，到了李阳冰时代仍然如此。李阳冰的父兄子侄很多都是学者，他本人也很了不起，有人说他善辞章，"秀句满江园"，工篆书，"笔法妙天下"。

李阳冰大概出生于公元 721 年。关于李阳冰的学书历程，窦臮说他："初师李斯《峄山碑》，后见仲尼《吴季札墓志》，便变化开阖，如虎如龙，劲利豪爽，风行雨集，文字之本，悉在心胸，识者谓之苍颉后身。"先学李斯，后能见到孔子的笔迹，也算是奇遇了。

40 岁左右的时候，李阳冰专门写了一篇论述篆书的文章《上李大夫论古篆书》，他在里面说："吾志于古篆，殆三十年，见前人遗迹，美则美矣，惜其未有点画，但偏傍摹刻而已。"他苦练篆书 30 年终于发现前人的不足，于是从古人造字的过程里得到启发，深入观察自然，得到字形变化的灵感。他说："缅想圣达立卦造书之意，乃复仰观俯察六合之际焉。于天地山川，得方圆流峙之常；于日月星辰，得经纬昭回之度；于云霞草木，得霏布滋蔓之容；于衣冠文物，得揖让周旋之体；于眉发口鼻，得喜怒惨舒之分；于虫鱼禽兽，得屈伸飞动之理；于骨角齿牙，得摆拉咀嚼之势。"

他还在文中指出蔡邕和李斯犯的一些错误，每当想到这些错误就很感叹："每一念至，未尝不废食雪泣，揽笔长叹焉。天将未丧斯文也，故小子得篆籀之宗旨。"这句特别像《论语》里面子贡说的"文武之道，未坠于地，在人。贤者识其大者，不贤者识其小者"，思想和能力到达一定层次的人，他们都有担心文脉断绝的危机意识。李阳冰在这样的意识驱动下，每天刻苦临习，最终在唐代以篆学名世。

经考证，李阳冰大概在 21 岁通过吏部的铨选，官职一直很小。公元 758 年，38 岁的李阳冰担任浙江缙云县令。他是一个比较认真的人，而且很有父母官的精神，处处为老百姓着想，所以官声很好。上任伊始，他发现建成已 80 多年的孔子庙破败不堪，当即筹集人力、物力进行整修，让孔庙焕然一新。

第二年，遭遇大旱，40 多天滴水未降，土地龟裂，庄稼干枯。据记载，八月十六日，李阳冰率领百姓向城隍庙神求雨。他求雨跟别人不一样，采用"胡萝卜加大棒"的办法：如果能求到雨，那么许下百般好处，如果五日内还不下雨，就烧了城隍庙，"五日不雨，将焚其庙"。结果也赶巧，到了第五天，果然天降大雨。于是，李阳冰将城隍庙迁到山顶处一个风水更好的地方，并亲自书写《城隍庙碑》，刻石记录这件事。全文寥寥 86 字，记叙祷雨迁庙的事，言简而意明。

《城隍庙碑》的原石很快就被人锤拓坏了，原因说起来特别可笑，不是因为书法好，而是因为当地传说这通碑的拓片可以抵御风浪，人们把这通碑叫作《定风碑》。据说当时有一个人坐船回徐州老家，船到江心时突然狂风大起，眼看就要葬身鱼腹。他想起自己随身带着李阳冰的《城隍庙碑》拓片，于是取火点燃，结果江面马上风平浪静。这件事情迅速传播开来，导致人们不论过江还是渡海，总要携带一幅《城隍庙碑》的拓片才安心。这样的故事对于李阳冰名声的传播是很有好处的，但是这通碑很快就被拓坏了。

现存碑刻为宋宣和五年（1123）十月重刻。看《城隍庙碑》我们很容易发现，李阳冰早年专门学习《峄山刻石》，他笔下的篆书几乎全由秦小篆变化而来，婉转平滑，布置均匀，结体修长。

《城隍庙碑》是李阳冰存世较完整的作品之一，我们可以从中窥见其篆书

李阳冰　《城隍庙碑》局部

特色。相对于李斯，李阳冰的小篆有两点比较明显的变化：第一是笔画变得更细，线条更加瘦硬，特别有精气神，更能感受到一种线条的弹性和流畅性；第二是李阳冰字的重心下移。在李斯的笔下，文字的重心相对靠上，下部修长，而李阳冰的多数字的重心都放在中间，整个字的笔画排布更加均衡。

在一些细节处理上，李阳冰和李斯也有不同。比如"大"字：李斯会将下边两笔做撇口处理，两笔成背式，使字显得端庄；而到了李阳冰这里，"大"字的下边两笔成向式，使字显得轻盈。在章法上：李斯排列比较紧密，关注到字与字的联系，有一种略带压抑的严肃感；李阳冰的章法排布比较宽松，行列清晰，有一种舒卷自如的灵动感。李阳冰的字里行间都展示出一种清新雅致的气质，既有质朴的一面，也有妍美的一面。

李阳冰在缙云做县令3年，后来还曾经回到缙云隐居，所以在当地留下很多作品。据《缙云县志》载，李阳冰留在缙云的篆书真迹原有10处。据说现存4处，都是弥足珍贵的国宝。

到了唐上元二年（761），41岁的李阳冰调任宣州当涂县（今属安徽省马鞍山市）做县令。在这里，他遇到一位特殊的客人——李白。李阳冰在中国文

化史上有两个重要贡献：第一是他本身是一位篆书大师，在书法上有很高的成就；第二是他整理了李白的诗稿《草堂集》，并且作序。如果没有人整理出版，古代文人手稿极容易散失，事实上，李白的很多诗稿都在安史之乱的 8 年间散失了。应该说，今天能读到的很多李白诗文，都是当时李阳冰整理的。

跟大多数诗人一样，李白也有一个凄凉的结局。唐上元二年（761），李白 61 岁。尽管他曾经喊出过"千金散尽还复来"的豪言壮语，但此时年过花甲，已然穷困潦倒，在南京实在过不下去了。于是，李白想起自己还有一个族叔李阳冰，就特地来投奔。很难考证这门亲戚关系的可靠程度，虽然号称"叔叔"，但是李阳冰年龄比李白小 20 岁。名义上是叔侄关系，实际上是偶像跟"粉丝"的关系。李阳冰一看大名鼎鼎的李白来认自己作叔叔，很开心地好生招待。他并没有看出李白是来投奔的，李白也没好意思主动说明来意。

结果，当李阳冰送李白上船告别时，李白当场作了一首诗《献从叔当涂宰阳冰》。先花式夸了一下李阳冰，最后才说了自己的困境："小子别金陵，来时白下亭。群凤怜客鸟，差池相哀鸣。各拔五色毛，意重泰山轻。赠微所费广，斗水浇长鲸。弹剑歌苦寒，严风起前楹。月衔天门晓，霜落牛渚清。长叹即归路，

临川空屏营。"描述自己在金陵靠朋友的周济已不能维持生活，都过不下去了，形容得特别惨。

俗话讲"听话听音儿，锣鼓听声儿"，李阳冰当时就明白了，赶紧解释："实在不好意思，你早说呀，我没看出来你是来投奔我呀！"李阳冰又把李白挽留下来，之后怀着敬慕的心情对他百般照顾，终于让他晚年有了个安定的居所。

唐代宗宝应元年（762）十一月，李白病重，在病榻将自己的诗文草稿交给李阳冰。后来，李阳冰将其诗文辑成《草堂集》10卷，并作序，然后出版。这批手稿没有散失，为中华民族保留下一笔重要的文化遗产，李阳冰功不可没。

在当涂任县令期间，李阳冰还写下了《谦卦碑》，风格跟《城隍庙碑》很接近，不过线条更有力量，气势犀利、风骨遒劲、笔法雄健，是典型的"铁线篆"。

后来，他几经辗转，中间还隐居过。到了公元766年，李阳冰已经46岁，多年在地方任职的他终于回到朝廷，任集贤院学士，做一个普通文职官员。李阳冰倒也不计较，正好有更多时间钻研书法。

唐大历二年（767），47岁的李阳冰写下《栖先茔记》和《三坟记》。其中《三坟记》常常被当成其小篆的代表作，原石早佚，宋代有重刻本。此碑结体纵势而修长，字的重心进一步下降，整体看起来也更加的温和，转折处圆笔更多，除少数字（比如"之"字），很少有棱角感，结体开始四平八稳，稳健自然，均衡对称。初学者学习李阳冰，从《三坟记》入手是比较容易的。所以，其《三

李阳冰　《谦卦碑》局部

李阳冰　《三坟记》局部

坟记》的名气最大。

清代孙承泽在《庚子销夏记》中说："篆书自秦、汉而后，推李阳冰为第一手。今观《三坟记》，运笔命格，矩法森森，诚不易及。然予曾于陆探微所画《金縢图》后见阳冰手书，遒劲中逸致翩然，又非石刻所能及也。"孙承泽认为李阳冰的《三坟记》写得极好，但是他曾经看过李阳冰留在陆探微所画《金縢图》上的墨迹题跋，认为比刻石还要好。

大历七年（772），李阳冰52岁。这一年，李阳冰写下大字摩崖石刻《般若台记》。福建省福州市乌石山有座般若台，就是一块巨大的岩石，据传古时候有高僧持般若经于此，每日诵读，因此得名。有个监察御史叫李贡，在此造般若台，他专门请李阳冰题字并刻在岩石上。整个摩崖高近4米、宽近2米，全文4行、24个篆字，每字长约40厘米、宽25厘米，正文为"般若台，大唐大历七年著作郎兼监察御史李贡造，李阳冰书"。在"般若台"三字之下，刻有"住持僧惠摄"5个楷书小字。

前文曾提到，书法的字要放大写，笔画需要加粗，李阳冰也是这么做的。他在摩崖刻石的处理中写出了返璞归真的态势，字的整体面貌又有回到李斯秦篆的倾向。遗憾的是，目前留下来的《般若台记》是后世根据拓片翻刻的。

公元780年，李阳冰60岁，领国子丞，官至将作少监。他在长安城的名气越来越大，很多人请他用小篆题写碑额，以示庄重，这其中就有一代宗师颜真卿。这一年，颜真卿书写《颜氏家庙碑》时，就专门请李阳冰去题写碑额。

据考证，李阳冰留下60多幅作品。篇幅所限，不能一一提及。在介绍古代艺术家的时候，就像沿着一条满是鹅卵石的河流向前走，能捡起的石头只有少数几块。更多漂亮的石头只能让它们安静地躺在那里，等待大家去发现。

李阳冰一生中至少有两次隐居的经历。在隐居期间，除了练习篆书，他还深入研究篆书理论和文字学，写了一些论著，包括前文提到的《上李大夫论古篆书》。另外，他还编写了《重修汉许慎说文解字》，把东汉许慎所著《说文解字》分为20卷，但对原书的篆法和解说都大加改动。过了一段时间，许慎的原本渐渐消失，而李阳冰刊本则盛行开来。直至宋代初年，徐铉奉诏校订《说文解字》，对原书内容进行了整理，才大致恢复许慎原著面貌。这也从侧面说明，

李阳冰　《般若台记》局部

人们对于李阳冰的学术能力并不认可。

李阳冰的书法水准是毋庸置疑的，就像李白在诗中提到的"落笔洒篆文，崩云使人惊"。篆书没有多少笔法的变化，除了结构之外，运笔的功力就是篆书的灵魂。相比其他人，李阳冰笔下的线条更加硬朗遒正，线条婉转流动又非常有力量，笔笔力透纸背，入木三分，这依托其多年练就的基本功。

宋代陈槱在《负暄野录·篆法总论》里面说："小篆自李斯之后，惟阳冰独擅其妙。尝见真迹，其字画起止处，皆微露锋锷。映日观之，中心一缕之墨倍浓。盖其用笔有力，且直下不欹，故锋常在画中。"说的就是李阳冰中锋运笔的功力不是一般人能比，让他在好手如云的大唐书坛也可以叱咤风云。历史上把他与李斯并称为"小篆二李"，故李阳冰又有"篆圣""笔虎"的美誉。"羔羊虽美，众口难调"，康有为在《广艺舟双楫》中就批评李阳冰："仅以瘦劲取胜，若《谦卦铭》，益形怯薄，破坏古法极矣。"

事实上，篆书自秦以后逐渐衰落，书写水平急剧下滑，整体式微。李阳冰在篆书危难之际崛起，以恢复古法为己任，为唐代篆书的发展树起了一面旗帜，为后来篆书的承传搭建起了一座桥梁。

篆书大家在灿若群星的书法史上属于"稀缺资源"，唐代的舒元舆就曾指出过这个问题。他说："斯去千年，冰生唐时。冰复去矣，后来者谁！后千年有人，谁能待之？后千年无人，篆止于斯！呜呼主人，为吾宝之。"意思是说篆书大师是以千年为单位出现的。舒元舆没有说错，在李阳冰故去千余年后，才有邓石如的出现。

李阳冰在仕途中，没有太多波澜和起伏，动辄隐居到山里，躲开世间的纷扰。他一生甘于平淡，多数时间都在深山古木下、孤灯寒夜里，精研着他醉心的书法，终于成为李斯之后又一位篆书宗师。后人常常称呼李阳冰的篆书为"玉箸篆"或者"铁线篆"，这种风格对印章文化的影响极其深刻。

第九章

柳公权（上）
心正则笔正

唐朝最后一位楷书大师柳公权，比颜真卿小 69 岁。柳公权出生 7 年后，颜真卿去世。他们两个人代表了中唐到晚唐的书法面貌，所以历史上总会把两个人的书法放在一起讨论。有一个很深入人心的说法叫"颜筋柳骨"。之所以有这个描述，一部分原因是他们的书法都筋骨外露，笔力雄健；另一部分原因是他们都有倔强不屈、刚毅正直的品格。

"颜筋柳骨"中"筋骨"这种比喻，最初来自卫夫人（晋代书法家，本名卫铄）的《笔阵图》。卫夫人说："善笔力者多骨，不善笔力者多肉；多骨微肉者谓之'筋书'，多肉微骨者谓之'墨猪'；多力丰筋者圣，无力无筋者病。"

卫夫人用"筋骨"的特点来形容那些优秀的书法作品，我们也能看出来，"筋"和"骨"强调的都是笔画的力道和轨迹的准确性。而颜真卿和柳公权在这方面都做得非常好。

柳公权，字诚悬，出生于公元778年。巧的是，这一年，唐宪宗李纯也呱呱坠地。唐宪宗是中唐最重要的皇帝，他为危如累卵的大唐打入一针强心剂，开创了"元和中兴"。与这位大唐的中兴之主同年出生，似乎是一个好的预兆。

柳公权出生在一个官宦世家，家族中有很多人都做官，而且都很有风骨。《新唐书》中说他的叔叔柳子华，有一次朝廷计划提拔他为京兆少尹（相当于长安副市长），结果"长安市长"害怕他的刚正，找关系将柳子华改派到其他职位。他的兄长柳公绰做事雷厉风行，能力极强，是中唐名臣。每遇荒年歉收，自己家虽然可丰衣足食，但他每餐饭不超过一碗，一直到丰年才恢复饭量。柳公权就出生在这样一个家庭。

跟很多唐代的才子一样，柳公权很早慧，12岁就能作辞赋，被人称作"神童"，而且写得一手好字，书法上也很早熟。不论是家庭背景还是自身的资质，柳公权的人生都有一个华丽的开始。

柳公权从小刻苦学书，《旧唐书》里面说"公权初学王书，遍阅近代笔法，体势劲媚，自成一家"。尽管柳公权学书是从书圣王羲之入手，但是对他影响最大的还是"欧虞褚颜"几位楷书大师。凭借刻苦的练习再加上极高的悟性，柳公权很早就靠书法成名了。我们今天见到最早的记录，在贞元十七年（801），年仅24岁的柳公权就写下了《李说碑》。这个李说生前做过河东节度使、检校礼部尚书、太原尹。如此高官的墓碑能请24岁的柳公权书写，这在书法人才济济的大唐绝对不是寻常的现象，可见柳公权很早就展现出了超强的实力。

5年之后，公元806年，柳公权29岁，他进士及第而且高中状元，授秘书省校书郎（也有资料记载不同，如《登科记考》里面说柳公权是31岁进士及第）。这一年也开始了一个新的年号"元和"，唐宪宗李纯在前一年继位做皇帝。这两位同龄的年轻人都开始了自己的"职业生涯"。柳公权一生历仕七朝，侍奉了宪宗、穆宗、敬宗、文宗、武宗、宣宗、懿宗七朝天子。

"历仕七朝"确实是一个小概率事件，以至于有一些柳公权的拥趸对这件

事大肆解读。比如说柳公权凭借书法水准做到政治上长盛不衰，这属于不了解古代政治生活的过分解读。能够成为政治"不倒翁"，最主要的原因是柳公权长期担任的都是不重要的职位，而所谓的"一朝天子一朝臣"，指的往往是那些处于权力中心的高官，或者是某些政治势力的重要成员。而那些长期游离于权力中心之外的人，是没有人关心的——这正是柳公权一生的基本状态。

柳公权"历仕七朝"的另外一个客观因素是皇帝更换得频繁，如果换成太平天子，也就是一朝的长度。汉武帝一个人干了55年，清康熙、乾隆在位都达到了60年，柳公权是很难做到"历仕七朝"的。

秘书省校书郎是柳公权的第一份工作，他的仕途特点就是变动很慢，几乎每一个职位都可以做很多年。就在近乎一成不变的生活中，他从来不曾放下手中的毛笔和心中对书法的热爱，如饥似渴地学习"二王"以及初唐以来诸位大师的法度和精神，为他中年以后凭借书法名扬天下打下坚实的基础。

唐宪宗元和十一年（816），柳公权39岁。这一年，柳公权的母亲病逝，他与哥哥柳公绰一起回家丁忧。

元和十三年（818），柳公权41岁，除母丧。这一年，他写了《柳州复大云寺记》，这通碑是柳宗元撰文。有人考证，柳宗元和柳公权是同宗，他们都是春秋时代的大名士柳下惠的后代。柳宗元比柳公权大5岁，但是两人辈分不一样，柳宗元是柳下惠的40代孙，柳公权是41代孙，算是叔侄关系。所以，虽然此时柳宗元已经改革失败被贬，但是柳公权还是为他写了这通碑。遗憾的是碑石、拓片都没有遗存。

元和十四年（819），柳公权42岁，做了十几年秘书省校书郎，他也觉得这个职位太没有前途了，于是想去做幕僚试试运气。在唐代，到地方官员那里做幕僚是一种历练和晋升的渠道。唐代入仕的途径主要有四种：科举（王维、柳公权、颜真卿）、门荫（韩滉）、由吏入官（基层官员）和辟属（秦王府十八学士、魏徵）。辟属是一条非常重要的晋升渠道，社会上的知名人士可由此被征召为官。古代皇帝征召称"征"，官府征召称"辟"，辟属是由地方长官辟为僚属，这样随着长官的升迁调动，就有可能得到推荐升迁。42岁的柳公权就想走这条路，正好这一年，一个叫李听的人升任夏州地方长官，他把柳

公权召入幕府，任掌书记。

到了第二年，元和十五年（820），那个同样 43 岁的，曾经一度带领唐朝实现中兴的唐宪宗李纯暴崩。李纯执政 15 年，前期奋发图强，到后期变得颓废。韩愈就是因为进谏而被贬，所以才有那首《左迁至蓝关示侄孙湘》："一封朝奏九重天，夕贬潮州路八千……云横秦岭家何在？雪拥蓝关马不前。"沉迷于寻仙问药的唐宪宗李纯去世后，唐穆宗李恒即位。

不久之后，柳公权进京回奏政事。唐穆宗李恒见到柳公权马上表示对他的倾慕之情："朕尝于佛庙见卿笔迹，思之久矣。"意思是说，我早就在寺庙中看过你的书法，想见你很久了。于是升任他为右拾遗（从七品上），补翰林学士。2 年后，45 岁的柳公权升为右补阙。

唐穆宗李恒爱好很广泛，比如看戏、骑马狂奔打猎或者打球，只有书法算是唯一有益身心的爱好。此时颜真卿已经去世多年，柳公权的书法在大唐颇具影响力。作为"资深粉丝"，他当然要跟柳公权请教书法的要领。在《旧唐书》中就有记载其"尝问公权笔何尽善"。李恒问这个笔怎么才能用得恰到好处，柳公权回："用笔在心，心正则笔正。"李恒当时就明白这是柳老师看不惯自己天天胡闹，一语双关地提醒自己。但是并没有用，李恒还是"外甥打灯笼——照旧（舅）"。

唐穆宗长庆四年（824），仅仅 30 岁的唐穆宗去世。此时，距离唐宪宗李纯的死仅仅过去 4 年。

之后唐敬宗李湛即位，这是柳公权侍奉的第三位皇帝。这一年，柳公权 47 岁。四月六日，柳公权为一位管理宗教事务的右街僧侣写下了一卷《金刚经》，并且摹刻上石，立于京兆西明寺。这组《金刚经》刻为横石，共 12 块，每行 11 个字，合并之后尺寸为 28.5 厘米 ×1166.6 厘米。原石应该很早就被毁了，所以这幅作品在后世著录很少。

一直到 1908 年，在敦煌石窟发现唐拓孤本《金刚经》，一字未损，即使在敦煌文献中也属于极为珍贵的。遗憾的是，这件稀世国宝被法国人希伯和带走，现藏于法国国家图书馆。

《金刚经》是我们能见到的柳公权比较早期的作品，但其实也不算早，因

为 47 岁的柳公权书法已然非常成熟，我们没有看到他像早期欧阳询、颜真卿一样的稚嫩。《旧唐书》记载其"上都西明寺《金刚经碑》备有锺、王、欧、虞、褚、陆之体，尤为得意"，此时柳公权已经把前人的法度和气象都融会贯通了。他汲取了初唐楷书的笔画和结体，用笔刚毅果断，多数字的中宫很紧，但是又没有剑拔弩张的气势；通篇作品有一点颜真卿的气息，但细看下来，又没有哪一笔完全相同，比如捺笔是出自颜真卿，但是又没有颜真卿的肥硕和随意。柳公权的《金刚经》像是一个清秀版的《多宝塔碑》，用笔灵巧劲健，一点一画都干脆利落。

写完《金刚经》这一年的十一月，柳公权离开翰林院，担任起居郎。他在这个位置一干就是 4 年，期间唐敬宗被宦官杀害，唐文宗即位，柳公权仍然在自己的岗位上，没有受到任何影响。

在任起居郎期间，公元 825 年，48 岁的柳公权看到了王献之的《洛神赋》部分内容，也就是后来被贾似道刻石的《玉版十三行》，他喜出望外，特别认真地临摹。柳公权临摹水准如此之高，以至于后来很多人都认为目前流传下来的《玉版十三行》都是柳公权的临本。

时至今日也能看到有柳公权落款的临摹本，两者比较，从笔法到结体差异极小，但还是有区别：相比于王献之笔画的修长挺拔，柳公权的笔画圆润自然，反而更加复古，接近锺繇的笔法。柳公权书写的《洛神赋》拓片高 35 厘米、宽 36 厘米，现藏在扬州市图书馆。

48 岁的柳公权看到王献之的书法，依然在亦步亦趋地临摹，能够完全做到忘我和无我的境界。书法正路是艰苦且非常漫长的，需要沉浸下来才能体会到其中的快乐，不是那些心浮气躁、沽名钓誉、喜欢投机的人能够忍耐的。

嬉，左倚采旄，右荫桂旗，攘皓腕于神浒兮，采湍濑之玄芝。余情悦其淑美兮，心振荡而不怡。无良媒以接欢兮，讬微波以通辞。愿诚素之先达兮，解玉佩以要之。嗟佳人之信修，羌习礼而明诗。抗琼珶以和予兮，指潜渊而为期。执眷眷之款实兮，惧斯灵之我欺。感交甫之弃言兮，怅犹豫而狐疑。收和颜以静志兮，申礼防以自持。于是洛灵感焉，徙倚彷徨，神光离合，乍阴乍阳。竦轻躯以鹤立，若将飞而未翔。践椒涂之郁烈，步蘅薄而流芳。超长吟以永慕兮，声哀厉而弥长。尔乃众灵杂遝，命俦啸侣，或戏清流，或翔神渚，或采明珠，或拾翠羽。从南湘之二妃，携汉滨之游女。叹匏瓜之无匹兮，咏牵牛之独处。扬轻袿之倚靡兮，翳修袖以延伫。体迅飞凫。

子敬好写洛神赋，人间合有数本，此其一焉。长庆元年正月廿日起居郎柳公权记

柳公权临 《玉版十三行》局部

第十章

柳公权（中）
法度集大成

　　唐敬宗宝历二年（826），柳公权49岁。唐敬宗被太监刘克明杀害，他的弟弟李昂继位，就是唐文宗，柳公权继续担任唐文宗的起居郎。我们在柳公权身上发现一个特别的现象，他的工作一直都能够长期接触皇帝，也有一些皇帝特别欣赏他，比如之前的唐穆宗和此时的唐文宗。但是皇帝的欣赏并没有转化成柳公权仕途上升的动力。

　　到了太和二年（828），柳公权已经51岁。这年的三月，他从起居郎调任员外郎，是从六品上的平级调动。柳公权在王献之《送梨帖》后面的跋文中记录了这次职位变动："因太宗书卷首，见此两行十字，遂连此卷末，若珠还合浦，

剑入延平。大和二年三月十日，司封员外郎柳公权记。"小楷43字，很像颜真卿70岁左右的书法面貌，没有筋骨外露，信笔到处，自然含蓄。我们可以猜测，此时他的跟70岁的颜真卿的精神状态很像。

时间到了唐文宗太和五年（831），柳公权54岁，已经踏上仕途25个年头了，但是职业发展还是没什么曙光。柳公权很郁闷，或许就是在这段时间，他给人写的一些书信里，经常会提到自己的工作就是"守以闲冷"。在他的《蒙诏帖》和《紫丝革及鞋帖》中都有相似的抱怨，后文里会提到这些帖。

柳公权的哥哥柳公绰能力极强，而且有军事天赋，虽本身是文官，但是带兵打仗也游刃有余，所以他多年来都是大唐的重臣。他看见自己的弟弟这么多年一直原地踏步，于是给宰相李宗闵写信诉苦。

《旧唐书》记载柳公绰在信中说："家弟苦心辞艺，先朝以侍书见用，颇偕工祝，心实耻之，乞换一散秩。"意思是我弟弟苦心钻研文章书法，先朝只任用他为侍书这种职务，和工匠、巫师没有什么区别，我深以为耻，求您给他调换一个闲散职位。宰相李宗闵收到信之后，也认同柳公权学问、人品都极佳，久居人下也确实不好。于是擢升柳公权为尚书右司郎中，后来又转为兵部郎中、弘文馆学士，开始接触到一些正式的工作。

唐文宗特别喜欢柳公权，柳公权一升职，他们就不能经常见面了。唐文宗没办法，特别想念他，又召柳公权为侍书，方便经常聊天。据说柳公权经常在浴堂回答文宗的问话，常常是蜡烛烧完了，而谈兴正浓，宫女便用蜡油掺纸来照明。

但是，柳公权获得唐文宗的友谊并不是靠一味地迎合得来的。有一次，唐文宗与六位学士在偏殿谈论古往今来的兴衰治乱，唐文宗称赞汉文帝生活节俭，然后话锋一转，顺便夸了一下自己，举起衣袖说"此浣濯者三矣"，意思是这件衣服已洗过三次了。其他五名学士见是博得皇上好感的机会，于是，一起拍唐文宗马屁，只有柳公权一人不作声。唐文宗一看柳公权不说话，过一会儿就留下他专门问，柳公权正色回答道："人主当进贤良，退不肖，纳谏诤，明赏罚。服浣濯之衣，乃小节耳。"意思是当皇帝就要引进贤良之才，远离不肖之人，采纳谏言诤辞，赏罚分明，至于衣服洗几遍、洗不洗，都是小事。

虽然这几句话吓得旁边的周墀两腿发颤，但是"公权辞气不可夺"。不过，唐文宗还是有气量的，虽然丢了面子，倒也没恼羞成怒，只能哭笑不得地说："以卿言事有诤臣风采，却授卿谏议大夫。"第二天，柳公权就被任命为谏议大夫，即专门提意见的官职，而弘文馆学士的头衔也没有拿掉，因为唐文宗实在是太欣赏他了。

有一年夏天，文宗雅兴大起，与一群学士对对联，他先出上联："人皆苦炎热，我爱夏日长。"柳公权马上对下联："熏风自南来，殿阁生微凉。"当时还有很多学士对下联，但是唐文宗唯独看好柳公权的两句，说："辞清意足，不可多得。"于是，就让柳公权把这几句题写在大殿的墙壁上，"字方圆五寸"，就是超过 15 厘米的大字。文宗看了之后惊叹道："锺、王复生，无以加焉！"意思是说即使锺繇、王羲之重生，也写不了更好。

随着皇帝的看重，柳公权作为新的一代宗师开始全面开花。他的书法受到社会的广泛推崇，之后，他开始大量写碑。《旧唐书》记载："当时公卿大臣家碑板，不得公权手笔者，人以为不孝。外夷入贡，皆别署货贝，曰此购柳书。"公卿大臣子孙求不到柳公权的字就会觉得没面子，外国使臣到大唐为了购买柳书要"专款专用"。应该说柳公权受到的礼遇基本上可以等同于大唐之前所有书法大师的总和，这就是他在当时的影响力。

到了开成元年（836），柳公权 59 岁。他写出了《大唐回元观钟楼铭》，由当时的名士兼高官令狐楚撰文。碑石是一块长条形的青石，长 124 厘米、宽 60 厘米、厚 18 厘米，1986 年 11 月出土于西安市和平门外。铭文共 41 行，满行 20 字，共 761 字，是为一座道观建筑落成而立。

《大唐回元观钟楼铭》中，柳公权的书法还没有迈入最巅峰的阶段，但是已经足够老道。在他的笔下，处处都有前辈大师的影子，竖笔多来自欧阳询、虞世南，长横、捺笔和折笔都出自颜真卿。但是各家笔意融合在一起却没有任何突兀，笔画干净利落，功力已经极深，柳公权的书法巅峰即将到来。

到开成三年（838），柳公权 61 岁。九月二十八日，升任工部侍郎（正四品下），终于进入了高级官员的行列。

时间到了开成五年（840），63 岁的柳公权再一次迎来他命运的节点。跟

維孝乎其時當至德元年
之正月前此天寶初
玆宗皇帝創開甲苐寵錫
燕戎無何貪狼睢盱獷永

唐突亦既梟桀將為浮猪
肅宗皇帝言若曰其必是惡
其地何罪改作洞宫諡曰
迴元及範政容以擾迸
殿即太一天尊之座其分

園㵎植琈木
身敬貞元十九年規為名
傒諛遷於蕭明名觀輦輿既勒以
陳緄紳將引連牛胥喘而
不動犇夫股慄以相視俄

柳公权 《大唐回元观钟楼铭》局部

大唐迴元觀鐘樓銘并序

銀青光祿大夫守尚書左僕射上柱國

彭陽郡開國公食邑二千戶令狐楚撰

翰林學士朝□大夫行尚書兵部郎中

知制誥上柱國賜紫金魚袋柳公權書

禮之樂記云鐘聲鏗鏗以

立號號以立橫橫言號令之

發充滿其氣也春秋之義

有鐘鼓曰伐言聲其罪以

責之也而道人榮門亦

謂為信鼓蓋以其警齋戒

勤惰之心朝礼釜暮之

節故雖幽巖絕壑精廬靜

室隨其顏力□□不施設京

他特别谈得来的唐文宗试图削弱宦官的权力，但是失败了，被宦官囚禁致死。他的弟弟李炎即位，就是唐武宗，这是柳公权侍奉的第五位皇帝。唐武宗继位之后，柳公权喜忧参半，皇帝身边的职位被免去，但是授右散骑常侍（从三品），算是升官了。不久，宰相崔珙举荐他为集贤殿学士、判院事。

柳公权　《玄秘塔碑》局部

人逢喜事精神爽，升了官的柳公权不仅迎来仕途的巅峰，也迎来了书法的巅峰。第二年，会昌元年（841），64岁的柳公权写出了他的代表作《玄秘塔碑》。这通碑由唐朝宰相裴休撰文，柳公权书丹，目的是纪念端甫法师。现在这通碑被保存于西安碑林。

《玄秘塔碑》有 1302 个字，因原碑下端每行磨损两字，所以即使是最久远的拓片，也没有完整的。据说到了明朝，有人觉得字迹斑驳得过于严重，就重新剜刻了一遍，把一些字口扩大，所以清拓本的字口依然很清晰。

直到《玄秘塔碑》，我们终于看清楚了柳公权的书法特色，它是初唐和中唐书法的结合。如果粗略地划分，柳公权更多借鉴初唐的结构和中唐的笔法。事实上，柳公权对前辈书家的特点做了更为复杂的整合，每一位大师在成长之路上都是遍临诸家的，对柳公权影响最多的可能是虞世南和颜真卿。

《玄秘塔碑》的中宫收得很紧，笔法刚健，远看是一片初唐面貌，方正齐整，竖画挺拔有力，用笔干净利落。但是近看很多笔画都是很有变化的，就像颜真卿一样，在很多直线中增加了弧度，捺笔变得柔和，横笔都出现了明显的顿笔，有筋骨外露的感觉，而笔画又不像颜真卿那么肥硕。

柳公权写字非常注重细节的变化，从某种程度上讲，在唐代书法大家中，他是非常幸运的，能够看到 200 年以来无数大师们的技法和经验。这也是他能够融会贯通的前提和基础，可以将之前大家的成果随手拿来为自己所用。比如一个"折"，柳公权就写出了很多种变化：有直接折笔向下的，有向左侧收笔的，还有圆弧形折笔的，甚至还有古老的抬笔之后另起一笔的写法。所有的这些技巧，他都能信手拈来。但是，这对学习柳体的人造成一定的障碍。柳体书法的笔法相对多样、复杂，规律性偏弱，一般人很难写出柳公权那种方圆兼备、严谨舒朗、仪态冲和的气势。

《玄秘塔碑》是柳公权书法的里程碑，也是后世初学书法者的重要范本。应该说凭借《玄秘塔碑》，柳公权就可以站在古今任何一位大师跟前而不必面有惭色。

在柳公权书写《玄秘塔碑》四年之后，雷厉风行的唐武宗通过对内打击藩镇和佛寺，从而增加了中央政府的财税、兵员，对外击败回鹘，加强了中央集权，唐朝再度中兴。

同时，柳公权也有意想不到的境遇。有一个叫李德裕的人向来很看重柳公权，也对他很好。但是，当柳公权被崔珙举荐时，李德裕很不高兴，故意降他为太子詹事，改为太子宾客。柳公权又回到朝廷"闲散人员"的行列。

写完《玄秘塔碑》两年之后，会昌三年（843），66岁的柳公权又写出了《神策军碑》。《神策军碑》全称《皇帝巡幸左神策军纪圣德碑》。"左神策军"是唐朝的中央卫戍部队，由拥立唐武宗有功的宦官仇士良指挥。武宗亲自视察左神策军军营，并且命令柳公权写下了这通碑。值得注意的是，碑文里还专门大篇幅写了回鹘汗国衰落灭亡的经过，因为这一年唐朝灭掉了回鹘。柳公权的《神策军碑》也印证了这段历史。

因为这通碑当时被立在皇宫，普通人不能随便锤拓，再加上原石早佚，所以拓本极少，传世的只有一件。据宋代金石学家赵明诚《金石录》载：原拓本分装成上下两册。可惜下册已经散失，所以内容并不完整，《神策军碑》的体量跟《玄秘塔碑》差不多，全文应该有1400字左右，但因现在存世的只有上册，从"皇帝巡幸左神策军"起，至"来朝上京嘉其诚"止，大约700字，其中有200多字漫漶不清，字口清晰的不足500字。

我们看这通碑的书风，发现柳公权晚年的书法变化跟颜真卿极其相似，从秀丽、齐整、刚劲的面貌逐渐过渡到圆润、浑厚、质朴的风格上来。清人孙承泽评论《神策军碑》说："书法端劲中带有温恭之致，乃得意之笔。"也就是说，柳公权的书法也在变得平和质朴。但是，这并不意味着他有丝毫的懈怠，每一个字的每一个笔画都起笔凌厉，行笔挺拔，收笔清晰。可以说在唐楷中要论法度，欧阳询和柳公权最为严格。《神策军碑》今藏在中国国家图书馆。

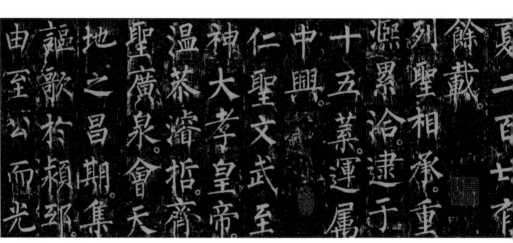

柳公权　《神策军碑》局部

第十一章

柳公权（下）
筋骨伴终生

 会昌六年（846），柳公权69岁。唐武宗李炎驾崩，同年，唐宣宗李忱继位，这是柳公权侍奉的第6位皇帝。幸运的是，唐宣宗也是一位热爱书法的文艺皇帝，他一登基就连续给柳公权加"荣誉职称"。这一年，柳公权改任太子宾客（正三品）。

 第二年，70岁的柳公权又升任太子少师（从二品）。他赶紧上表称谢，皇帝说如果你想谢朕，那就给朕写几幅字吧。柳公权很高兴地答应下来，军容使西门季玄捧砚，枢密使崔巨源伺候毛笔，颇有当年李白让高力士脱靴的派头。柳公权接笔在手，饱蘸浓墨，就在大殿上当场写下三幅书法作品。第一幅楷书，

上写"卫夫人传笔法于王右军"10个字；第二幅行书，上写"永禅师真草《千字文》得家法"11个字；第三幅草书，上写"谓语助者焉哉乎也"8个字。皇帝看见特别高兴，赏赐给柳公权一堆东西，再让他写谢表，不用受书体拘束，随便写。皇帝拿到手更是特别爱惜。

到了唐宣宗大中六年（852），柳公权虽然已经75岁高龄，与当初欧阳询写《九成宫醴泉铭》时的年龄差不多，但是他们都眼不花、手不颤。多年的训练让他对毛笔的控制已经到了炉火纯青的地步，他的笔可以如手术刀般准确。这一年，他写下了《魏公先庙碑》，如此大篇幅的作品，写到最后，丝毫不见气力衰竭的迹象，反而更加灵活自如。有一些细节，比如竖折弯钩或者横折这样的笔画，处理的方法在前人那里很少看到，乍一看有点怪，但是仔细品味，就会发现其不落俗套，随手到处自成面貌。就像米芾说的："公权如深山道士，修养已成，神清气健，无一点尘俗。"唯一遗憾的是，这通碑历史上已经断为数块，文字风化剥落也比较严重。

次年，76岁的柳公权又写了《高元裕碑》。这通碑出现在洛阳，据说这是柳公权留在洛阳的唯一墨迹。这通碑历史评价特别高，清代康有为曾赞赏说："《高元裕碑》有龙跳虎卧之气。"清代另一位学者杨守敬也说："《高元裕》一碑，尤为完美。"《高元裕碑》跟前一年的《魏公先庙碑》法度很像，"命运"也很像，文字残损都非常厉害，所以降低了它本应有的价值。

在之后的日子里，史书记载柳公权仍然书写了很多正式的碑文，但时至今日，多数都被历史的尘埃淹没。

提起"欧颜柳赵"的时候，总会说他们是"楷书四大家"，由此来强调他们的楷书成就，这导致了人们对他们行书的重视不够。尤其是欧阳询和柳公权。

现存的柳公权行草书有《紫丝革及鞋帖》《尝瓜帖》《蒙诏帖》和《兰亭诗》等。凭借现有的资料可以看到，柳公权的行书有两大类风格：一类是中规中矩，书写得比较规矩、自然的，比如《紫丝革及鞋帖》和《尝瓜帖》；另一类则大开大合、对比强烈，颇有颜真卿《裴将军诗》的特点，文字大小错落，笔力纵横，气脉贯通，刚柔相济，比如《蒙诏帖》和《兰亭诗》。

《蒙诏帖》和《紫丝革及鞋帖》内容很像，尽管这两张帖的可靠性都有待

柳公权 《魏公先庙碑》局部

柳公权　《高元裕碑》局部

柳公权 《尝瓜帖》

考证，但是它们至少都是出自类似的原作。《蒙诏帖》因为是墨迹版，所以对后世影响稍大。这张帖共 27 个字，纵 26.8 厘米、横 57.4 厘米，现收藏在北京故宫博物院。帖的内容很简单，推测应该是柳公权 50 岁左右时因长期得不到晋升而发的牢骚："公权蒙诏，出守翰林，职在闲冷。亲情嘱托，谁肯响应，深察感幸，公权呈。"这 27 个字，字形长短宽窄不一，墨色前浓后淡，笔画前粗后细，点画蜿蜒顿挫，全篇气势潇洒飞扬。

有一些学者分析《蒙诏帖》中的"出守翰林"，在文辞上不符合当时的习惯称谓，而且很多字结字松散，笔画与柳公权劲健的书风悬殊较大，推测可能是宋朝人根据类似原帖的大意临摹的。但是也有一些人提出反对意见，比如近代谢稚柳先生考证，"出守翰林"是当时官场通称，他认为此帖气势遒迈，是柳书典范风格。

相较其他行书作品，柳公权的《兰亭诗》就写得更加潇洒随意一些。这幅作品是绢本，纵 26.5 厘米、横 365.3 厘米，现在也藏在北京故宫博物院。柳公权的《兰亭诗》在历史上影响很大，尤其是到了明清时期，董其昌、王世贞、文嘉等人都推崇备至，董其昌在 64 岁的时候还专门认真临摹过这卷作品。

清乾隆四十四年（1779）春，乾隆收集历代书法名家书写的"兰亭"系列的作品墨迹，再加上本朝以及自己的作品，一共凑了 8 种，在圆明园的一座亭子里立了 8 根柱子，每根柱子刻上一篇兰亭作品，这就是圆明园的"兰亭八柱"。其中第 4 根柱子的内容就是柳公权的《兰亭诗》，所以在这个手卷的前端题写着"兰亭八柱第四"的字样。后来，圆明园遭到破坏，这 8 根柱子几经周折，如今被安置在天安门附近的中山公园。

《兰亭诗》是一幅非常少见的作品，有点类似颜真卿的《裴将军诗》，全篇笔力遒逸，顿挫强烈，以行书为主，中间掺杂了少量楷书和草书。点画的粗细、结体的松紧、墨色的浓淡、字体的大小对比都极其强烈。明朝人王世贞在后面题跋说："骤见之恍然若未识，久看愈妙……乍看之亦似有一二俗笔，而久之则俗者入眼作妩矣。"这幅字乍一看很普通，但是细细品味就会发现笔墨控制得恰如其分，刚柔有度，骨肉匀称，方圆兼备，藏露适中，一气呵成。

大中十三年（859），柳公权 82 岁，唐宣宗驾崩，唐懿宗继位，这是柳公

柳公权 《紫丝革及鞋帖》

柳公权 《蒙诏帖》

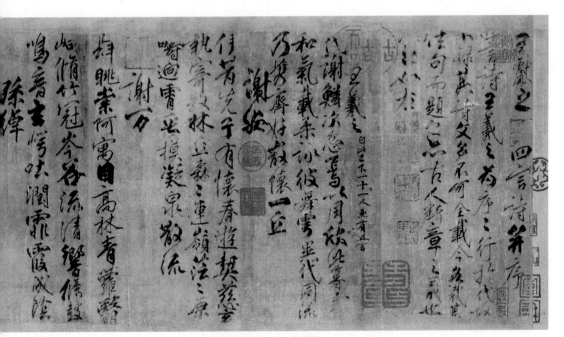

柳公权 《兰亭诗》

权侍奉的第 7 位皇帝，也是最后一位。柳公权已经看过了太多的争权夺利、杀伐倾轧、尔虞我诈、阴谋诡谲，他看腻了，也知道这再也不是属于他的时代了。于是，他提出"退休"的申请，不久以太子太保的职位致仕。

相比于书法，柳公权的仕途几乎可以被忽略，以至于千百年后，很多人都不了解他曾经是一个官。《旧唐书》和《新唐书》里面对柳公权的态度是很友善的，对他的优点和品德也是大加赞赏。

柳公权性格耿直，遇事直言不讳，对自己的要求很严格。比如他通晓音乐，但是不常演奏，因为他觉得人常听音乐容易骄傲懈怠，要防止自己生出这些毛病。我们都能想象，这样的人特别不容易接受别人的毛病，即使是皇帝，说错话也要当面指出来，偶尔还会用类似"笔谏"的方式教皇上做人。这样的行事方式在中国古代的政治环境里是很难行得通的，在一群心机叵测的政治老手中间，柳公权永远是一个相对单纯、正直的人。

我想柳公权也了解这种情况，所以偶尔抱怨几句，但多数时间里，他都安于担任与世无争的闲差。书法让他有一个可以施展才华的广阔空间，也让他赢得世人的尊重，所以他看待书法远重于金钱名利。史书上说柳公权替人书写碑版获得很多资财，但是不善理财，也很少花心思在金钱上面。有一次，柳公权把金银酒器装了一筐，封好。但是过几天一看，筐还封得好好的，但是酒器却不见了。他就问仆人，仆人推卸说不知道。听罢，柳公权只是苦笑道："银杯自己长翅飞了。"并且不再追究。虽然他不看重这些财物，但是对砚台、毛笔、图画、书法、典籍，都亲自锁着，小心翼翼藏起来。柳公权还经常品评砚台，他认为青州出产的砚台质量最好，绛州的黑砚就差一些。

离开了朝廷，柳公权的书法事业却没有停下，他年过 80 岁以后仍然在"奋笔疾书"。查柳公权书法年表可知：在 84 岁，他还为九峰镇国禅院题写匾额，并在这一年写下《蒋系先庙碑》、在 86 岁写下了《封敖碑》、87 岁写下了《魏谟碑》。一直到唐懿宗咸通六年（865），88 岁的柳公权病逝，朝廷赠太子太师。柳公权就这样结束了他外表平淡、内里动荡的一生。

如果要用一句话总结成熟后的柳公权书法的特点，我想大概可以这样粗略地概括："柳公权是在用清瘦刚健的笔法写颜体。"苏轼曾经说过："柳少师书，

本出于颜，而能自出新意，一字百金，非虚语也。"这也许是因为柳公权跟颜真卿有太多的相似，他们自身的性格都刚正率真，面对的朝堂也都腐朽堕落。一个沉沦的国家不是一两个人能够托起的，他们曾艰难地抗争，又无奈地绝望，所有的悲愤和怒气都变成笔下的点画，不自觉地流露在书法艺术中。

柳公权的去世代表着一个时代的终结。我们经常说"唐人尚法"指的就是唐朝人创造性地奠定了楷书的法度，深入地从严肃、峻峭、华美、庄严、雄浑等多方面挖掘楷书的表现能力，而这种探讨和挖掘随着柳公权的去世戛然而止。

柳公权是唐楷的最后总结，从南朝到北朝，从初唐到中唐，楷书几乎在所有的方向都被尝试过了。点画的方圆、用笔的巧拙、结体的松紧、章法的开合，这些前人探索的成果最终都被柳公权拿来所用，也都在他的作品中留下了痕迹。柳公权用笔极其灵活，藏与露、肥与瘦、方与圆、长与短，轻重有致，变化多端。董其昌在《画禅室随笔》里面说："余于虞、褚、颜、欧，皆曾仿佛十一，自学柳诚悬，方悟用笔古淡处。自今以往，不得舍柳法而趋右军也。"他强调的也是柳体笔法的古淡和集大成。

虽然包含前人的种种技法，但是我们观柳公权的字，还是能一眼就看出这是"柳体"，既筋骨刚健，又朴实浑厚。原因就是柳公权已经把这些技法内化，他还是用他的笔表达他的心。

书法与其他艺术有所不同，它的顶峰期往往出现在多年坚持不断地练习之后，所以才有"通会之际，人书俱老"的说法。清人刘熙载在《艺概·书概》中说："笔墨、笔性，皆以性为本。书者，如也，如其学，如其才，如其志，总之曰如其人而已。"在60岁之后，柳公权终于写出了《玄秘塔碑》和《神军策碑》，奠定了他在书法史上的地位。

至此，楷书的发展脉络有两大体系，在此基础之上又演变出了四大门派。两大体系可以追溯到魏晋，分别以钟繇和卫瓘为代表。钟繇的《宣示表》伴随着衣冠南渡，最终影响了南朝楷书的发展。这一体系以钟繇、王羲之和王献之为代表，书风平和、古朴、俊秀；而卫瓘对北朝的书风产生了重大影响，卫瓘之后，成名的书家不多，但是也好手如林，北朝大量的墓志都写得非常出色，

书风雄强、挺拔、方正。最终，它们一起成为中国楷书的南北两大体系，南朝"杏花烟雨江南"，北朝"铁马西风塞北"。

随着隋朝统一南北方，南北书风也汇合交融，最终，在中国书法史上产生了楷书四大门派。第一个门派我叫它"清俊派"，欧阳询担任掌门，虞世南紧紧跟随，他们在深刻理解南方帖学的基础之上，借鉴了北方严整厚重的书风，形成秀美刚毅的初唐面貌。第二个门派我叫它"瘦硬派"，褚遂良是开山掌门，传到薛曜、薛稷兄弟，再到后世宋徽宗，笔画变得更加瘦硬挺拔，最终发展为瘦金体，达到一个极限。在四大门派中，"瘦硬派"的实力和影响偏弱。第三个门派我叫它"雄浑派"，掌门毫无疑问是颜真卿，他把初唐大师取得的成果跟北朝的苍茫古拙书风进一步融合，形成了颜体特有的雄浑又不失法度的气象。颜体偏向北朝书风更多一些，而柳公权也是这条路上的追随者，只不过柳体字又重新倒向了初唐虞世南。最后一大门派我叫它"华美派"，掌门就是赵孟頫，他的楷书别出心裁，基本上完全出于"二王"一脉的帖学，属于在唐楷和魏晋行书中间打个"擦边球"，最终写出一种有别于唐楷的楷书面貌。此外还有无数小的楷书门派，但是它们都没有办法跟江湖四大派抗争。

随着柳公权的离世，一个波澜壮阔的楷书时代就此终结。没有必要为此过于难过，因为世界的规律就是此消彼长，正是旧时代事物的终结，才会带来新世界事物的蓬勃发展。正是因为楷书的帷幕暂时落下，其他形式的书体才会在未来更加蓬勃地发展。

第十二章

杨凝式

非狂非癫吃韭花

　　唐朝就像曾经的东晋一样，是中国书法史上的另一座高峰：欧阳询、虞世南、褚遂良、张旭、怀素、颜真卿、柳公权等，每一位大师都令人高山仰止、赞叹不已。但是随着唐朝的没落，这个辉煌的时代也渐渐走到了尽头。

　　我们在读艺术史的时候，经常见到一句经典的"套话"："某某是一位承前启后的枢纽型人物"。但是当我们完整地看完艺术发展过程后就会发现：身处其中的每一个重要人物都在扮演着承前启后的角色，不然他没有机会成为顶级大师。

　　不可否认，其中有一些人的过渡作用确实是更加明显的，比如锺繇从汉末

过渡到魏晋，欧阳询、虞世南从南陈过渡到初唐，还有我们今天说的杨凝式从唐末经过五代，最后半只脚已经踏进了北宋，他算是一位很有代表性的"过渡型人才"。

前章说到柳公权一生"历仕七朝"，算是职场"不倒翁"了。而杨凝式的经历更加离奇，他一生历经六个王朝，经历过15位皇帝。这位唐朝的进士一路经过后梁、后唐、后晋、后汉和后周，最后倒在了宋朝的大门敞开之前。从时间跨度上，他算是一位真正的"枢纽型"人物了。他的书风上接唐朝、下启北宋，宋以后的人对杨凝式都顶礼膜拜，并且深受其影响。

唐懿宗咸通十四年（873），在柳公权去世8年之后，杨凝式出生了。这一年是农历癸巳蛇年，这正是日后他经常自称"癸巳人"的原因。

杨凝式，字景度，号虚白，华阴（今陕西华阴）人。跟当时的多数才子一样，杨凝式也出生在一个名门望族，他的父亲杨涉在唐末五代时期曾担任过宰相级别的高官。杨凝式天生聪慧，《旧五代史》里面说他"精神颖悟，富有文藻，大为时辈所推"，意思是他智商很高，文学天赋极好，特别被当时人推崇。如果说杨凝式有什么不如意的地方，那应该就是长相。在有名的文人墨客里，王维是公认的帅哥，虽然史书中对颜真卿和柳公权的外貌没有描述，但想必是平头正脸、气宇轩昂的。可杨凝式就差一些，史书用了"蕞眇"两个字来形容他。"蕞"是捆扎着的茅草，古代演习朝会礼仪时用来标示位次，可以想象成今天的"路障"；"眇"是瞎了一只眼，后亦指两眼俱瞎。所以"蕞眇"直译就是"瞎眼的路障"，或者今天常说的"五短身材"。

然而，在这个矮小的身体里掩藏着一颗不平凡的心，外在条件的缺陷只能束缚平庸的人，而对于那些真正出类拔萃的人才，颜值从来不能阻挡他们光芒万丈。杨凝式在青少年时非常热爱读书学习，在书法上也下了巨大的功夫，他的行草书应该学习过"二王"。至于楷书，此时已经是唐末了，初唐"欧虞褚薛"的名气虽然大，但是毕竟年代太遥远，从后来杨凝式的书风上来看，他受颜真卿楷书的影响应该更大一些。

天资聪慧，外加奋力苦读，到了唐昭宗时，20多岁的杨凝式就考中进士，官拜秘书郎。如果不是即将到来的天下大乱，像杨凝式这样的清流官员慢慢熬

资历，估计也能跟柳公权一样，凭借文辞和书法的才华，稳稳当当地获得一大堆荣誉职称。

但是时代变了，黑暗已经驱散了最后一丝光线，动荡、杀伐和苦难再次降临到这片土地上。在他35岁那一年，公元907年，延续289年的唐朝灭亡。

如何活下去成为考验每个人的命题，有人舍生取义，有人杀身成仁，有人苟全性命于乱世，有人不求闻达于诸侯。但是，杨凝式选择了另一种生存方式——装疯。

关于他最初装疯的起因，宋朝人陶岳在《五代史补》里面有介绍。在唐、梁更替的时候，杨凝式的父亲杨涉负责把那枚传国玉玺拿去送给朱温，杨凝式看到父亲抱着个盒子，以为是食盒，当被告知是准备给朱温的玉玺时，血气方刚的杨凝式愤怒了，对着父亲大义凛然地指责道："父亲身为大唐宰相，却坐视国家丧乱如此，难道心中就没有丝毫愧疚吗？如今您又要把玉玺交给他人，想以此保住自己的荣华富贵，虽然行为可以理解，可是千百年后人们会怎样评论您呢？"杨父听后大惊失色："浑小子，你想让杨家灭门吗？你不知道我们家周围都是朱温派来的密探吗？"杨凝式见父亲如此紧张，也明白大唐此时已经无力回天。要坚守道义，性命更要保全呀。想到自己刚才的话可能已经连累整个家族，杨凝式急中生智，想到一个装疯的主意。不知道是不是他装疯的办法起了作用，杨家确实躲过了一劫。

中国人熟悉的"三十六计"中就有"假痴不癫"的计策。杨凝式装疯不是最早的，也不是最惨的，1200年前的孙膑和500年后的唐伯虎都曾经靠装疯脱身危险的境地。但杨凝式装疯不影响他做官，还越做越大。在后梁时，杨凝式凭借贵人提携，官至集贤殿直学士、考功员外郎。后梁灭亡后，他先后在后唐、后晋、后汉、后周几朝担任管理岗位，那真是"流水的朝廷，铁打的杨凝式"。不过，他的生存方式和柳公权类似，属于朝廷闲散人员，跟当时很多真正的政治老手，比如冯道，是不能比的。

杨凝式装疯也不影响他书法的进步。石敬瑭灭唐建晋后，杨凝式担任太子宾客，每天看着这个随便割让领土的大汉，他再次"犯病"，称心疾辞职，并在洛阳闲居。在此后的几十年里，他多数时间都生活在洛阳。有一些资料

说他学习欧、颜，但是笔势更加狂放。住在洛阳期间，喜欢游览寺庙，要是看见有墙壁残破处，他就"顾视引笔"。这个描写非常生动，有点像干坏事，先环顾四周，如果没人，就掏出笔一边吟诵，一边书写，就像跟神仙沟通一样。

但是杨凝式低估了自己，他完全没有必要偷偷摸摸地找破墙来写，因为只要是他书写过的墙壁，僧人们都会立即保护起来，而各寺僧人也以能够得到他的题壁墨书为荣耀。据说他居洛阳的10年间，200余家寺院的墙壁几乎都让他题写遍了。也正是因为这些略带怪异的举动，再加上他经常说自己有"心疾"，人们便给他起了"风子"的绰号。但是这里的"风"没有病字框，也能看出人们对他的敬爱。

杨凝式的这些题壁作品一直到北宋时期还可以看到，黄庭坚曾经看到过很多这样的书法，认为可以跟同是画在寺庙墙壁上的那些吴道子的画媲美，并且认为杨凝式的书法水准接近王献之。

不过，杨凝式的书法写在墙上的多，写在纸上的就少了。墙上的作品明显不利于保存，而今天保存下来的纸本墨迹，只有行楷书《韭花帖》、行书《卢鸿草堂十志图跋》、行草书《夏热帖》和草书《神仙起居法》四种，以及刻帖《新步虚词》等数种。从这些作品看，楷书、行书、草书都有，且风格多有变化。通过粗略的归类，杨凝式的作品展示给我们三副面貌：天真可爱、中规中矩和剑拔弩张。

第一副面貌是天真可爱。在如今能看到的杨凝式的作品中，《韭花帖》毫无疑问是他的代表作。这张帖字数不多，上面写道："昼寝乍兴，輖饥正甚，忽蒙简翰，猥赐盘飧。当一叶报秋之初，乃韭花逞味之始，助其肥羜，实谓珍羞，充腹之余。铭肌载切，谨修状陈谢伏惟鉴察。谨状。七月十一日，状。"大致意思是杨凝式在夏秋相交的一天睡午觉起来，特别饿，有人送来一盘韭花做的食物，并且附上一封信，杨凝式吃得很满意，特意写了这张便条拜谢。

虽然有人言之凿凿地把《韭花帖》称为"第五大行书"，但是这幅作品应该算是楷书，只在少数点画上有行书的笔意，在往来书信、便条里面，书写算是比较正式了。后来，黄庭坚在看过杨凝式在纸绢上的作品之后，感叹"世人尽学兰亭面，欲换凡骨无金丹。谁知洛阳'杨风子'，下笔便到乌丝栏"，

杨凝式　《韭花帖》

也许就是看到了《韭花帖》。

《韭花帖》的字距和行距都拉得很开，这种章法布局在杨凝式以前的作品中是很少见的，布白舒朗，就别有一番面貌。明朝董其昌在《容台集》中称此帖"萧散有致"。《韭花帖》结字平和、自然，没有任何刚强坚挺的气势，也无整齐划一的法度。我们再看字的笔法，用笔含蓄委婉，再也看不到唐楷的那种挺拔平滑的线条，甚至一些很基本的规律，比如唐楷的横画取倾斜的侧式，都被杨凝式放弃。很多笔画都出现了看起来很随意的形状，几乎没有一笔能显示出他多年学书的功力和技巧。尽管我们从其他作品来看，他并不缺乏这种能力，他就是要简单随意地写这么一张小纸条。

杨凝式在生活中也有这样天真随和的一面。据说有一天早晨，他和仆人出去游玩，仆人问去哪里，他说往东去广爱寺，但是仆人偏偏想要去石壁寺，提议往西去石壁寺，他坚持要去广爱寺，仆人又请求去石壁寺。经过几个来回，最终还是杨凝式妥协，跟着仆人去了西边的石壁寺。随和又自然，这就是他的性格。

从书法发展的大趋势来看，《韭花帖》在颜真卿晚年书风的基础之上，继续重构着楷书边界。不论是颜真卿还是杨凝式，从他们偶然在书写中留下的蛛丝马迹中，我们都可以看出时代书风即将发生变化的先兆。也许此时还只是星星之火，但是很快，他们就将被视作灯塔和坐标，一个新的时代也将在他们的指引下徐徐到来。《韭花帖》因为极容易模仿，所以摹本非常多，目前一个比较好的临摹版本藏在无锡博物馆。

杨凝式书风的第二副面貌是中规中矩。《神仙起居法》和《新步虚词》都可以归入这一类，这两篇是关于修道和养生的草书作品。

《神仙起居法》是一张一尺见方的墨迹原件，内容是杨凝式从"华阳焦上人处"得来的一套口诀，类似一套养生按摩体操。这应该是他当时抄写的底稿，写得神采飞扬，点画变化丰富。《新步虚词》是杨凝式寄给"通玄大师董上人"的一件作为礼物的作品，写得很平和。这两幅作品表现的都是杨凝式中规中矩的一面。

杨凝式书风的第三副面貌是剑拔弩张。他也有心急如焚、干脆痛快的时候。

杨凝式 《神仙起居法》

杨凝式　《新步虚词》局部

郭□步虚詞　十九章

玉簡真文降，金書道籙□

霞方鼓日□。□□□□□

閬風三天使，□□將人世遠不

王上□，

靈鴻炁自無。霞□將曉珠

孤興星連鑣玉滿□□□金

浮□遍不知飛鸞鶴更宜樂

人仙三章　上帝書仙□與□

杳□玉郎三□閬書□三□□

建□□□□□□歌遠□

窗鶴共洄沔仙官使者催□□　三章

□大高人不見暗入□□□

三洞□□風雨百種□□篆文

初定龍□□□□洞行須生羽翼

据说，有一次他乘车回府，特别着急，嫌车马走得太慢，于是身材不高的他干脆下车，自己挂着手杖在街上快步疾行。路边的行人都指着他笑，但他毫不在意。

虽听起来滑稽，但从《夏热帖》中我们或许能看出，这样的事情可能是真的。《夏热帖》流传至今已破损不堪，前几行可勉强辨认，后半段则剥落得面目全非。我们似乎可从中看到颜真卿行书的特点：落墨沉稳厚实，行笔坚挺，转折生硬，处处透着坚强与骨力。《卢鸿草堂十志图跋》也是这种风格的作品。《宣和书谱》专门提道："凝式喜作字，尤工颠草，笔迹雄强，与颜真卿行书相上下，自是当时翰墨中豪杰。"在当时，杨凝式这样的作品应该还有很多。

总之，从杨凝式的作品中，我们可以看到书法追求从"尚法"到"尚意"的过渡。书法中的"法"指的是前辈大师通过实践总结、整理出来的规范和原则，是艺术审美的程式，掌握这些规范、原则和程式，是后世书家最终能够成功的前提。书法中的"意"指的是书法家的气质、修养、学识、精神状态和思想境界在书写上面的反映。简单说就是要想在书法中流露出什么样的"意"，首先得成为什么样的人。

从历史的发展来看，"法"和"意"是一体两面，比如王羲之、王献之的"意"，到了后世就成了"法"。"法"和"意"在书法上的关系不是相互对立的，更不是彼此脱离的，它们从来都是共生共存的。在欧阳询、褚遂良、颜真卿那些整齐划一的作品中也包含"意"的内容，这就是他们的性格。在张旭、怀素那些狼藉的点画里面也处处有"法"的身影。唐代张怀瓘《评书药石论》云："万法无定，殊途同归。"

但是"法"和"意"在不同时代的侧重点是不同的，比如六朝人更加注重意韵，隋唐人更加看中法度。到了杨凝式这里，历史再次发生转折，人们关注的重点再次由法度转向意韵。这种审美倾向一直影响到两宋，甚至跨过书法领域影响到绘画的审美追求。追根溯源，杨凝式算是为这种风气定下一个基调，所以他才会被认为是五代十国最为杰出的书法家。

到了北宋以后，杨凝式的书帖就已经是寥若晨星了。《宣和书谱》只收录了《古意》《韭花》和《乞花》三帖。即便是有见识的米芾，也只见过不超

杨凝式　《夏热帖》

过 10 幅杨凝式的书帖。但是杨凝式的影响波及整个宋代，苏轼有一句有名的话说"仆书尽意作之似蔡君谟，稍得意似杨风子"。他觉得自己如认真地写，看起来像是蔡襄，如果稍微放纵一下，那就像杨凝式了。这种影响甚至一直延续到明代的董其昌，我们看董其昌很多字都有杨凝式的神韵，正是杨凝式走出唐人尚法的天地，开启了宋以后尚意书法的先河。

在《新五代史》中没有杨凝式的传记，也许在欧阳修看来，杨凝式并不重要。然而，杨凝式作为一个朝廷官员也算是非常成功的。后周第二位皇帝——具有雄才大略的周世宗柴荣即位后，曾经专门下诏让杨凝式回朝做官，并进拜他为左仆射，另加太子太保衔，相当于宰相。然而，杨凝式此时已年逾八旬，放到今天已经过了退休年龄 20 多年了，并没有真的上任。几个月后，显德元年（954）冬，82 岁的杨凝式病逝于洛阳，死后被追赠为太子太傅。

看杨凝式的一生，所谓"小隐隐于野，中隐隐于市，大隐隐于朝"，他算是做到了最高境界。人们欣赏他的书法，却没有人了解他的孤独。总是不断有人怀疑杨凝式是不是真的疯了，《旧五代史》中记录他的"心疾"总是在担任高官的时候发作，但在降职之后痊愈；在危险的时候发作，在安全的时候痊愈。比如后唐末帝李从珂在位的时候，封杨凝式为兵部侍郎。在一次阅兵的时候，杨凝式突然"发病"，不停地大喊大叫，搞得现场一片混乱。李从珂没有办法，只能让他回洛阳静养，这就让杨凝式躲过一劫。

因此，所谓的"心疾"究竟是真是假，只能留给后人来评述了。

第十三章

张璪、朱景玄
画论语纷纷

　　历史就像一位匆匆赶路的行人，他甩开长袍，迈开大步，丝毫没有为任何事停下一刻的意思。终于，他走过了公元 907 年，将大唐留在了身后。同时留下的还有那些曾经的繁华和兴盛、无奈和落寞。

　　在那个盛世里，不光有我们讲过的二十几位大师，还有更多的没有讲过的艺术家，他们共同用手中的毛笔描画出了足以跟那个盛世匹配的、光辉绚烂的艺术作品。他们的名字和作品都将会被历史铭记，他们笔下的每一个点画和每一笔勾描都将成为中华民族的符号，不但成为我们开启艺术之门的钥匙，而且是能够团结和凝聚我们这个民族的文化图腾。这些伟大的艺术时刻

在表明：我们是一个有着伟大创造力的民族，它们赋予了我们每一个个体自信心和自豪感。

除了那些顶级大师的艺术实践，唐朝在艺术理论的总结上也有突出的成果。书法方面如孙过庭的《书谱》，里面有很多重要的思想总结。此外，张怀瓘的《书断》、窦臮的《论书赋》等都是中国书法史上重要的理论文献。

同时，唐朝的绘画理论也是硕果累累，在整个中国绘画史上占有重要的地位，比如王维的《画山水论》和《山水诀》、裴孝源的《贞观公私画史》等。当然最重要的还是张彦远的《历代名画记》和朱景玄的《唐朝名画录》。

在张彦远的《历代名画记》中记录了一个叫张璪的人，他生活在中唐。曾经被做了宰相的王维弟弟王缙看中，做过检校祠部员外郎、盐铁判官，后又遭贬官。他善画水墨山水，尤精松石。朱景玄在《唐朝名画录》中也提到，张璪有一种特别的本领，能双手各持一支毛笔作画："尝以手握双管，一时齐下，一为生枝，一为枯枝。气傲烟霞，势凌风雨，槎枿之形，鳞皴之状，随意纵横，应手间出。生枝则润含春泽，枯枝则惨同秋色。"

但是有的时候，张璪画画甚至一支笔也不用。张彦远在《历代名画记》中介绍：当时，有一个叫毕宏的人，是一位非常有名的画家，他看见张璪作画被惊得目瞪口呆。因为他发现张璪画画时只用秃笔，或者直接用手在绢上作画，于是便请教张璪是从哪里学来的技艺。张璪回答了一句在中国绘画史上非常有名的话："外师造化，中得心源。"就是他通过对自然的观察，内心获得了领悟，并不是跟某个人学习的。毕宏在这一刹那知道自己的水平在眼前的张璪面前丝毫不值一提，"外师造化，中得心源。"的境界也是他永远不能企及的高度。从此以后，毕宏放下画笔，不再画画。

据说张璪还撰写过一篇《绘境》，叙述绘画的要诀，但是这篇文章因为张彦远没有引用，已经遗失。而"外师造化，中得心源"这句话成为中国绘画发展的重要理论，从此，每一代画家都一边师先贤，一边师造化，每一位画家都要保持对大自然的好奇心。这是中国绘画发展不脱离现实的理论基础，有效避免了中国绘画在追求笔墨意趣的同时，陷入彻底的抽象和虚无主义。这是张璪的贡献。

隋唐时代的绘画理论著作很多，但是多数都不能入张彦远的"法眼"。比如他在《历代名画记》中就专门点名批评裴孝源的《贞观公私画史》、顾况的《画评》、李嗣真的《画品》、窦蒙的《画拾遗录》等，说他们的品评"率皆浅薄漏略，不越数纸"。但是，有一本张彦远可能没有看过、也并不了解的书，叫作《唐朝名画录》，是唐代唯一能够跟《历代名画记》匹敌的作品。

就像张彦远的《历代名画记》是中国历史上第一部绘画通史一样，《唐朝名画录》也是传世的第一部真正意义上的绘画断代史，它的作者叫朱景玄。

朱景玄，吴郡（今江苏苏州）人，生卒年不详，结合各种史料猜测跟张彦远属于同一时代，都生活在晚唐。曾经中过进士，做官做到翰林学士、太子谕德。也能写诗，传世有十几首诗。比如《飞云亭》："上结孤圆顶，飞轩出泰清。有时迷处所，梁栋晓云生。"他跟张彦远一样，也热爱绘画，估计因仕途发展不太顺利，索性就专心搞起了学术。

凡事都有因，朱景玄也在序言中介绍了自己写这本《唐朝名画录》的原因。因为前人写的画论都不够好，比如被张彦远批评过的李嗣真，朱景玄也没有给这位前辈留颜面。他在开篇就表明对李嗣真在《画品录》中只记录人名、不作善恶品评的做法很不满。

批评人是需要实力支撑的，而朱景玄就有这种实力，他是一个认真的人。批评完李嗣真的朱景玄开始认真地遍访画迹，本着以事实为准绳、以作品为依据、"不见者不录，见者必书"的原则，著录了唐代画家 124 人。

朱景玄详细注明每个画家所擅长的画科，并且记录画家的生平事迹，评论他们的艺术成就。在目录里面，朱景玄将画家所擅长的绘画题材注释得极其清楚，比如有人物、山水、楼殿、屋木、鬼神等门类。还有一个非常常见的门类，就是"写真"。在介绍周昉、王维、陈闳、阎立本等人的文字下面都明确标示出了这项技能，可见在唐朝为人画写真肖像有着非常大的社会需求，如郭子仪曾经找韩干和周昉给自己的女婿画像。写真的传统可以追溯到西汉的毛延寿，不过这项技能到了后代逐渐被主流画家抛弃，因而没有太多作品流传下来。但是，在底层画家中应该一直流传着写真技艺，这样我们就不难理解为什么后世，尤其明清时代流传下来的肖像画那么逼真了。

凡是在《唐朝名画录》中注明所画题材的都是朱景玄亲眼所见的作品。后面有 25 人，因为没有看见他们的作品，所以仅列出了他们的名字，而没有列入品第之中。朱景玄是一个认真的人，有着非常严谨的学术态度。比如要记录吴道子的作品，他深入第一线寻找第一手资料，当时吴道子已经过世多年，他遍访其画迹，又去询问了解情况的人，如有人看到吴道子画《地狱变相图》而不做屠宰生意的事情、围观吴道子画画"观者如堵"的场面，都是他深入第一线的采访记录。

朱景玄沿用了张怀瓘等人"神、妙、能"的品评原则，每品又分上、中、下三等，最后增加一个"逸品"。"逸品"最早可能是李嗣真在《书品》中提出的品评原则，这里被朱景玄借用。

对书画品评定级的做法最早兴起于六朝，是受到九品中正制对人才品评的启发。南齐谢赫的《古画品录》首开此风，他将魏晋六朝画家分品级进行品评。到了唐朝，人们也沿用类似的做法，只是把"上、中、下"逐渐改为"神、妙、能"。比如张彦远在《历代名画记》中把画家分为"自然、神、妙、精、谨细"五个品级；张怀瓘在《画断》中把作者分为"神、妙、能"三品。朱景玄在张怀瓘的基础之上，又增加了"逸品"，用来评定那些"其格外有不拘常法"的作品。

至此，中国绘画评定的最通用原则"神、妙、能、逸"四格正式形成，从此，人们对于绘画的评判多沿用这个提法，如北宋黄休复的《益州名画录》。朱景玄虽然运用了四格，但是对"神、妙、能、逸"这四格的概念没有过多解释。此处就结合北宋黄休复等人的意见，给出自己对于这四个品格的理解。

关于"逸格"，黄休复说："画之逸格，最难其俦。拙规矩于方圆，鄙精研于彩绘，笔简形具，得之自然，莫可楷模，出于意表，故目之曰逸格尔。"意思是绘画的"逸格"最难描述，它不会采用圆规曲尺画方圆的笨办法，也看不上精雕细琢的功夫活儿，只用简单的笔触描画，非常自然地表现，创作方法别人很难照搬，画面效果常常让人感到意外，所以才被叫作"逸格"。

朱景玄自己也对逸品进行了解释，他说逸品是在"神、妙、能"三品之外"不拘常法"者。在《唐朝名画录》中被列入逸品的只有三人，即王墨、李

灵省、张志和。里面说到王墨这个人有种神秘的低调，大家都不知道他是谁，也不知道他的名字，因为擅长画泼墨山水，所以当时人都叫他王墨。他经常到山野间游览，擅长画山水、松石、杂树。王墨性格粗野疏狂，特别爱喝酒，每次画画前都要先喝酒，等喝到半酣的时候开始泼墨作画。"或笑或吟，脚蹙手抹。或挥或扫，或淡或浓，随其形状，为山为石，为云为水。应手随意，倏若造化。图出云霞，染成风雨，宛若神巧，俯观不见墨污之迹，皆谓奇异也"。这让我想到电影《唐伯虎点秋香》中唐伯虎与祝枝山作画的桥段。我们几乎都不敢相信，在1000多年前，已经有人用这样狂放不羁的方式作画了。

另外一位被列入逸品的是张志和。朱景玄说张志和号烟波子，经常在洞庭湖垂钓。当时颜真卿在南方做官，知道他性格高洁，"以《渔歌》五首赠之"（这段记录也许有误，有可能是张给颜赠诗）。于是，张志和就画了一些卷轴，表现诗句中的意象，人物、舟船、鸟兽、烟波、风月，跟诗文匹配得很好。但是画法比较奇怪，在其他画家那里很难见到。张彦远也说张志和的画"甚有逸思"，所以才列入"逸品"。

关于"神格"，黄休复说："大凡画艺，应物象形，其天机迥高，思与神合。创意立体，妙合化权，非谓开橱已走，拔壁而飞，故目之曰神格尔。""神格"指画家的天分极高，所画作品的形象和精神高度契合，立意新颖，自成一体，巧妙而合乎变化之法。元末明初的夏文彦说："气韵生动，出于天成，人莫窥其巧者，谓之神品。"也强调立意新颖，自然天成。

关于"妙格"，黄休复说："画之于人，各有本性，笔精墨妙，不知所然。若投刃于解牛，类运斤于斫鼻。自心付手，曲尽玄微，故目之曰妙格尔。"对于妙品，黄休复强调的是笔墨精妙、技巧纯熟的作品。这里他引了两个庄子讲的故事作类比："投刃于解牛"就是庖丁解牛的故事，大家比较熟悉；"运斤于斫鼻"讲的是一个叫石的匠人使用斧子的功夫非常好，我们叫他匠石，他跟一个住在楚国都城郢都的好朋友有一套绝活，朋友在自己的鼻尖上抹一点如苍蝇翅膀大小的白垩泥，这时候匠石运斧成风，突然一斧砍下去，可以恰好把白粉砍掉，而鼻子却一点儿也没有受伤。黄休复用庖丁和匠石来比喻绘画能力登峰造极的高手。夏文彦说："笔墨超绝，傅染得宜，意趣有余者，谓之妙品。"

也在强调绘画功力的高超，再有一些意趣，那就是妙品了。

关于"能格"，黄休复说："画有性周动植，学侔天功，乃至结岳融川，潜鳞翔羽，形象生动者，故目之曰能格尔。"就是经过刻苦练习有了一定水平，能把山岳河川都融汇到一幅画中，能把游鱼飞鸟都刻画得比较生动，这样就是能品了。夏文彦说："得其似而不失规矩者，谓之能品。"只要掌握基本的绘画原理和技巧，基本上都可以列入能品。

朱景玄第一次提出了"四格"的品评标准，在中国绘画史上具有重要意义。在对中国艺术品的评价方法上，朱景玄的"四格"是唯一能与谢赫的"六法"并驾齐驱的评判标准。"神、妙、能、逸"的品评方法是专门针对中国书画艺术的特点创造和提炼出来的，是具有中国特色的艺术评价理论。这组概念的创立与应用，对中国的艺术欣赏和艺术创作都起到了巨大的推动作用。

第十四章

张彦远

《历代名画记》

　　孔子说："志于道，据于德，依于仁，游于艺。"就是让我们立志于道，立身于德，依靠于仁，陶冶于艺。这其中"道"是最高追求，"德"和"仁"都是实现"道"的手段，只有"艺"看起来跟"道"没什么关系。那为什么孔子还要专门提出"艺"这个概念，而且跟"道""德""仁"并列呢？他是强调人有愉悦自己的正当性。只有经常参与"艺"这样的活动，人才能长久地保持身心健康，进而更好地实现"德"和"仁"，最终追随"道"。

　　反过来，"道"对于技艺也有促进作用。庄子讲过庖丁解牛的故事，当庖丁被梁惠王问到解牛的技术为何能如此之高的时候，他说："臣之所好者道也，

进乎技矣。"意思是因为我爱好"道"，所以促进了我的技艺。中国人常常用求"道"的心态来理解和建构我们的艺术，而不仅仅把对艺术的追求停留在"手熟"的层面。所以从六朝以来，无数艺术家和理论家都从一个很高的思想境界来对待绘画。

在张彦远之前虽然也有各种各样的画论出现，但是篇幅都比较小，多数相当于一篇论文，比如顾恺之的《魏晋胜流画赞》、宗炳的《画山水序》、王微的《叙画》、谢赫的《古画品录》和姚最的《续画品》等。而《历代名画记》的规模和体量有了巨大的提升。

《历代名画记》全书分 10 卷，介绍从轩辕黄帝时期到唐末的画家一共327 人，这是中国绘画史上第一部真正意义上的绘画通史。上述体量较小的古代画论史料之所以能够流传至今，主要是因为《历代名画记》中的摘抄和引用。要论对中国绘画发展的贡献，张彦远绝对不逊于古今任何一位顶级绘画大师。

张彦远出生在唐宪宗元和十年（815），字爱宾，蒲州猗氏（今山西临猗）人。西方有一句话说"三代才能培养一个绅士"，因为"绅士"不仅要拥有一定的经济基础和社会地位，更是一种风度与修养的体现。通过观察张彦远我们看到，培养一个顶级的艺术理论家可能需要更长时间。

好在张彦远就符合这样的条件，他祖上几代都有做到宰相级别的高官，他的父亲张文规官至殿中侍御史。张彦远自己也做官，这是他经常被我们忽略的身份。就在《历代名画记》成书这一年，唐宣宗大中元年（847），他开始做左补阙，后升任祠部员外郎。唐懿宗咸通三年（862），任舒州刺史。到了唐僖宗乾符元年（874），60 岁的张彦远担任大理寺卿。

张彦远的家庭既是钟鸣鼎食之家，又是书香门第。据张彦远自己介绍，家族世代喜欢绘画，高祖河东公和曾祖魏国公都喜好收集名家作品，到了祖父高平公的时候，家中收藏的古代艺术品已经非常有规模了。

"匹夫无罪，怀璧其罪。"当时张彦远的祖父高平公（高平县侯）张弘靖任太原节度使，有一天他莫名其妙地收到唐宪宗李纯的一封亲笔信（注意不是圣旨或者公函）。原文已失，本人推测内容如下：你最近工作上一直消极怠工，

今年的任务完成不了，本来应该处分你，不过朕还是有怜悯之心，给你一个机会，想要免受处分吗？那破财免灾吧。若把你家里秘藏的书画送给朕一些，朕对你的事情倒是可以睁一只眼、闭一只眼。

这样的行为在今天叫作"敲竹杠"，但是这是唐朝，如果去上告，最后关进去的肯定不是李纯，张家人应该也想不到上门敲竹杠的竟然是当朝皇帝。张弘靖接到唐宪宗的"勒索"信，大为惶恐，马上把家里翻个底掉，找出钟繇、张芝、卫觊、索靖的真迹各1卷，"二王"真迹各5卷，还有其余六朝、隋唐的名家作品，合计30卷献给了李纯。

后来，张家在幽州遭遇朱克融的叛乱，其余的珍藏也损失殆尽。当时张彦远只有七八岁，祖上丰富的收藏他并没有机会看到，等他成年时，家中只剩两三卷古代作品。动荡的时代虽让他们无法保留这些伟大的艺术品，但是不能淹没他们热爱艺术的心。在亲身经历过家中珍贵作品的聚散离合之后，张彦远决定写一篇"记"，用来整理、点评那些曾经出现过的艺术家和他们的作品，展示他们的贡献和造诣，供后人了解，防止他们的贡献随着作品的遗失而灰飞烟灭，这就是他写《历代名画记》的初衷。

张彦远本人对书画接近痴迷，他自述从20岁左右的时候，便开始搜集逸散的书画，不分昼夜地进行鉴赏和修补。他虽然出身富贵人家，但是也经不住天天这么买。面对家人的不理解，他这样回应："若复不为无益之事，则安能悦有涯之生？"意思是如果我不做那些没有好处的事情，那我怎么获得有生之年的快乐呢？张彦远经常沉浸在一种痴迷的状态中，每当心旷神怡的早晨，在旁边种有竹子和松树的亭子里把玩书画，"唯书与画，犹未忘情。既颓然以忘言，又怡然以观阅"。相反，他对功名利禄都不是很在意。这就是张彦远对书画艺术超然物外的热爱，有了这份热爱，写出一部传世经典的画论就顺理成章了。

大中元年（847），70岁的柳公权在大殿上当着唐宣宗的面写下了三幅作品，获得了从二品的职称。也是这一年，33岁的张彦远完成了《历代名画记》的初稿。全书分10卷，卷一至卷三是绘画理论以及有关鉴识、装裱、收藏等方面的知识，共15篇文章，这是《历代名画记》中最重要的部分。四卷至十卷为历代画家简介，

从上古轩辕时至唐代会昌年间，共 372 位画家。

张彦远在开篇《叙画之源流》中就说："夫画者，成教化，助人伦，穷神变，测幽微，与六籍同功，四时并运，发于天然，非由述作。"对绘画的社会功能做了非常准确的定义。

张彦远还讨论了绘画源头的问题，他说："（上古时期）是时也，书画同体而未分，象制肇创而犹略。无以传其意，故有书；无以见其形，故有画。"张彦远认为书画从起源上来讲是同一的，用来传递抽象和具象的信息，随着时代发展，传递抽象信息的变成了文字，传递具象信息的变成了图画。张彦远还引用陆士衡的话来说明绘画的用途："宣物莫大于言，存形莫善于画。"意思是宣传一个事物最好的办法就是用语言，保留一个形象最佳的办法就是绘画。虽然跟后来赵孟頫提出的"书画同源"就内涵上讲不完全一致，但是形式上非常契合。

在《叙画之兴废》里面，张彦远叙述了历代皇家藏画的聚散兴废。从这里我们就能知道为什么那些古代作品很难留存下来，很大程度上是因为在朝代更迭的过程中，皇室收藏被大规模破坏，火烧、水淹，不一而足。

张彦远在《叙历代能画人名》中罗列的 372 位有名的画家，是记录唐以前画家最完整的史料。

他还专门论述了"谢赫六法"，其中重点强调了"气韵生动"和"骨法用笔"的重要性。他说："古之画，或能移其形似，而尚其骨气。以形似之外求其画，此难与俗人道也。今之画，纵得形似，而气韵不生。以气韵求其画，则形似在其间矣。上古之画，迹简意澹而雅正，顾、陆之流是也。中古之画，细密精致而臻丽，展、郑之流是也。近代之画，焕烂而求备。今人之画，错乱而无旨，众工之迹是也。夫象物必在于形似，形似须全其骨气，骨气、形似皆本于立意，而归乎用笔。故工画者多善书。"

张彦远论证"气韵"与"形似"的关系，他说用"形似"之外的标准来品评绘画，俗人是不能理解的。一些仅有形似的画，气韵往往不够生动，但是气韵生动的作品，形似已经在其中了。张彦远还罗列了绘画从古至唐朝的发

展规律，从顾恺之、陆探微的"迹简意澹而雅正"，到展子虔、郑法士的"细密精致而臻丽"，再到唐朝吴道子的"焕烂而求备"，最后说形似和骨气都要落实到用笔上，所以擅长画画的人多数都有很好的书法功底。

张彦远论述了魏晋以来山水画的发展演变以及历代画家的师承渊源，还专门对顾恺之、陆探微、张僧繇、吴道子四位画家的笔法风格进行了分析。尤其对吴道子大加赞赏，简直是佩服得五体投地，说吴道子开拓创新，不拘成法，"众皆密于盼际，我则离披其点画；众皆谨于象似，我则脱落其凡俗。弯弧挺刃，植柱构梁，不假界笔直尺"。特别提到吴道子不论画直线还是画弧线都不用界笔、直尺，一挥而就，认为他之所以能够做到如此，就是因为"守其神，专其一"。吴道子既有艺术家纵横的创造力，又有类似匠人专注和投入的精神。

在《论画体工用拓写》这一篇中，张彦远创造性地提出了绘画源于现实，但是又不能拘泥于现实的理论。比如在颜色的使用上面，他就特别反对巨细靡遗地把描绘对象的颜色都涂抹出来，举例墨可分五色，意象到了就可以了。过于注重颜色，就不能抓住物象的本质。他说："草木敷荣，不待丹碌之采；云雪飘扬，不待铅粉而白。山不待空青而翠，凤不待五色而绰。是故运墨而五色具，谓之得意。意在五色，则物象乖矣。"

张彦远把绘画分为五个等级：自然、神、妙、精、谨细，并对绘画材料和工具进行了分析。比如绢应该采用"齐纨吴练，冰素雾绡，精润密致，机杼之妙也"，颜料应该采用"武陵水井之丹、磨嵯之沙、越隽之空青、蔚之曾青、武昌之扁青、蜀郡之铅华……"，胶应该采用"云中之鹿胶、吴中之鳔胶、东阿之牛胶"。采用好的工具是有好处的，比如用好的胶水调制颜料，颜色一千年也不会脱落；如果是用高山上吃竹子的兔毫做成的毛笔，那用起来"一划如剑"。

张彦远还强调"不见笔踪，故不谓之画"，如果仅仅是用一些画法来模拟现实，这虽然在艺术上是一种解决方案，但是在张彦远看来，那不算是真正的"画"。有一个人跟张彦远说，他擅长画云，方法就是把绢沾湿，然后把颜料吹上去，形成云气的效果；还有山水画家采用破墨的办法绘画。张彦远说这都

不算是正经的"画"。

这是一个很深刻的问题，中国绘画体系中，强调的基础就是笔墨的意趣。这是张彦远于绘画的深刻理解。中国绘画的最高阶段不是模拟现实，而是用毛笔和深厚的功力营造出一个线的世界，抒发自己的情绪，强调长久训练的功力和当下瞬时的表现力。我们中国人常常抛弃"面"这种看起来更容易让人觉得"画得像"的造型语言，因为"面"是更容易堆砌和修改的，虽然确实会带来精致细腻的效果，但是却丢失了自然瞬间才会流露出来的真诚。所以，中国画家对"面"这种绘画语言的使用是相当谨慎的。这是不同维度的世界，用张彦远的话说是"难与俗人道也"。在 1000 多年前的唐朝，已经有一些人开始采用泼墨、泼彩的技法。

张彦远还在书中介绍了古代艺术品的价格、收藏赏玩等信息。他专门提到，在唐末，董伯仁、展子虔、杨子华、阎立本、吴道子等人画的屏风，一片可以卖到 2 万两黄金，郑法士、尉迟乙僧、阎立德等人的也能卖到 1 万两黄金，价格相当昂贵。

说到对书画的赏玩，张彦远讲了其中的注意事项。因那些不懂得赏玩书画的人，如果不谨慎的话，展开画作一次，就会减短作品的寿命。所以有很多注意事项，如在靠近灯火的地方不能观赏书画，在有风的天气、正在吃饭喝水的时候、哭泣的时候、不洗手的情况下，都不能观看书画。桓玄这个人虽然人品很差，调包过顾恺之的作品，但是他对书画是真心热爱，而且独乐乐不如众乐乐，经常邀请人一起看。可他手下很多人都是大老粗。有一次一个人正在吃油饼，便用沾了油污的手去触摸书画，结果在书画上留下了污点，桓玄看到特别痛心。从此，每次展览书画的时候，他都会要求来客洗手，可见他对书画的珍视。

张彦远也介绍了一些书画装裱的知识。他说在晋朝以前，书画的装裱是不太讲究的，到了南朝宋时的范晔，才开始关注书画装裱的水平。梁武帝时期，装裱更加受到重视，经过精细装裱的书画能更长久地保存。到了唐朝，内府藏的书画有专人进行装裱，而且还有监工管理，褚遂良就曾经负责监管的工作。

他还介绍了一些装裱的细节，比如熬浆糊的时候，一定要去除其中的杂质，黏稠度也要适中，在煮的时候要不断地搅拌等。他还创造性地往浆糊中放入少

量的熏陆香末，具有防虫的功效，这是前人未能想到的。此外，有的人在装裱书画时会滴入少许的蜡油，在封闭和湿润的环境下有防潮的功效。

在装裱时也要观察气候的变化，秋季是最好的季节，春天一般，夏天是最不佳的季节。潮湿闷热的天气，不适合书画装裱。在装裱的时候一定记住，不要用熟纸，这样纸张会起皱，最宜选用白色、光滑、尺寸较大的生纸。

修复古画的时候必须用皂荚水来浸泡，然后放在平台上进行除垢，这样画作就会恢复以前的鲜艳，色彩也不会落。卷轴轴身用材最好的就属白檀木了，它的香味很纯且可以驱除虫子。小轴中则白玉最好，水晶次之，琥珀是最不好的。做大轴的用材，一般选用油漆过的，又轻又圆的杉木最好。

最后，张彦远提到，虽然我们想尽办法装裱、保护这些书画，但是很多也难逃厄运。当年南朝梁收集那么多书画，最后都在梁元帝兵败的时候被付之一炬。更不用说普通家族的收藏了，一旦后世子孙不孝，大幅的书画被献给权势之人，小幅的就会被典卖换取早饭。时过境迁，这些事情都是难免的。

张彦远还详细著录了当时长安、洛阳等地寺庙壁画的题材、位置、作者等信息。其中有大量吴道子的作品。

最后，张彦远把各个朝代的人按照九品中正的方法定品级，并详细地记录了这些画家的传记、品评、艺术成就和代表作品等。其中很多人的资料是我们今天能够找到的唯一记录。

1100多年前，一个33岁的年轻人在寒夜孤灯下，为我们中华文明留下了这笔巨大的财富，这就是张彦远的贡献。

唐代是艺术发展的大时代，也是艺术理论发展的大时代，众多艺术家和理论家共同从实践和理论两个方面搭建起了中国艺术体系的基础。其中，艺术理论的完善是重要一环。唐代的艺术理论比之前更加专业和全面，逐渐形成了符合美学创作和评价的体系，为日后的发展，不论是兼容继承式发展，还是突破创新式发展，都建构了一个依据。

到了公元907年，唐朝灭亡。碰巧的是，张彦远也在这一年去世，终年93岁。一个时代结束了，这也意味着另一个时代开始了。虽然唐朝的艺术被留在了过去，但是唐朝的艺术理论却开启了未来。在《历代名画记》《唐朝名画录》等

重要理论的指导下，中国的绘画艺术将要开启一段长达 300 多年的波澜壮阔的发展。这中间虽经历过数个朝代、几十个政权，但是绘画的发展像燎原的野火，燃烧得越发猛烈。即便是在恐怖与动荡弥漫、血与火交融的时代，人们也仍然没有放弃对绘画的执着追求。众多的艺术家为之奋斗，众多的统治者为之着迷。他们将共同带我们走进这人间与仙境的边缘，打开这彩色与墨色的画卷。

第十五章

五代十国，烽烟再起

我们经常听见"唐宋元明清"这个说法，而唐和宋之间还有一个五代十国时期。五代十国对于后来历史的发展有着深远的影响。

现在人们说到三国，即使老人小孩也能如数家珍，但是五代十国这段历史却被人冷落到令人发指的地步。也许是因为有一本《三国演义》成为名著，而没有出现一本《五代演义》之类的历史小说流传，这就是文学的能量。历史就在那里，说还是不说，这中间就有非常大的区别。

论起历史人物的成色，五代十国的英雄不比任何一个时代逊色，一大波强人轮番登场：黄巢、朱温、李克用、李存勖、刘知远、郭威、柴荣……他们都

是光芒万丈的人物，每个人都曾经来到这个舞台的中央尽情地表演，不过遗憾的是他们也都匆匆地离场。

"五代"是指先后定都于中原地区的五个政权：后梁、后唐、后晋、后汉和后周。"十国"是指在五代的同时，在中原的南方和北方建立的十个割据政权：前蜀、后蜀、南吴（杨吴）、南唐、吴越、闽国、南楚（马楚）、南汉、南平（荆南）、北汉。后来欧阳修在编写《新五代史》的时候，就提出了"五代十国"的称谓，其实当时的小政权不止十个。

907年，朱温灭掉唐朝建立后梁，标志着五代开始。960年，后周大将赵匡胤发动陈桥兵变，黄袍加身，建立北宋，代表五代结束。前后一共53年，所以历史上有几句顺口溜："朱李石刘郭，梁唐晋汉周，都来十五帝，播乱五十秋。"

在唐朝军队剿灭黄巢的过程中，后来争夺天下的那些人物也陆续出场，比如李克用带领他的黑鸦军在平叛的过程中立下赫赫战功。朱温本来是黄巢的部下，后来归附唐朝，与李克用一起剿灭黄巢。

到了907年，朱温终于取代唐哀帝建立后梁，定都东京（今河南开封），这是五代十国的开始。朱温在深刻体会唐朝末年的积弊之后，很有针对性地做出不少有益的改革。比如在经济方面，重视农业发展，致力于减轻赋税。

923年，李存勖灭后梁后称帝，建立后唐，定都洛阳，史称唐庄宗。36岁之前的李存勖南击后梁，北却契丹，东取河北，西并四川，功业不可谓不大。李存勖是可以冲锋陷阵的战神，是可以决胜千里的统帅，但是他也是一个奢侈、昏庸的皇帝。称帝后，李存勖自认基业已固，不务政事，恣情纵欲，用人无方，每天跟伶人搞在一起，自己取了一个艺名叫"李天下"。纵容皇后干政，压榨朝臣和百姓。

李存勖称帝后，派出大谋士郭崇韬和长子李继岌灭掉王建的前蜀，派孟知祥担任西川节度使，后来孟知祥建立后蜀。他的儿子是爱好文艺的孟昶，众多画家都在孟昶的手下画画。

之后，李克用的干儿子李嗣源夺位，江山几经易手后，后唐皇帝变成了李从珂。李从珂跟大将石敬瑭早就有嫌隙，继位后十分猜忌石敬瑭，而石敬瑭也

因畏惧而怀有叛变之心。于是，石敬瑭马上向契丹借兵叛变，承诺割让燕云十六州给契丹，受契丹册封，建立后晋。

947 年，耶律德光最终还是灭掉了后晋，契丹大军一口气占领了东京汴梁。隔年耶律德光，就正式建立辽朝，但是他最终以天气炎热为由率军北返。其实真实的原因是辽太宗长期执行掳掠政策，所谓"打草谷"，激起了中原百姓的强烈反抗，统治难以维系，便撤兵了。

刘知远在辽军北返后在太原建立后汉，收复中原。948 年，后汉高祖刘知远去世，其子刘承祐继位，各地又有一些叛乱，大将郭威逐一平定。

951 年，郭威称帝，建立后周，这是五代的最后一个朝代。郭威登基后废除若干苛政，他本人也厉行节俭，中原再度繁荣，前朝将领的谋反也逐一平定。但是仅仅 3 年后，郭威去世。因为他的亲儿子都被杀害，由养子柴荣继位，即后周世宗。

柴荣是五代十国中的第一明君，登基后改革军事制度，招抚流亡百姓，减少赋税，整顿吏治，延聘文人，打压武人政治，稳定国内经济，使后周政治清明。更为难得的是柴荣的武力值极高，可能仅次于李存勖。他亲率大军在北方高平击溃汉辽联军，挥师南方又击溃南唐军队，获得江北之地，迫南唐称臣。最后，柴荣率军北伐辽国，以期收复燕云十六州，一路高歌猛进。

柴荣死后，主少国疑，禁军将领赵匡胤发动陈桥兵变，于 960 年建立宋朝，五代结束。

十国延续的时间更长一些，江南地区有南吴、南唐、吴越国、闽国等，湖广则被荆南、楚、武平、南汉等占据。其中，南唐国力最强，先后攻灭闽国、楚国，最后传到大词人李煜手中被灭掉。两川地区有前蜀、后蜀，国家富强，是仅次于南唐的强国，然而文艺皇帝孟昶也不是英明的君主，所以最后也被灭掉了。

五代疆土以后梁最小，后唐最大。而十国的疆土以南平最小，南唐最大。

五代十国虽然仅仅几十年，但是在中国绘画史上，它的重要程度不逊色任何一个大的朝代，它是中国绘画大发展和大变革的时代。这又符合了历史发展的规律，在平庸的时代，比如中唐到晚唐，一个半世纪的时间里，著名书画家

并不多见。但是到了五代十国，一大批顶级的艺术家在没有任何预兆的前提下突然出现，一时间繁星满天。

出现这种艺术井喷式的发展有两个原因：一个是表面上的原因，即以皇家为代表的统治阶层对艺术的重视，这种重视就体现在朝廷会设置专门的结构，选拔、培养艺术家。

五代很多统治者都是艺术资助人，比如后蜀的孟昶，南唐的李璟、李煜。五代十国时期，在国家大部分地区都处在战乱的情况下，一些割据政权却能拥有以十年为计算单位的和平发展机会，经济相对繁荣，统治阶级也有心情做艺术相关的事情，比如西蜀和南唐就设置了画院。虽然这种做法并不新鲜，南齐有"待诏秘阁"，梁有"直秘阁知画事"，北齐有"待诏文林院"等，到唐代有"集贤殿书院"，但是就规模和重视程度而言，五代时期的画院机构似乎更胜一筹。根据宋代郭若虚编撰的《图画见闻志》的记载，五代时西蜀有翰林待诏，南唐除待诏外，还有"翰林司艺""内供奉""学生"等，证明画院队伍是很庞大的。

除了统治者支持这个原因之外，绘画艺术在五代时期获得重大发展的根本原因还是在于绘画自身的发展规律。我们曾提到，中国绘画大概经历四个发展时期：实用时期、礼教时期、宗教化时期和文学化时期。而从南北朝后期到唐朝，中国绘画发展处在宗教化时期，宗教画"四大家样"出现，以张僧繇、曹仲达、吴道子和周昉为宗师，宗教绘画达到了巅峰。

当五代十国战乱时代到来，奇怪的事情发生了：人们没有像南北朝时期那样对宗教抱以极大的热情。相反，人们变得更加理性和清醒。中国说到底还是一个世俗社会，人们看清了这一切，所以当苦难再次降临的时候，多数人选择了从文化和艺术中寻求解脱。

这就得说到文化和艺术的作用，它们归根结底是解决我们的精神何以自处的问题。文化和艺术的本质就是抚慰生命，特别是取得重大成功时、遭到巨大打击时，或者深陷无聊和寂寞之中难以自拔时，文化和艺术都会为我们的心灵提供一个栖息地，安放我们原本无处安放的灵魂。因为它的宏大和包容衬托出我们个人的孤单和渺小，所以我们在得意时不至于变得忘乎所以，在失意时也

不至于轻易地迈进那扇随时向我们打开的、通向自暴自弃的大门。这就是文化和艺术的作用。

在以前，绘画常常被用作建筑的装饰，充当道德楷模的训诫工具，承载人们对神鬼形象的膜拜或者恐惧。而从五代十国开始的绘画变革，是把绘画从实用的桎梏中解放出来，从宗教的功能中挣脱出来，纯粹地满足人们真实感受的需要。在这样一个大的文化和艺术变革背景下，绘画一时间变得生机勃勃，不论是宫廷花鸟还是野逸山水，都取得了巨大的进步，这是绘画逐渐转向文学化的一个开端。那些艺术大师和他们的贡献，我们后面逐一地讲。

第十六章

边鸾

开启花鸟时代

最早期的图画有记录的功能，当时的绘画处在实用时期，比如陶器和岩画中就有大量的动物图形。随着绘画发展到礼教时期和宗教化时期，动植物题材逐渐让位于人物画，尤其是花鸟，一般只作为修饰和点缀。但是随着绘画的第四个时代——文人画时代的逐渐到来，花鸟题材的绘画重新回到人们的视野中央。

从汉朝的画像砖、南北朝的壁画，再到隋唐时代的手卷，花鸟都是各类绘画的点缀和补充，比如莫高窟很多经变画中都绘制有荷花、竹子和树木等点景

植物，还有更多的藻井纹样都来自花瓣或者树叶，它们起着装饰、点缀或者分割画面的作用。

但是这样的局面也在悄悄发生着变化，最主要的影响来自印度的自由阴影晕染法。南朝张僧繇曾经凭借这种技法画出惊艳一时的凹凸花，唐初的尉迟乙僧广受吹捧也应该离不开他出色的晕染技巧。在他们的带领下，中原的艺术家逐渐开始熟练掌握这种技能，这就为花鸟画的爆发式发展提供了技术积累。

关于花鸟成为重要题材的内在原因，北宋《宣和画谱》的《花鸟绪论》里面解释道：金、木、水、火、土五行的精华都聚集在天地之间，阴阳、寒暖的气候一放则万物繁荣，一吸则万物收敛。这样一放一吸，树木花草就生长出来了。它们的形状是自己生的，颜色是自己长的，天地造物没有为它们费过心，但是万紫千红，粉饰了人间，美化了天地，并且悦目赏心，可以调剂人的精神。

花鸟的性质各有不同。花中的牡丹、芍药，鸟中的鸾凤、孔雀都让人感到富丽堂皇，而松竹梅菊、鸥鹭雁鹜都让人想起悠闲自在。至于仙鹤的高视阔步，鹰隼的击兔搏鸟，杨柳梧桐的枝叶扶疏、姿态风流，乔松翠柏的岁寒后凋、挺拔磊落等，当把它们表现在图画上时，都可以巧夺天工，富有感染力，使人精神愉快。对画遐想，就像人们亲自登山临水、游览风景，让人恍然而有所得。

花鸟画在唐末、五代时期由一个边缘和辅助的题材迅速蹿升为最热门的题材，转变非常快。

虽然花鸟画的兴盛开始于五代，独立成科，但是其技术和意识的积累是在唐代完成的。当唐朝多数画家都在人物壁画和山水画的世界耕耘的时候，花鸟画也在同时代缓慢而坚实地发展着，在唐代已经涌现了一大批花鸟画名家，比如薛稷、边鸾、滕昌佑、卫宪、陈庶、梁广、程邈、刁光胤等。而根据当时和后人的普遍评价，在花鸟画发展成为专门画科的过程中，边鸾是一位具有承上启下作用的艺术家。

边鸾是长安人，生活在中唐时期，在当时就以丹青名世，尤其擅长花鸟和草木的题材。朱景玄在《唐朝名画录》中说他"下笔轻利，用色鲜明，穷羽毛之变态，夺花卉之芳妍"。

根据张彦远在《历代名画记》中的记载，唐德宗贞元年间，边鸾曾经担任

右卫长史，相当于秘书的工作。当时新罗国（古代朝鲜地区）进献来一对孔雀，能跳舞，皇帝李适一高兴，宣召边鸾在玄武门画孔雀。边鸾画的孔雀一只是正面，一只是侧背。他不但把孔雀羽毛画得灿烂生辉，而且姿态婆娑，看见画就像能感觉到孔雀正在跟着节奏跳舞一样。

边鸾画的孔雀图早已经失传，但是我们今天能看到一幅《枯槎双凫图》，据传是边鸾所画，画中有两只野鸭和一棵枯树。北宋《宣和画谱》中并没有记录这幅作品，而且画中枯树上面的苔点有点过于成熟，故判断这幅画应该出自南宋。但是，既然能被怀疑为边鸾作品，说明它的画风跟边鸾应该是比较接近的。画中两只野鸭，一只似乎在抬头看天，一只似乎在低头觅食，动静结合，高低搭配，构图极好。颜色方面，全图以墨色为主，淡雅不俗。羽毛晕染也非常见功力，这应该就是人们印象中边鸾的作品。还有几幅据传是边鸾所作的作品，风格也都大同小异。

据说边鸾还为长安等地的寺观绘制壁画，如长安宝应寺院墙上的牡丹、长安资圣寺墙上的花鸟，都受到当时人们的称道。

折枝花卉也是边鸾擅长的品类。折枝花卉是花卉画法之一，不画全株，只画连枝折下的部分。边鸾画这种折枝花卉很有名，朱景玄在《唐朝名画录》里称赞他"近代折枝花居其第一"。这种画法在边鸾之前是不多见的，但是到了五代和西夏，如敦煌壁画中很多供养人双手合掌都夹着一枝折枝花卉，可以想见，当时很多画家都在艺术上受到边鸾的影响。一直到今天，折枝花卉都是一个重要的技法。

有些人把边鸾称为"花鸟画之祖"，能说明边鸾在花鸟画领域的重要贡献。总结一下，边鸾的贡献主要体现在三个方面：

第一，拓展了绘画题材。边鸾的一生创作非常多，除了传统绘制的仙鹤、孔雀等内容之外，他还把题材扩展到"山花野蔬"，丰富了花鸟画的内容。《宣和画谱》中著录了他的33件作品，其中包含孔雀、鹧鸪、白鹇、牡丹、梨花、桃李、木瓜等禽鸟花木。唐朝张彦远的《历代名画记》中提到边鸾"至于山花园蔬，无不遍写"。这些题材的入画打破了旧有的艺术边界，对后代花鸟画家的影响很大。比如后面的刁光胤、黄筌和徐熙等人都直接承袭他的做法。从此，

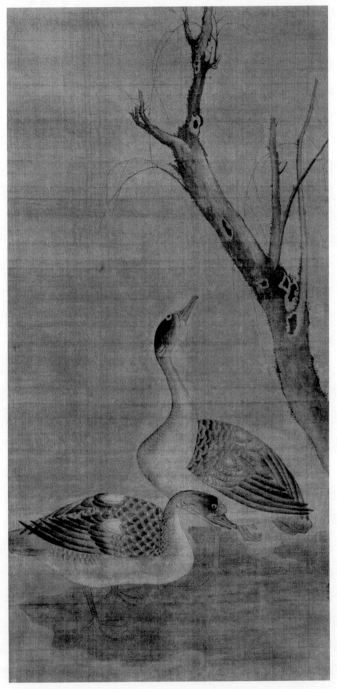

边鸾（传） 《枯槎双凫图》

绘画的题材基本不再有边界。

第二，提高了花鸟画技法的艺术表现力，具备超强的写实能力。正是精湛的技艺让他超越之前的艺术家，并且在一众同时代的花鸟画家中脱颖而出。出色的造型准确度和精致的晕染是花鸟画的基本功，这两点在边鸾这里发生了质变，也代表中国画中工笔绘画的成熟。边鸾"下笔轻利，用色鲜明"，达到了"穷羽毛之变态，夺花卉之芳妍"的艺术高度。其笔下的花鸟姿态万千、活色生香。比如南宋周密《云烟过眼录》评价边鸾的《五色葵花》："花心皆突出，数蜂抱花心不去，活动精彩，真奇物也。"人们从来没有见过如此写实的绘画，所以才会感叹"真奇物也"。

第三，在花鸟画中发扬了写生的绘画方式。虽然写生花鸟不是边鸾的创造，阎立本就曾经被李世民紧急召到游船上面对着花鸟写生，只是并没有多少记录证明阎立本花鸟的具体水准，但是边鸾的写生花鸟总是会赢得围观者的掌声。比如他在大殿上为德宗李适当场绘制孔雀图，皇帝、大臣都赞不绝口；后来他曾在潞水岸边的沼泽地带将五棵长在一起的人参画在画上，人们都认为画得极好。

中国花鸟画的发展经历了几次重要的变革，其中第一次就是中唐的边鸾写生。可以说边鸾是中国艺术史上第一个把写生这种技法发挥到极致的人。我们之前见到的花鸟虽然也可能画得很像，比如石窟壁画中的那些花花草草，但是它们往往是经过艺术家提炼、概括、总结、抽象得到的。而写生更强调对当下这个事物的具体描绘，以花为例，以前画的是花"这种"花，而在写生的作品中，艺术家要得到的是"这枝"花。

这种写生的要求到了北宋徽宗赵佶那里达到了登峰造极的程度。邓椿在《画继》里记述了两个故事：

第一个故事是：宋徽宗赵佶建成龙德宫，就命令画院中的画家来绘制屏风、墙壁，参与的人都是顶尖高手。完工了之后，赵佶来视察，看了一遍都没有提出褒贬，唯独走到了壶中殿前柱廊拱眼的斜枝月季花前，问这是谁画的，有人说是一个新来的少年。宋徽宗非常高兴，赏赐了他很多东西，大家都不知道什么原因，旁边的人就试着问皇帝。赵佶说："月季鲜有能画者，盖四时、朝暮，

花、蕊、叶皆不同。此作春时日中者，无毫发差，故厚赏之。"也就是说少年画出了丝毫不差的春日中午的月季。

第二个故事是：有一次宋徽宗在宣和殿前种了荔枝，而且结出了果实。开封城竟然长出了荔枝，孔雀还在树下走来走去，赵佶看了非常高兴，马上让他手下的画家画一幅画纪念。这些画家自然各极其思，都使出浑身的本领，最终共同完成一幅画，画的是华彩烂然。但是画中有一只孔雀正要跳到一个藤墩上，先抬右脚。赵佶说了一句："未也。"画家们都很是纳闷，不知道什么意思。又过了几天，赵佶又问，众人还是不知所对。最后赵佶说："孔雀升高，必先举左。"孔雀要是上高处，肯定先迈左腿，大家听了都非常佩服。

这里的写生不仅要求形状和颜色的准确，更要艺术家深入、细致观察生活的精微细节。画得"生动"，就是在强调绘画中体现出的一种强烈的生命气息。毫无疑问，写生是最有利于捕捉到这种生命气息的。从概念到实物，从整体到具体，它们的差别在于细微的感受，而这种感受就是艺术家要传递给我们的"生动"的气息。西方人有这种意识还要等到1000年之后的印象派时代，而到那时候，我们的主流艺术家早已经在更高维度思考问题了。所以，当我们的艺术跟西方相碰撞的时候，我们能降维地理解他们，但是他们却不能升维地理解我们。

边鸾去世之后，他的名声却日渐隆盛，无数艺术评论界的大佬都对他推崇备至。张彦远的《历代名画记》称其"花鸟冠于代，而有笔迹"，而评定同时代以花鸟画驰誉天下的梁广"笔迹不及边鸾"。朱景玄的《唐朝名画录》认为边鸾花鸟画"居其第一，凡草木、蜂蝶、雀蝉，并居妙品"。我们说过米芾性格率真，经常表现出相当刻薄的一面，但是他对边鸾花鸟画的评价极高，说"鸾画如生"。元代书画鉴赏家汤垕在《画鉴》中评论说："唐人花鸟，边鸾最为驰誉……要知花鸟一科，唐之边鸾，宋之徐、黄，为古今规式。所谓前无古人，后无来者是也。"

当然，边鸾并不是一个人在奋斗。在他的努力下，唐朝中晚期出现了一个以花卉禽鸟为主要表现题材的画家群体，其中包括"善画花鸟"的梁广、"尤擅布色"的陈庶、"尤以花、木、蜂、蝉、雀、竹为稀世之珍"的卫宪、"工

花鸟鹰鹘"的白旻、"擅画花鸟……极臻其妙"的于锡、"最工于鸡"的梅行思、"禽鸟颇工其妙"的周滉，还有专学边鸾的滕昌佑。这个以边鸾为核心的画家群体，成为中晚唐花鸟画创作的中坚力量。在他们的共同努力下，花鸟画迅速成为社会上，尤其是上层社会的审美主流，使原本热门的鞍马走兽题材退居次要地位，这也标志着花鸟画进入了一个新的发展时期。之后的西蜀著名花鸟画家黄筌就是跟随唐末画家刁光胤学习，承袭了边鸾花鸟画的优良传统。

不过遗憾的是，这些人的多数作品，包括边鸾的作品都已经遗失，目前一幅滕昌佑的《牡丹图》可能为真迹，大家或许可以从这幅作品中体会边鸾的作品风格。画中假山上方的牡丹整体含蓄温婉，从牡丹的绘制技法而言，勾线轻淡柔和，敷色富丽雅致，晕染色晕变化讲究，功力和格调都不低。而如果真正是边鸾的作品，效果应该在滕昌佑之上。

边鸾对中国艺术的发展有着巨大的贡献，也作出了重大成绩。但后来边鸾的人生发生了变故，他只得离开京城流落到泽潞地区，当时叫作昭义镇，就在今天山西、河北地界，最终可能因生活困苦而死。这其中一部分原因是花鸟画在中唐时代还是没有引起人们的足够重视，使得他得不到吴道子的人物画或者李思训的山水画那样的推举，再加上性格原因，他遭到排挤，最终郁郁而终。但是，他开启的是一个崭新的时代，这是一个有着全新审美倾向和品位情调的时代。他的学生和追随者将会把他的成就发扬光大。

<div align="center">滕昌佑　《牡丹图》</div>

第十七章

黄筌

黄家富贵

 中国绘画在五代十国时期，山水和花鸟两大题材"异军突起"，尤其是花鸟题材，在五代到北宋这 200 年间大放异彩。十几位花鸟画大师把这个题材推到了前无古人、后无来者的高度，而他们中的第一位顶级大师就是西蜀的黄筌。

 "蜀道之难，难于上青天"，在四川长大的李白之所以发出这样的感慨，就是因为四川盆地被一圈高耸入云的山脉包围，虽然大山中崎岖的山路给李白出行带来了不便，但是每当中原动乱，这些大山也会自动成为一道屏障，被山脉包围的四川盆地就会变成天然的世外桃源。比如当安史之乱发生时，李隆基第一时间逃往蜀地，后来唐朝皇帝也经常这么选择。

"五代十国"中的两个"国"，前蜀和后蜀就是出现在四川的割据政权。当唐朝的大厦即将倒下的时候，各种地方武装像野草一样疯长，他们在起义或者镇压起义的过程中不断壮大自己的力量，最终或为人所灭，或割据一方。王建就是这样从底层成长起来的。王建经过一系列艰苦的攻伐后胜出，建立前蜀（907—925），定都成都。王建后来传位给儿子王衍，王衍不爱工作、爱旅游，动不动就带着一大队人出游。他明显不是勤政之主，但是这种不作为在动荡不安的时代，确实也有某种休养生息的作用。于是，蜀地社会获得了迅速的发展。

　　这样一个太平的、富庶的、崇尚享乐的蜀国自然会令人神往，所以大量的中原人迁入蜀地，其中不乏一些读书人和艺术家，他们共同丰富和提高了蜀地的文化艺术水准。也有一大批艺术家围绕在皇帝周围，唐末著名花鸟画家刁光胤就是在这样的背景下进入蜀地的。

　　刁光胤（约852—935）是晚唐至五代时期的人，到了宋朝因为要避宋太祖赵匡胤的讳，所以《宣和画谱》中叫他刁光。他是长安人，擅长画湖石、花竹、猫兔、鸟雀，在长安时就已经声名鹊起。到了他50岁左右时，唐朝已经风雨飘摇，摇摇欲坠，昔日繁荣富庶的长安城里，人人过得朝不保夕。在乱世，他的那些精致的作品根本无人问津。于是，刁光胤决定离开这个动乱之地，到西蜀去。

　　当蜀地的人们看到这位来自长安的画家的作品时，马上发现原来蜀地的画家都太过普通，于是早先蜀地的花鸟画家的作品都折价了。刁光胤在蜀地居住30多年，极其勤奋，据说从来不会停笔，"非病不休，非老不息"，一直到了80岁，仍然每天都认真地作画。而且刁光胤"慎交游"，他交往的都是当时的名士，不和一些乌合之众一起吃吃喝喝。当时的富贵之家如果能得到刁光胤的作品，都会视为传家宝。

　　那一年，刁光胤50岁，一个少年来到他的面前，请求拜师。平时跟人交往十分谨慎的刁光胤欣然收下了这个徒弟，因为他在少年身上看到了同龄人少有的专注和极高的悟性，灵动的双眼似乎传递出无穷的潜力和巨大的能量。他没有看错，这个少年就是黄筌，画史上说他"幼有画性，长负奇能"。

　　刁光胤不但交友谨慎，收徒弟也很谨慎。《宣和画谱》里面介绍刁光胤只收了两个徒弟：一个孔嵩，一个黄筌。孔嵩升堂，黄筌入室。《论语》说"（仲）

黄筌（传）　《竹梅寒雀图》

由也升堂矣，未入于室也"，说明"入室"才是学到高段位的阶段。作为入室弟子，黄筌学到了刁光胤的精髓，终成一代名家。

黄筌（约903—965），字要叔，成都人。拜师这一年，黄筌13岁，此时的他遇到老师刁光胤是他的幸运，一条通往顶级大师之路已经在他面前徐徐展开。

刁光胤不但把自己的平生所学全部传授给黄筌，而且还把自己珍藏的名家作品拿给黄筌学习。所以，黄筌很快就能够博采众家之长：花竹师滕昌佑、山水师李升、画鹤师薛稷、画龙师孙遇。当然，黄筌最擅长的还是从老师刁光胤那里学到的禽鸟技法，他所画禽鸟造型准确，骨肉兼备，勾勒精细，几乎不见笔迹。他能将刁光胤的技法加以增损，最终做到了"青出于蓝"。仅仅4年之后，17岁的黄筌就凭借卓越的绘画技艺进入宫廷成为王衍的待诏，可见他的学习能力之强、悟性之高。

黄筌对于绘画、对于艺术规律，都有着一份自己的执着和坚持。根据《宣和画谱》记载，有一次，皇帝王衍得到一幅吴道子的《钟馗捉鬼图》，非常高兴，但是看来看去发现有一个问题，王衍认为吴道子画钟馗用右手第二指抉鬼的眼睛，没有力道，不如改为用拇指有力。于是，他把黄筌叫来，让黄筌把画拿回去改一下。我们也不太清楚怎么修改，估计是破坏式修改，要挖去一块重新装裱。但是，黄筌并没有按照皇帝的意思在吴道子原本上修改，而是重画一幅用右手拇指抉鬼眼睛的作品呈上来。

俗话说"事不由东，累死无功"，王衍看了很不高兴。黄筌却解释说："吴道子的画，眼神都聚焦在第二指，现在我重新画的眼神都聚焦在拇指。如果我在原画上面只改手指，那眼神和手指没有对应，不符合作业规范。"王衍一下子醒悟到是自己没有发现吴道子画中眼神与手指的关联。在皇帝的命令和艺术的规律之间，黄筌选择并且坚持了后者，这份难能可贵的坚持是他最终取得巨大艺术成就的重要原因。

19岁那年，黄筌还被赐朱衣银鱼，他的前途看起来一片光明，但是天还是变了。925年，黄筌23岁，后唐庄宗李存勖发兵攻打前蜀。虽然此时，爱唱戏的李存勖似乎没比爱旅游的王衍强多少，但是毕竟"瘦死的骆驼比马大"，

战神的余威尚在，几次并不太激烈的战斗后，王衍投降，前蜀覆灭，仅仅经历二帝，享国 18 年。

前蜀像一个魔咒，在很短的时间内，王衍死了，平蜀的主将郭崇韬死了，主帅李存勖的儿子魏王李继岌死了，连李存勖也死了。只有一个人活了下来，他就是李存勖派来管理蜀地的孟知祥。经过这一系列变故，孟知祥再次割据四川，934 年，建立了后蜀。

在黄筌的恐惧和不安中，蜀地迎来了新的主人。当得知孟知祥也是一个艺术爱好者时，黄筌放心了，他获得了一个三品的虚衔。几年之后，孟知祥的儿子孟昶即位，黄筌为翰林图画院待诏，赐紫金鱼袋。从此，黄筌的画派主宰了西蜀画院的画风。据说黄筌被逐步加封为内供奉、朝议大夫、检校户部尚书兼御史大夫等，开了以画艺得官职之先河。

大概在 938 年，孟昶设立翰林图画院，这是我国历史上首次正式设立宫廷绘画机构，聘请蜀中著名画师 50 多人常驻作画。从此，画家不再依附于其他部门，画院设有待诏、祇侯等官职。西蜀画院的画家，每月集会，探讨绘画中的疑难问题，交流学习。黄筌被授翰林待诏，主持画院工作。他也是人类美术史上第一位专业画院的院长，这一年他仅仅 36 岁。

黄筌的绘画能力也迎来了他的巅峰时期。后蜀广政七年（944），黄筌 42 岁，他奉命将淮南所赠仙鹤画于偏殿的墙壁上。据说画中仙鹤作唳天、警露、啄苔、理毛、整羽、翘足等姿态，生动逼真，该殿后来竟被称为六鹤殿。我们不难猜测，黄筌受到了薛稷的六鹤屏风的影响。

《宣和画谱》还记录了这样一件事：广政癸丑年（953），黄筌 51 岁，他曾在八卦殿画了一只野鸡，后来有一位五方使带到殿中一只鹰，这只鹰竟然以为黄筌画的野鸡是活的，好几次扇动翅膀要去捕捉它。这时候，连皇帝孟昶都感叹黄筌绘画的生动传神，有点类似东吴曹不兴落墨为蝇的故事。此时黄筌创作的画卷，也往往成为西蜀与其他政权交往的礼品。

黄筌在西蜀宫廷服务 40 余年，创作出海量的作品，大部分都收藏在后蜀的皇宫。后蜀被北宋灭掉之后，这些作品成为北宋御府的收藏，《宣和画谱》中记录的就有 349 幅之多。随着时代的变迁，尤其是经过靖康之变，这些作品

大多灰飞烟灭，目前唯一存世的一幅黄筌作品收藏在北京故宫博物院，就是《写生珍禽图》。

《写生珍禽图》为绢本设色，纵 41.5 厘米、横 70.8 厘米。这幅作品上没有黄筌名款，但有"付子居宝习"五字。一般认为：这就是黄筌给其子黄居宝学画做的样稿。《写生珍禽图》上面绘有各种昆虫和鸟各 11 只，乌龟 2 只，合计 24 只小动物。卷首明显有裁切的痕迹，也就是说这是个残卷，这幅画最初的规模可能远远超出目前。残缺是这幅画最大的遗憾，不过幸运的是存世的部分保存得非常好，过了 1000 多年，虽然绢发生氧化变黄，但是画面上的线条和颜色都完好无损。五代是工笔花鸟画走向成熟的时期，遗憾的是流传下来的真品极少，因此这幅《写生珍禽图》就更有价值了。

画中的虫鸟都是无序排列，每一只动物都刻画得十分精准、细微、传神，就技术来说，从结构到颜色再到透视都无懈可击。也许曾经的边鸾也达到过这样的境界，但是依据实物证实，到了五代十国，中国人对写实能力的把握才达到接近完美的境界。

在绘画艺术的发展过程中，"画得像"在很长时间里都是首先要解决的问题。技术上怎么画得像？其实只需要做到两点：首先，结构要画准。艺术家要对绘画对象进行长期反复的观察，对对象的结构要做到烂熟于心，胸有成竹；其次就是颜色的晕染。对于一件写实作品，颜色是非常重要的组成部分，针对颜色和墨色的处理就特别关键，平涂单一颜色并不能满足写实的要求，需要复杂的晕染技巧。而在中国，这种技法是外来的，从三国的康僧会到南朝的张僧繇再到初唐的尉迟乙僧，中国一些艺术家逐渐熟练掌握了颜色晕染技法，这为写实绘画打好了技术基础。

把写实技巧运用到登峰造极的水平，从我们目前看到的实物上判断，黄筌是第一个做到的人。《宣和画谱》记载"……筌所画，不妄下笔"，就是强调黄筌画画下笔慎重。把《写生珍禽图》电子文件放大观察就会发现，在黄筌的笔下，每一个细节都接近完美，线条的粗细、墨色的轻重都把握得极好。敷色是黄筌的绝活，也是他能够名扬四海的根本。北宋沈括在《梦溪笔谈》中说："诸黄画花，妙在傅色。"通过层层敷染，鸟虫的质感表现得无可挑剔。

黄筌　《写生珍禽图》

不论是墨色的黑白灰关系，还是颜色的衔接过渡，处理都生动真实。比如昆虫翅膀轻薄透明，乌龟壳厚重坚实。

同时，黄筌对于这些虫鸟的"精神"传达也特别厉害，这集中体现在眼睛上。将很多人临摹这幅画的作品进行比较之后就会发现，黄筌刻画的眼睛的那种灵动自然不是一般人能达到的，包括瞳孔的大小、眼圈颜色的对比都处理得极好。比如正在飞翔和觅食的小鸟的眼睛会更圆，站立或者发呆的小鸟眼睛会有一点扁。这种微妙的差异，我们不认真观察几乎难以发现，他竟然能用画笔体现，这就是大师。建议画工笔花鸟的人都要认真地观察、临摹这幅作品，最好以原大临摹。

后蜀国的安逸和孟昶的享乐成为黄筌艺术发展的良好土壤，但是一个安于享乐的国家和一个缺乏进取心的皇帝，注定不能在这个乱世长久生存。965 年，赵匡胤派北、东两路大军同时入蜀。看到凶悍的宋人打来时，后蜀的朝廷上投降声一片，孟昶感叹说："吾与先君以温衣美食养士四十年，一旦临敌，不能为我东向放一箭，虽欲坚壁，谁与吾守者耶。"结果仅 60 多日，后蜀帝孟昶投降，后蜀亡。

宋灭后蜀后，黄筌随孟昶归宋，孟昶很快因为不明原因死掉。黄筌虽然得到了优待，据说被封为"太子左赞善大夫"，赏赐甚厚，但是他此时年事已高，远离故土，再加上对蜀国和孟昶遭遇的痛心，很快就病逝了。

黄筌去世后，留下小儿子黄居寀供职于北宋画院，相当于把西蜀的宫廷画风带入北宋的宫廷画院，并统治了北宋早期的宫廷花鸟画风几近一个世纪之久。由于黄居寀身体力行地提倡黄筌的画风，所以黄家的艺术形式与格调，成为宋初画院评定绘画作品优劣取舍的标准。甚至到了北宋末年，宋徽宗赵佶都深受黄筌绘画技法的影响。

花鸟画从薛稷到边鸾、刁光胤再到黄筌，他们都是采用先勾勒、后填彩的"勾勒法"。黄筌虽不是这种技法的创造者，但是为这种技法注入了强大的生命力，使这种技法在他这里达到了一个顶峰。明代理论家张丑认为，黄筌花鸟画"富艳生动，旷古无对，盖边鸾之后一人而已"。文徵明更是说"自古写生家无逾黄筌，为能画其神，悉其情也"，这是对黄筌贡献的最大肯定。

黄筌开创的局面如此之大，以至于当时的宫廷中凡画花鸟无不以"黄家体制为准"。但是就在这个时候，南唐的徐熙在用一种完全不同的技法绘制花鸟画。所以，后世说起这两个人，都会提到"徐黄异体"。

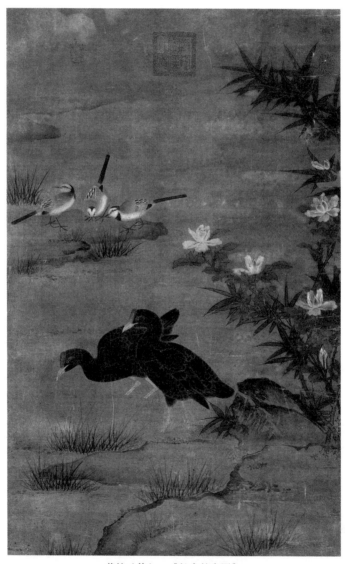

黄筌（传）　《长春竹雀图》

第十八章

徐熙、徐崇嗣

落墨花和没骨花

　　艺术史发展的规律就是这样，每当处在历史的关键节点上时，开宗立派的人物就会集中地出现。比如东晋和初唐的书法领域、南朝和盛唐的人物画领域。同样，五代十国正是中国花鸟画和山水画发展的关键节点，所以一批开宗立派的大师随即出现。黄筌是其中之一，黄筌跟他的儿子黄居宝、黄居寀共同把"勾勒填彩，旨趣浓艳"的风格发扬光大，也为中国院体画的发展定下一个基调。更难得的是，在工细和浓艳的特征下，黄筌并没有让作品呈现出俗气的面貌，"繁盛而清雅"是黄筌成为一代宗师的关键。黄筌在后蜀每天绘制这些富丽堂皇作品的同时，南唐的徐熙、徐崇嗣祖孙二人却另辟蹊径，开创出一派新的画风。

　　徐熙，南唐人，他是个典型的富家公子，祖上就是江南显族，一生没有做官。北宋沈括说他是"江南布衣"，北宋郭若虚也称他为"江南处士"。在古代，

读书人不做官，每天在家，叫作"处士"。杜甫就有一首诗《赠卫八处士》："人生不相见，动如参与商……明日隔山岳，世事两茫茫。"

不爱做官的徐熙有一个特殊的爱好，他特别喜欢游园，而且每遇到别致的景致就马上停下来仔细地观察。经过这样长期认真的沉浸式观摩，他画的物象都非常有生机，植物的芽孢、子叶、花朵、果实，还有在水中游动的鱼、成束生长的竹子在他的笔下能惟妙惟肖。乃至天地四时的运行、造物的变化，在他画中都合乎自然规律。

对于事物观察的用心程度，应该说徐熙和黄筌算是如出一辙，但是他们最终的作品却大相径庭。这种差异最终形成两大风格流派：一派是以黄筌为代表的"黄家富贵"，一派是以徐熙为代表的"徐熙野逸"。而这两种风格的结合点就是徐崇嗣。这两大家的差异被宋朝郭若虚在《图画见闻志》中称为"徐黄异体（徐黄体异）"。郭若虚分析这种差异的产生时说："不唯各言其志，盖亦耳目所习，得之于心而应之于手也。"就是说之所以产生这种差异，不仅仅是由于他们主观的意愿，更多是因为他们所处的环境不同，耳目收集到的信息不一样，最终导致手中的作品也不同。在评价黄筌和徐熙的艺术成就的时候，郭若虚说他们都是顶尖高手，都"下笔成珍，挥毫可范"。在认真比较两者的特点时，说"大抵江南之艺，骨气多不及蜀人，而潇洒过之也"，强调了徐熙的潇洒。

总结下来，徐、黄的差异主要体现在两个方面：第一是作品的题材，黄筌多画珍奇异兽、名贵花鸟，而徐熙笔下以寻常景物为主；第二是绘画技法，黄筌以细笔勾线，反复晕染，徐熙画画则是墨笔草草，略施丹粉。

在画法上，徐熙一反张僧繇以来流行的晕淡赋色，另创了一种落墨的表现方法。北宋《宣和画谱》说："今之画花者往往以色晕淡而成，独熙落墨以写其枝叶蕊萼，然后傅色，故骨气风神，为古今之绝笔。"具体画法就是先以粗笔墨色画花卉的枝叶蕊萼，然后略施颜色，最终画面色不碍墨，不掩笔迹，人称"落墨花"。后来，苏轼看到了一幅徐熙的《杏花图》，一高兴就在上面题了一首诗：

江左风流王谢家，尽携书画到天涯。

却因梅雨丹青暗，洗出徐熙落墨花。

如果说上述描述过于概括，宋代有个叫李廌的人曾经非常详细地描述过徐熙所画的一幅《鹤竹图》："丛生竹筱，根干节叶皆用浓墨粗笔，其间栉比，略以青绿点拂，而其梢萧然有拂云之气。两雉驯豚其下，羽翼鲜华，喙欲鸣，距欲动。"从这里我们至少可以获得两个可靠信息：第一个是徐熙对于一些结构性的部分，比如竹子枝干，是用浓墨粗笔以比较写意的方式画出来的；第二个是徐熙对于仙鹤瞬间的动态把握是非常传神的。根据《写生珍禽图》的效果判断，徐熙这种能力可能要在黄筌之上。到了北宋，人们对徐熙的评价越来越高，《宣和画谱》里面就说："盖筌之画则神而不妙，昌（赵昌）之画则妙而不神。兼二者一洗而定之，其为熙欤！"说的就是徐熙作品神妙俱佳。

徐熙的作品在北宋内府曾藏有 249 件，但是遗失殆尽，现在传世的一些作品比如《雪竹图》《玉堂富贵图》都不能确定为真迹。但是一些专家认定《雪竹图》就是徐熙的作品，虽然这个判断有待商榷，但是不能否认，这幅《雪竹图》更加接近徐熙的画风。

《雪竹图》纵 151.1 厘米、横 99.2 厘米，是个很大的绢本立轴，现藏上海博物馆。由于历史上保存不善，它目前像是一张曝光过度并且泛黄的黑白老照片。画面上是雪后的枯木竹石，画中景物都用留白的技法覆盖一层淡淡的白雪。竹子是这幅画的绝对主角，或直或弯，或粗或细，用墨笔直接绘制的竹子、山石和枯木，在雪景的衬托下分外萧瑟。

这幅画在技法上无可挑剔，粗笔与细笔、浓墨与淡墨，都处理得极好，属于严谨写实的作品。构图合理，层次丰富，晕染、皴擦的技法都很老练，是一幅顶级的佳作，也确实有可能是徐熙本人的作品。

但还是有两点疑问：第一是它整体看起来非常精致并且宏大。古人说徐熙画画"落笔之际，未尝以傅色晕淡细碎为功"，这幅画跟我们想象的"徐熙野逸"的风格有一定差异；第二是竹、石、树、坡岸这些元素放在一起，跟后世宋朝以后的同类绘画意趣几乎一致，也就是说呈现了一种非常成熟的艺术观念，

徐熙（传）　《雪竹图》

而任何一种艺术观念都有一个逐渐形成的过程。比如竹子，在唐朝还没有被人赋予后来典型的文化概念，作为歌颂或者赞美的对象，所以杜甫会说"新松恨不高千尺，恶竹应须斩万竿"，司空曙说"孤灯寒照雨，湿竹暗浮烟"，李商隐说"万古湘江竹，无穷奈怨何？年年长春笋，只是泪痕多。"把《雪竹图》中这些物象赋予相应的文化信息是需要一个过程的，五代十国正处于这样的一个成熟的过程中。

徐熙虽然没有身居画院，也没有做官，但是作为一个世家大族的成员，又是江南名士，他在李璟、李煜两朝享有盛名。尤其是李煜对他的作品十分看重，收藏了很多他的作品，并将他的画挂于宫中。

有一些资料把徐熙描述得像是个农民，甚至有人杜撰了一场黄筌与徐熙正面对决的戏，并最终让徐熙败下阵来。北宋学者沈括在《梦溪笔谈》就记录说："蜀平，黄筌并子居宝、居寀、居实，弟惟亮，皆隶翰林图画院，擅名一时。其后江南平，徐熙至京师，送图画院品其画格……筌恶其轧己，言其粗恶不入格，罢之。"说黄筌因为担心徐熙的地位超过自己，故意贬损他的画不入格，把他赶走。

这怕是一种误解。首先，黄筌去世在965年，是孟昶带领后蜀投降的同一年，也就是刚刚到达宋朝首都，黄筌就已经大限将至，怕是没精力再去管理他本不熟悉的北宋画院。

再看徐熙，根据北宋刘道醇的《圣朝名画评》记载，"李煜集英殿有熙画，后卒于家，及煜归命，画入内府"，大概可以推断徐熙早已经在南唐亡国前就去世了。另外，据说徐熙的孙子徐崇嗣曾参加南唐中主李璟《元旦赏雪图》的集体创作，负责图写池沿禽鱼。也就是说徐熙的孙子为李煜的爹画画，大概推测徐熙在南唐灭亡之前过世是可信的。因此，他与黄筌一个在江南，一个在巴蜀，不论是时间还是空间上都无交集的可能。

黄筌和徐熙的较量曾发生过，但是是他们各自代言人之间的较量，确切地说是"黄家富贵"和"徐熙野逸"这两种画风的较量，而不是他们本人之间的较量。黄筌死后，他的儿子黄居寀成为画院的负责人，管理宫廷绘画。徐熙死后，徐熙的孙子徐崇嗣也随投降的南唐李煜来到北宋画院。徐崇嗣呈上了自己和祖

父的作品，以为凭借祖父和自己在江南的声望，会获得众人钦佩的目光和由衷的表扬，结果他错了。因为事情总有先来后到，当徐熙进入北宋画院时，"黄家富贵"风已经成为北宋宫廷画的标准。以黄居寀为代表的宫廷画师认为徐家的作品"粗恶不入格"，所以引来众人排山倒海般的奚落和批评。

徐崇嗣没有争辩，更没有回击。在黄居寀轻蔑和嘲笑的眼神中，他把所有要脱口而出的话语都咽回去，并且深深埋在心中，化成一种力量。迈出画院的大门，他也没有任何抱怨和宣泄，他知道那样做没有用。黄居寀对他的排斥一方面是艺术派系之争，更主要的是审美功能之争。他家传的"徐熙野逸"在艺术上并不输"黄家富贵"，这一点他有信心。但是放在宫廷画院，黄家的富贵风明显是生于斯、长于斯的原生物种，而他祖父创建的野逸风明显就是外来物种，如果想要适应这块土地，就要进行大刀阔斧的改造。

徐崇嗣是顶级聪明的人，因为只有顶级聪明的人才能既发现病根，又找对药方。在一番苦心研究之后，徐崇嗣为自己能够在北宋的画院生存开出了药方——没骨花。在此之前，艺术家画花鸟最多用的方法是先用墨线勾勒轮廓，然后在中间添彩，反复晕染。其勾勒的线就称为"骨"，我们从黄筌的《写生珍禽图》中可以看到这种画法的精髓。

而所谓的"没骨"画法就是不用墨线勾勒边缘线，简单说就是徐崇嗣改变祖父徐熙的落墨法，而直接以彩色代墨色描绘物象，作画时常常不勾轮廓，不打底稿，一气呵成。没骨画法介乎工笔及写意中间，它不像勾勒填彩的严谨细致，容易走向刻板、木讷；又不同于写意的一挥而就，容易过于狂放、不收敛。它在这两者之间，相对自由但又可控。

除此之外，没骨画法在绘制花鸟的时候还有一个明显的优势。因为没有边缘线，这种技法更容易表现花鸟的清新艳丽，从写实的层面上看，边缘那条明显的墨线在现实中是不存在的，这是没骨花鸟的最重要的存在意义，能营造出一种特殊的写实感，甚至带来超现实的视觉体验。我们看清代没骨花鸟大师恽寿平的作品，就经常有这种体会，比如《没骨秋海棠图》。

当然，我们通常说这种没骨花鸟技法出自徐崇嗣，但是相传南朝张僧繇和唐朝杨升都擅长这种画法。翻《宣和画谱》更是吃惊地看到，在黄筌的名下竟

徐崇嗣　《琵琶绶带图》

然也有一幅《没骨花枝图》。证明没骨技法实际上也经历了几代艺术家长期摸索的过程，但毫无疑问的是，徐崇嗣是第一位将这种技法集大成的艺术家。我们通过目前传世的可能是徐崇嗣的作品可看到，在他的笔下，这种没骨花鸟画面色彩匀净、明丽、典雅，既能做到生动逼真，又不容易僵化呆板。所以，徐崇嗣也跟他祖父徐熙一样获得了中国艺术史上的一把前排座椅。

没骨法是花鸟画在技法形式上的一大变革，徐崇嗣对后人影响很大。比如宋代梁楷受到他的启发，首创用没骨技法创作人物画，如《泼墨仙人图》。后世的写意绘画追根溯源，多少都受到过徐崇嗣的影响。清代张庚在《国朝画征录》里面评价徐崇嗣说："斟酌古今，以北宋徐崇嗣为归。一洗时习，独开生面。"肯定了徐崇嗣创造出的一个极为重要的局面。

当然，除了没骨花，徐崇嗣在绘画题材上也努力向宫廷靠近。导致北宋的《宣和画谱》中略带遗憾地说："然考诸谱，前后所画，率皆富贵图绘，谓如牡丹、海棠、桃竹、蝉蝶、繁杏、芍药之类为多，所乏者丘壑也。"

不论怎样，在徐崇嗣的努力下，徐家的画风也逐渐被更多人了解和认可。后来，宋太宗赵光义就非常喜欢徐熙的画，他曾经说："花果之妙，吾独知有熙矣，其余不足观也。"要说花果的题材，我就知道有个徐熙，其他人都不足观。

关于黄家和徐家这五代时期花鸟画的两大派系我们就介绍完了。黄家勾勒晕染富丽精巧，徐家没骨花鸟简练传神，他们分别开创了画史上被称为"黄家富贵"和"徐熙野逸"的两大花鸟画体系，直接奠定了两宋时期的绘画基调，为迎接古典主义绘画全盛时期的到来做了重要准备。

第十九章

李煜（上）

南唐君主爱文艺

李煜是个快乐的青年，25 岁之前，快乐是他生活的全部。

史书中对很多帝王的出生都有很夸张的描述，比如刘邦、李渊、李世民、朱元璋，甚至朱温，出生的时候都是电闪雷鸣的。但是关于李煜的出生，却没有任何艺术加工。

937 年，农历七月初七的夜里，在五代十国之一的南吴首都金陵城一座高墙深院、富丽堂皇的王府中，李煜就这么平静地出生了。一个生死都在七夕的人，也许注定了他会与众不同。

他从一出生就惊呆了所有的人，因为这个新生的男孩"一目重瞳"，一

只眼睛里有两个瞳孔，这是大富大贵之相。据史书记载，在此之前，这种现象在中国历史上仅出现过三次：第一个是黄帝的史官、创造文字的圣人仓颉，第二个是上古圣君舜帝，第三个是西楚霸王项羽。后来发现这个男孩竟然还是天生骈齿（龅牙），这样就更坐实了他的与众不同。

见到李煜这般相貌，最高兴的还是他的那个英明神武、温厚有谋的爷爷徐知诰，据说徐知诰因此下定决心称帝。李煜出生3个月后，他受禅代吴，称帝建立齐国。2年后，徐知诰去掉养父的姓氏，用回自己的李姓，改名李昪，改国号为唐，史称南唐。

这就是李煜的出生。因为"一目重瞳"，所以字重光。李煜作为皇室子孙，无忧无虑地成长着。6年之后，943年，李煜的爷爷李昪驾崩，皇位落到了他父亲李璟的头上，7岁的李煜由皇孙变成了皇子。但是此时，即使最疯狂的赌徒也不敢押宝说这个长相清奇的孩子将来会成为南唐的皇帝，因为李煜还有5个哥哥。

南唐来到了李璟的时代。李璟是个十足的文艺青年，当李昪要把皇位传给他的时候，他说什么都要把皇位让给弟弟，然而终究还是拗不过老爹，勉强坐上皇位。

"知子莫若父"，李昪何尝不知道包括李景遂和李景达在内的几个儿子中谁更能干。但此时他选择让李璟即位，就是看中李璟的文艺气质，让他保持现状，采取韬光养晦的治国理念，这样国家就可以得到休养生息，慢慢等待北方有变。

李璟上任后马上对5个小人委以重任，他们是冯延巳、冯延鲁、陈觉、魏岑和查文徽。李璟让他们掌管南唐军政财权，南唐的百姓称他们为"五鬼"。这些人早就是李璟的"狐朋狗友"，每天都跟他混在一起。

这五人每天陪着李璟吃喝玩耍倒也罢了，还天天撺掇李璟用兵，目标就是周边这些小国。李璟开始头脑发热，狂热的战争情绪就这样被煽动起来了。可惜好景不长，在治国治军方面，李璟并没有才能，再加上用人不当，很快又失去了对闽、楚的控制，国力也大为削弱。

于是，李璟开始关起门来过自己的幸福生活。南唐何时正式设立画院机

构没有明确记载，但是《宣和画谱》和一些文字都有暗示南唐存在画院机构，比如说赵干"李煜时为画院学士"，董源"南唐画院称圣工"。不论机构名目何时确立，画院的形式和最初的画家班底肯定是李璟搭建的。琴棋书画、看图赏雪成了李璟生活的重要组成部分。

良辰美景，酣歌宴乐，光有这些还不能让李璟满足。纵情声色之余，李璟每次都要让南唐顶级的画家记录下自己的美好生活。北宋郭若虚在《图画见闻志》就记载了这样一次活动："李中主保大五年（947）元日，大雪，命太弟已下登楼展宴，咸命赋诗……夜艾方散。侍臣皆有兴咏，徐铉为前后序。仍集名手图画，曲尽一时之妙。真容，高冲古主之；侍臣、法部、丝竹，周文矩主之；楼阁宫殿，朱澄主之；雪竹寒林，董源主之；池沼禽鱼，徐崇嗣主之。图成，无非绝笔。"

在这次大型的宫廷赏雪活动中，有徐铉这样的顶级文人。徐铉的词写得非常好，一首《抛球乐》有云："歌舞送飞球，金觥碧玉筹。管弦桃李月，帘幕凤凰楼。一笑千场醉，浮生任白头……"也有周文矩、董源、徐崇嗣这样的顶级画家参与，李璟的日子真是好不欢畅。伴随这样的活动，周文矩等人也就此登上了中国艺术史的舞台。

周文矩是今江苏句容人，生卒年月不详，在南唐李璟和李煜两朝都担任宫廷画师，擅长画人物，多以宫廷贵族或文士生活为题材。他画画描法比较特殊，不像顾恺之、吴道子那样挺拔流畅，而是线条挺健又略带抖动和顿挫。人们说他行笔曲折战掣，所以称之为"战笔描"。存世作品有《琉璃堂人物》《重屏会棋图》《文苑图》等，多数都是宋人临摹作品。

《重屏会棋图》记录的就是李璟的幸福日常，现收藏在北京故宫博物院。之所以叫《重屏会棋图》，就是由于画中背景的屏风中还画有屏风，画中有画。画中三扇屏风上都是大幅的山水，这是当时山水画的最主要应用场景。我们看到的荆、关、董、巨的山水画今天都被裱成卷轴，但是历史上，它们最初可能都是截取自这种屏风上。屏风画中，一个主人模样的人倚靠在榻上，几个女仆正在铺床伺候，精致的家具器物都尽显富贵奢华。相比之下，画中实际的生活场景反而显得简单，家具、投壶、棋盘、食盒都很清雅，没有贴金带银像个暴

周文矩 《琉璃堂人物图》

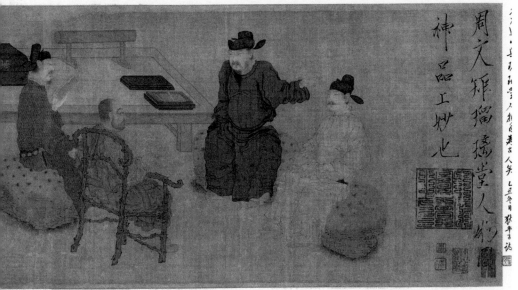

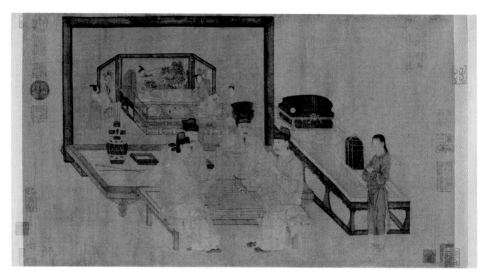

周文矩（传） 《重屏会棋图》

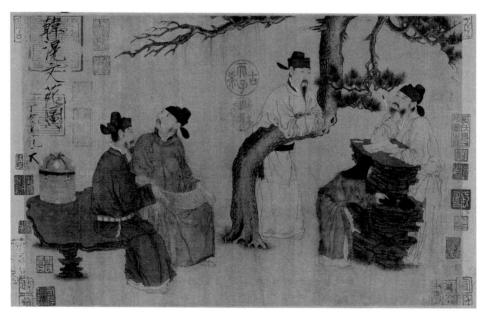

周文矩 《文苑图》

发户一样，这就是李璟的品位。

这幅画中出现了 10 个人，屏风画中一主四仆，现实画中四主一仆。画面中心位置画的是四位男子下棋观棋的情景，他们神态各异，举止不同。画中没有标注这些人物的姓名，但是经过几代学者的努力，确认正是李璟跟他的三个兄弟。其中身材肥硕、头戴高帽、坐在中间、正在玩盘合的就是李璟，其余三人分别是晋王李景遂、齐王李景达、江王李景逿（tì）。画中四兄弟一团和气，李璟爱护自己的弟弟甚至超过疼爱自己的儿子，这幅画算是一个极好的体现。

周文矩用"战笔描"绘制人物的衣纹，表现出布纹的质感，展示了他的深厚功底。四个人物衣纹和用色都非常简淡清雅，室内生活用具也都刻画得逼真自然，投壶、屏风、围棋、箱子、床榻、茶具等，为后人研究五代时期各种生活器用的形制提供了重要的图像资料。比如投壶上绘制的应该是十二生肖图案，每一幅都惟妙惟肖。尤其值得注意的是，这么精致细腻的描绘竟然是在 40.3 厘米 ×70.5 厘米的尺幅之内描绘的，绝对是这类作品中的精品。

周文矩能熟练驾驭高端贵族气，而深沉文艺范儿自然也不在话下，《琉璃堂人物图》就是这类题材的作品。

北京故宫博物院有一幅《文苑图》，上面有瘦金体题字："韩滉文苑图，丁亥御札"，并且有宋徽宗"天下一人"画押，过去被认为是唐代韩滉的作品。但是也有人觉得此图缺少唐画气息，衣纹线条颤动曲折，很像五代周文矩的"战笔描"。另外，人物头戴的"工脚上翘"的幞头形式，也是到五代才出现的。从《重屏会棋图》中托盘、箱子、床榻的描绘上也能看出这两幅图风格一致，它们应该大体处在同一时期。

后来，美国纽约大都会艺术博物馆有一幅周文矩的《琉璃堂人物图》卷，其中后半段画面与《文苑图》完全一样，并且开头题写为"周文矩琉璃堂人物图"。《琉璃堂人物图》虽然长，但是其人物的表情神采差一些，衣纹笔力也稍弱。根据画面的题跋等信息，基本可以断定《文苑图》和《琉璃堂人物图》都临摹自同一件原作，而原作应该是周文矩的作品。

据考证，《琉璃堂人物图》描绘的是唐朝诗人王昌龄任江宁县丞期间，在县衙旁的琉璃堂与一群文人朋友聚会的故事。他们有的坐在石桌上研读书卷，

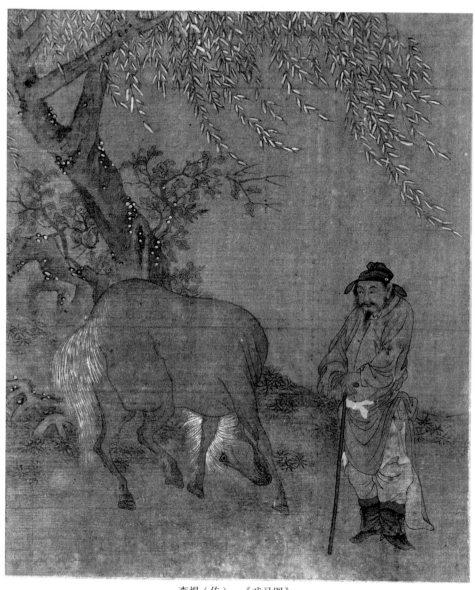

李煜（传）　《戏马图》

有的趴在松树上静心沉思，有的手持纸笔寻词觅句，还有四人围坐议论，其中有一位僧人及侍奉的童仆。画中人物情态各异，形神俱备。可以看出，聚会中每个人都全神贯注，极有兴致。

在技法上，我们从这里更能发现周文矩的人物形象描绘得很逼真，"战笔描"运用得娴熟自如。"战笔描"的精妙之处在于虽然其线条是抖动和顿挫的，但是整个人物造型比较流畅自然，没有尉迟乙僧他们当初"屈铁盘丝"那样强烈的形式感。周文矩塑造的人物形象更为细腻传神，刻画出了他们复杂的内心世界，人物娴静、沉思、聚精会神的表情跃然绢素之上。

李璟每天过着自己想要的生活，并且授意周文矩等一众画家随时记录下这生活中的全部美好。他几乎忘记了自己的本职工作还是个皇帝。

到了955年，后周皇帝柴荣打服了北汉之后挥师南下，之后接连三次亲征，几场战役下来，南唐精锐损失殆尽。958年，柴荣最后一次南征，率兵攻打楚州，李璟彻底吓坏了，他同意把长江以北的土地全部割让给后周，自动削去皇帝称号，自称为国主，采用后周年号，向后周称臣纳贡，以换取暂时偏安的局面。这一年，李煜22岁，他由南唐皇子，变成了南唐国主之子。

之后的李璟对后周彻底臣服，不断送礼表忠心。李璟跟柴荣之间建立起了一种微妙的"友谊"，史书上记录了两件事情，能说明这段时间后周和南唐之间的关系。

第一件事情是，南唐下属的泉州，名为南唐的属地，但是一直若即若离，看后周强大，泉州的留从效就给柴荣写信，"奉表贡献于京师，世宗以景故，不纳"。柴荣说我跟李璟关系不错，你少来跟我套近乎。第二件事是，柴荣曾专门派人告诉李璟说："吾与江南，大义已定，然虑后世不能容汝，可及吾世修城隍、治要害为子孙计。"意思是我跟你江南大义已定，我不会收拾你，但是担心我的子孙不能容你，所以你趁我在世时，要加固城池，把重要的事情都做了，给子孙一个好的安排。

960年李璟病逝。961年夏天，25岁的李煜在炎热的金陵继位，他无尽的烦恼也开始了。也许他午夜梦回，也曾想过发愤图强，重振大唐的基业，但是东方发白的时候，他又回到了现实。就像你无法告诉天性懦弱的人勇敢，也无

法让李煜变成李世民或者李昇。

人都是要依靠自己的经验生活，为了能偏安江南，李煜决定和父亲一样破财免灾。即位当日，李煜送给赵匡胤的金银绸缎比李璟当年送的 3 倍还多。对于接下来的安定生活，李煜似乎已经有了信心。他终于可以安心做自己的事情了。据说李煜用嵌有金线的红丝罗帐装饰墙壁，以玳瑁为钉，又用绿宝石镶嵌窗格，以红罗朱纱糊在窗上。

他与心爱的大周后娥皇每日填词赏月，排练歌舞，甚至非常意外地找到了散失多年的《霓裳羽衣曲》，那可是当年李隆基和杨玉环一起编排的歌舞。于是，李煜和大周后二人更正所获谱曲的错误，重订谱曲，使其清悦可听。在金陵的宫殿中，盛唐的音乐再次回荡。

书画当然也不能缺。李煜本人就擅长书法，北宋《宣和书谱》说："其作大字，不事笔，卷帛而书之，皆能如意，世谓撮襟书。复喜作颤掣势，人又目其状为金错刀。尤喜作行书，落笔瘦硬而风神溢出。"至于这种金错刀的书体具体如何，如今难找到可靠的资料证实，不过从最后一句"落笔瘦硬而风神溢出"推测，大概接近赵佶的瘦金体。

李煜还撰有《书评》评价各家书法，其中有我们前文提到过的"善法书者，各得右军之一体……"为了写字，李煜不断改造一种"澄心堂纸"，是中国古代的名纸之一。因为澄心堂纸的质量非常好，以至一纸值百金。此后宋朝、清朝也都学习南唐的技术，生产并使用了这种纸。

李煜手下更是不缺画家。李璟留下的原班人马周文矩、董源、徐崇嗣等都还在，还扩充了画院名额。在补充进来的年轻画家中，有两个人非常值得注意，一个是赵干，还有一个是顾闳中。

第二十章

李煜（下）
问君能有几多愁

李煜继位之后，南唐画院在李璟的基础上不断扩编。在补充进来的年轻画家中，有一个人叫赵干。

北宋《宣和画谱》里面说赵干在李煜朝时为画院学生。善画山水林木，长于布景，"所画皆江南风景，多作楼观、舟船、水村、渔市、花竹，散为景趣，虽在朝市风埃间，一见便如江上，令人褰裳欲涉，而问舟浦溆间也"。

从这段介绍我们能看出赵干是一位画江南山水的大师，能让观者虽然身处闹市，但一见到他画的山水，就有撩起裤子涉水或者叫来舟船过河的想法。传世作品有一幅《江行初雪图》，现藏在台北故宫博物院，为绢本设色，纵

25.9 厘米、横 376.5 厘米。这幅画流传有序，是少数几乎没有争议的五代十国的作品。

这幅画绘制的是江南初冬季节的江河之上，芦苇在风中摇曳，雪花在天空飞舞，江上的渔民在辛勤劳作，岸上的旅行者在瑟缩前行。画面开头就题有"江行初雪画院学生赵干状"，这一行字写得随意质朴，据启功先生考证，这一行字可能就是李煜亲笔题写的。在其中一些字中，比如"画"字的笔画，确实有一些"金错刀"的意蕴；另外，跟韩干《照夜白图》上面李煜的题字"韩干画照夜白"有些相像，所以有很大的可能也是李煜亲笔书写的。"学生"并不是说赵干是学徒，就像"博士"在当时不是学位一样，"学生"也是一个官职等级，这个等级称谓到了北宋画院仍然沿用。

画中的水面被坡岸、芦苇分割得非常曲折，画幅不长，但是百转千折，气韵极好。画面一开始就是两个纤夫拉着小船向右走，似乎要走出画面，这个开头跟张择端的《清明上河图》开头有异曲同工之妙，只是沙洲小路的气韵差一些。接着在画面近处就出现了两个行人，是一对主仆，主人骑驴，仆人步行。画中虽然出现了很多渔民，但是几个赶路的行人才是这幅画中的重点，所以才叫《江行初雪图》。

虽然天空中零星飘着雪花，但是整个画面看起来是暖色的，没有给人寒冷的感受。而这几位行人，尤其是主人的穿着都很厚实，头上虽然有帽子和围巾，看起来仍然被冻得瑟瑟发抖，围巾被吹得随风飘扬。赵干用这样含蓄的信息展示了画中的天气和温度。再看那些渔民，不论多大年纪都衣着单薄，而且都是赤脚，认真地在江水中劳作，他们倒是都能比较坦然地面对严寒。这应该就是画家要隐晦传达的一种悲悯的情怀。

画中用了大量的篇幅展示各种捕鱼的场面，最主要的就是中国古画中非常常见的一种捕鱼形式——搬罾（也作扳罾）。它的结构就是用两个十字交叉的软竹竿撑起一张网放在水中，两个竹竿的交叉点连着一个架子，架子的尾端固定在岸上或者船上，可以转动，等鱼进入网中就把架子搬起来，渔网的四角吊起来后，鱼就进到网里面了。也许因为有一个搬动架子的动作，所以叫"搬罾"。

搬罾可以固定在岸上，也可以固定在船上，或者在水中用桩搭起一个小

李煜　《江行初雪图》局部（1）

李煜　《江行初雪图》局部（2）

李煜 《江行初雪图》局部（3）

李煜 《江行初雪图》局部（4）

李煜 《江行初雪图》局部（5）

李煜 《江行初雪图》局部（6）

李煜　《江行初雪图》局部（7）

平台，把搬罾固定在上面，在《江行初雪图》中这三种形式都有。仔细地数，能看到画面中有 7 组搬罾捕鱼场面，有的在等待，有的在起网。只有两个人抬着一张网正在涉水捕鱼，他们正对着不远处一个等待搬罾的老者讲话，老者双手摊开，好像正在说："你们两个别过来把我的鱼吓跑。"老者的脚下还有一把酒壶和一只酒杯。

画面后半部有两个年轻人在水中架子上等待搬罾，他们躲在草屋里面聊天，两个人都非常认真，不但用木桩在水中搭建起稳固的架子和草屋，还在前面用树枝在水中扎了一个半圆形的篱笆，只在搬罾处留下一个像城门的缺口，只等着鱼自己上门。

画面末尾处有两艘渔船停在江边的水湾，一艘船上的大汉正在煮着一锅饭，升腾的热气吸引了另外四个人的全部注意力，不知道是午饭还是晚饭。他们在冰冷的江水中辛勤劳作，也许全部的努力只为等待这一刻的来临，空气中弥漫着混着鱼汤的幸福的味道。

从技法上看，到了《江行初雪图》这里，从景深的处理，到晕染的方法，再到用笔的技巧，中国山水画的技法已经完全成熟，中国绘画的五大技法"勾皴擦染点"已经全部出现，技法再也不是限制艺术家表达的因素。

这幅画中的笔法流利传神，皴法已经初显，坡岸的草木处理采用类似披麻皴的笔法，这点应该是受到他的同事董源的影响。但是，树木画得非常苍劲古朴，有北方画风的力量感。水纹也是值得关注的地方，隋朝展子虔的《游春图》和唐朝李思训的《江帆楼阁图》的水纹都绵软平滑，而《江行初雪图》的水纹就比较尖劲流畅，到北宋晚期的《千里江山图》，里面的水纹就更加尖劲。当然，真正把水纹画得出神入化的，还是南宋的马远。

《江行初雪图》还有一个开时代风气的做法，就是对雪花的描绘。这幅画中只在草木上象征性地画了少量白粉作雪，更多的雪是在空中正在飘落的，是用"洒粉"的技法，把一支蘸满白颜料的笔放在画上，再去敲打它，这样颜料就会洒落到画面上，形成大小自然的雪花状。这种技法在之前的作品中是没有见到过的。

历史上有很多被低估的艺术品，因为很少有人介绍所以没有引起人们足够的重视，比如这幅《江行初雪图》。看到这幅画就会明白，后面北宋的《千里江山图》和《清明上河图》不是突然出现的，它们都是一脉相承的，是一代又一代的艺术家不断探索、一步一步开拓创新的结果。但是，一些作品因为没有光辉闪亮的主题或者浓墨重彩的装饰而得不到人们足够的重视，就像赵干的《江行初雪图》，或者王诜的《渔村小雪图》等，它们都只是反映艺术家非常

细碎的生活观察和艺术感悟，略带自怜自爱，甚至自怨自艾，但是这些确实体现了中国艺术的真正底蕴，那些更加著名的艺术家也都是从这些作品中获得了营养和力量。

在台北故宫博物院另藏有一幅《烟霭秋涉图》，也记在赵干的名下。但是，这幅画整体更加接近北方山水的特色，山石树木的用笔也跟《江行初雪图》有较大的差异。

也许在 1000 年前，李煜拿到赵干递过来的这幅作品后展卷观摩，看到江上寒风萧瑟，空中白雪纷纷，枯木遒劲如铁，芦苇霜叶如刀，一时兴起就亲自题下一行字"江行初雪画院学生赵干状"。当他转身出门而去的时候，满意的笑容依然挂在他的脸上。但是当他一脚迈进朝堂，喜悦的心情顿时降到冰点，他看见大臣们的目光是那么焦灼而迷惘，神情是那么绝望而感伤。因为没人知道该怎么办，南唐这盘颓势尽显的棋局该怎么走下去？

971 年十月，北宋大将潘美率军灭掉了南汉。李煜变得更加恐惧，派弟弟李从善去朝贡，表示愿意去国号，以后诏书中可以直呼其名。这在古代是相当卑微的一个姿态，相当于在形式上承认自己就是北宋的臣子。

974 年，李煜的弟弟李从善因为朝贡被扣留在开封城已经 3 年了。李煜非常担心李从善，想到弟弟是因为国家的事情才落入北宋的虎口，心中更多了几分歉意，于是提笔写下一首《清平乐》：

别来春半，触目柔肠断。砌下落梅如雪乱，拂了一身还满。

雁来音信无凭，路遥归梦难成。离恨恰如春草，更行更远还生。

李煜非常诚恳地上表求赵匡胤放李从善归国，结果后者非但不允，还以祭天为由，诏李煜入京。李煜知道这定是有去无回，只能托病不从。结果，赵匡胤等的就是这个借口，马上派宣徽南院使、大将曹彬，率军水陆并进，攻打南唐。

开宝八年（975）十二月，已经被围困大半年的金陵城变得了无生色，凄冷的寒风裹挟着乌云盖过天空，躺倒的军旗上面布满了泥水和血污，一只孤雁

飞过尸横遍野的战场，留下一声凄惨的悲鸣后向远处遁逃。李煜终于打开城门投降。这一年，他39岁，做皇帝14年。

破阵子

四十年来家国，三千里地山河。凤阁龙楼连霄汉，玉树琼枝作烟萝，几曾识干戈？
一旦归为臣虏，沈腰潘鬓消磨。最是仓皇辞庙日，教坊犹奏别离歌，垂泪对宫娥。

　　一个月后，开宝九年（976）正月，李煜被俘送到开封城，赵匡胤封他为"违命侯"，拜左千牛卫将军。用一个充满羞辱的称号称呼曾经的对手，赵匡胤此时是最大的胜利者。10个月后，就在赵匡胤接见李煜的当年年底，976年的十一月，年仅50岁、身强力壮的赵匡胤突然死了，他的弟弟赵光义取代了他的位子。开始的时候，李煜还误以为这对他是件好事，因为赵光义刚刚上位，就开始大肆封官许愿，也把他的封号由"违命侯"改为"陇西公"。然而李煜不会想到，这是他真正噩梦的开始。

　　此时陪在李煜身边的是小周后，因为大周后娥皇早就过世了。在娥皇去世4年后，她的妹妹被李煜封为皇后，世称小周后。小周后比李煜小13岁，是闻名天下的绝色美人，她跟李煜情投意合，也是此时李煜全部的精神慰藉。

　　但是赵光义很快就定下一个规矩，凡是有诰命的降臣妇人都要定期进宫向太后请安，只是每次小周后都会被单独留下，许多天后才被放回来。

　　李煜不幸，他遇上了赵光义，换成柴荣或者赵匡胤，他们虽然会在战场上冷血杀伐，他们的强硬会令所有的对手胆寒，但是他们不会做这种事，因为不屑。

　　先入绝境，后出绝唱。那个历史上最负盛名的亡国之君，也是最悲凉的词人李煜，终于出现在我们的面前。李煜从来都不敢想象，这个世界还能如此的残酷。如果他是一个精于世故、油滑老成的人，也许感受能稍微好一些，可是他偏偏是一个涉世不深的、天真无知的人。王国维在《人间词话》里面评价说"词人者，不失其赤子之心者也。故生于深宫之中，长于妇人之手，是后主为人君所短处，亦即为词人所长处""阅世愈浅，则性情愈真，李后主是也"。

他痛苦煎熬的内心情感终于喷薄而出。

相见欢

无言独上西楼，月如钩。寂寞梧桐深院锁清秋。

剪不断，理还乱，是离愁。别是一般滋味在心头。

虞美人

春花秋月何时了，往事知多少？小楼昨夜又东风，故国不堪回首月明中！

雕栏玉砌应犹在，只是朱颜改。问君能有几多愁？恰似一江春水向东流。

悔恨、懊恼、绝望、痛苦，李煜后期的传世作品，无一不是字字啼血。

时间到了 978 年的七夕节。这天晚上，开封城里的一些人不约而同地朝着一个平时很冷落的小院子走去，他们要去给一个人过生日。他们原本散落在汴梁的各个角落，职业也是五行八作，有的是洗衣工，有的是泥水匠，有的是奶妈。他们关上大门，似乎只在这片刻的时间，一门之隔下他们又重新成了南唐的子民。红烛照耀，人们又跳起曾经的舞蹈，还有那熟悉的音乐，他们似乎连同音乐一起穿过千山万水，又飘回到了金陵城。

随着一阵急促的敲门声，所有人的思绪又立即回到现实中。齐王赵廷美来了，而且带了一杯酒，是赵光义御赐的酒。该来的还是来了。

又过了 100 多年，北宋的汴梁城内，一个男孩呱呱坠地，他的名字叫赵佶。据说在他降生之前，他的父亲宋神宗赵顼曾到秘书省看到了南唐后主李煜的画像，"见其人物俨雅，再三叹讶"。徽宗随后出生，"生时梦李主来谒，所以文采风流，过李主百倍"，不过那都是后话了。

李煜死后，北宋追赠其为太师，追封吴王，葬于洛阳北邙山。徐铉在《吴王陇西公墓志铭》中写道："草木不杀，禽鱼咸遂。赏人之善，常若不及；掩人之过，惟恐其闻。以至法不胜奸，威不克爱。以厌兵之俗，当用武之世。"

一个连草木禽鱼都不舍得伤害的人，一个常常过分奖赏他人善举的人，一个不忍心听到他人过错的人，一个不能用法规压制奸邪的人，一个不愿意

把威严施于亲人的人，一个厌恶用兵，却偏偏生在兵连祸结的时代的人，就这么死了。

又过了很多年，原南唐地区的百姓还在说，李煜他真是可怜呀，如果勇敢果决的弘冀太子没有毒杀做皇太弟的叔叔李景达，如果那之后弘冀太子没有暴死，那样李煜就不用做皇帝，南唐也许就不会亡了，李煜也可以一直过他的快乐日子。

临江仙

樱桃落尽春归去，蝶翻金粉双飞。子规啼月小楼西，玉钩罗幕，惆怅暮烟垂。别巷寂寥人散后，望残烟草低迷。炉香闲袅凤凰儿，空持罗带，回首恨依依。

第二十一章

韩熙载

永不落幕的夜宴

作为历史的观察者，回看五代十国的后期，南唐跟中原王朝对峙的初期，南唐是占尽了天时地利人和的。天时：当时的中原几十年间经无数次战火洗劫，早已经千疮百孔，但是南方基本都在休养生息，比如李昪得到政权就是和平演变的结果，所以南唐的综合国力是非常强的。地利：南唐的面积是十国中最大的，仅比中原地区的五代稍稍逊色，且南唐拥有无可比拟的水军，北方人就像当年曹操打东吴，各种不适应。人和：南唐全国的军队、百姓多年受到李家的恩惠，忠诚度是很高的，在后周和北宋进攻南唐的过程中，很少有成建制的部队投降，绝大多数人都是死战到底，刘仁瞻的寿州城在柴荣的强力攻击下，

竟然能死守孤城一年多就是证明。

南唐原本坐拥稳定富庶的江南土地、人心凝聚的千万百姓、尽忠职守的勇将能臣，但是它最终还是输了。拨开历史波谲云诡的迷雾，南唐最终是怎么输得倾家荡产呢？

首先，南唐的创立者李昪非常清醒，南唐跟中原政权相比，虽然有上述很多优势，但是缺少足够的战争资源。比如，公元10世纪什么最珍贵？——人才。一个不能不正视的现实是：不论中原地区如何遭受战火的蹂躏，天下顶级的人才仍然集中在这里，这里有最多的读书人、最多的政治精英、最老谋深算的文臣和最勇敢的武将，这些条件是所有外围政权不具备的。你无法将两个二流人才放在一起替代一个一流人才，比如后周李重进在寿州城下横刀立马，就没有一个南唐援军能靠近半步，后周赵匡胤带领几千人马就可以横扫一大片南唐城池，足见人和人之间的差距有多大。

在其他战争资源方面，南唐也有明显的短板。比如《宋史》记载后来曹彬伐南唐，南唐只能派出几百个骑兵，而且在刮州都被曹彬之裨将所获，他们发现这些马匹都是北宋之前赠送给南唐的。连最重要的战略物资都靠敌人施舍，可见南唐是如此的虚弱。

李昪"看对了病"，却"下错了药"。他试图让南唐休养生息，等待北方有变，于是选择了李璟，想让这个文艺的儿子坚定地执行自己的策略。但是李昪似乎没有想过，他首先要选择的是一位合格的皇帝，显然李璟并不是。一顿胡乱操作之后，李璟把一切都白白浪费了，并且让后周柴荣一口气吃掉了南唐所有江北的土地。

当李煜上位的时候，南唐的内政外交已经急剧恶化，兵源枯竭，经济崩溃，内部党争愈演愈烈，周边的小国也对其虎视眈眈，这已经不是李煜能收拾的局面了。连食盐都要靠从北方贸易得到的南唐，已经没有一战之力。

这个情况李煜应该是早就了解的，但是这不代表南唐一定会亡国。李煜也要为南唐的灭亡负一部分责任，因为他在励精图治和不求进取之间，选择了后者。北宋人对李煜的评价是"煜性骄侈，好声色，又喜浮图，为高谈，不恤政事"。李煜以为只要他拿出足够多的供奉，只要态度表现得足够恭顺，这个现状就能

永远维持。

不得不说，李煜善良得近乎天真，纯朴得有些愚蠢。有商人告密，宋军于荆南建造战舰千艘，请求派人秘密焚烧北宋战船，李煜惧怕惹祸，没有批复。内史舍人潘佑上书请求主战的李平担任尚书令，李煜非但不听，还派人去抓捕潘佑、李平，结果二人双双自杀。南唐名将林仁肇向李煜献策："江北宋军，千里行军，十分疲惫，而且粮草不多，我愿带兵偷袭，一举扭转局面。"并且说明，李煜可以把他的全家老小都抓起来，对外宣称林仁肇叛乱，与南唐朝廷无关。这样的话，如果林仁肇偷袭成功了，那么国家得利；如果失败了，可以把罪责全部推到林仁肇个人身上，"事成，国家享其利；不成，族臣家，明陛下不预谋"。结果"后主惧不敢从"，李煜仍然没有同意。最终还因为一段极其滑稽的"蒋干盗书"的事件，怀疑并且杀害了林仁肇。而这发生的一切都被一个人看在眼里，他就是韩熙载。

韩熙载（902—970），字叔言，祖籍在北海（今山东潍坊）。926年，25岁的韩熙载在后唐中了进士，正当他觉得可以大展拳脚的时候，他的父亲韩光嗣因为牵涉一场叛乱被朝廷诛杀。作为谋反罪犯的家属，韩熙载在后唐再也不能容身。他选择了投奔南方的吴国，即使是事后看，这也是他能做出的最好的选择。韩熙载一生眼光独到，从未失误，这是他的幸运，也是他的悲剧。

在逃往南吴的路上，韩熙载见到了自己的好友李谷。李谷热情地招待了这位落难的故人，在正阳张罗了一桌上好的酒菜为韩熙载送行。酒正酣时，韩熙载意气风发，说了一句："江左用吾为相，当长驱以定中原。"这个时候李谷也不甘落下风，回了一句："中国用吾为相，取江南如探囊中物尔。"他们相视一笑，面对颍水滔滔，各自暗下决心后挥手告别。

后来，李谷虽然主持了第一次后周对南唐的用兵，但他本人因为战绩不理想而被迅速撤换；韩熙载更是从来没有机会封侯拜相，平定中原。他们都食言了。

到了吴国的都城广陵（今江苏扬州），韩熙载马上给吴睿帝杨溥投了一份"简历"——《行止状》。韩熙载的文采在这篇文章中展示得淋漓尽致。作为一个流亡的"待业青年"，他没有表现出半点乞求怜悯的意思，全篇文采斐然，

气势恢宏。

韩熙载先介绍自己小时候就是"三好学生"，长大了又是"好青年"。然后笔锋一转，他说您要是想干大事就得有顶尖的人才，"愚闻钓巨鳌者，不投取鱼之饵；断长鲸者，非用割鸡之刀"。那些可以经邦治乱的人才如果有机会被重用，他们可以救万民于水火；如果没有，他们就会躲进深山老林里面藏起来。"是故有经邦治乱之才，可以践股肱辅弼之位。得之，则佐时成绩，救万姓之焦熬；失之，则遁世藏名，卧一山之苍翠"。言下之意就是您如果不聘用我，我可就躲起来了，您后悔都来不及。

韩熙载还给出了自己的为政之道，他说："今则政举六条，地方千里。示之以宽猛，化之以温恭；缮甲兵而耀武威，绥户口而恤农事；漫洒随车之雨，洗活嘉田；轻摇逐扇之风，吹消沴气。可谓仁而有断，谦而愈光。贤豪向义以归心，奸宄望风而屏迹。"只要您聘用我，这些事情都可以搞定。

当时掌握吴国实权的是徐知诰，也就是后来南唐的开国皇帝李昇。他认为韩熙载只不过是个傲视天下、狂妄不羁，又缺少实干的热血青年，所以只任命韩熙载担任校书郎，后来又派他到地方任职，相当于下到地方挂职锻炼。

937年，李昇完成了禅代，正式建国称帝。这一年韩熙载36岁，他被派到太子东宫，做李璟的老师。可见李昇对韩熙载还是很看重的，太子的老师往往是国家未来的核心人物。

943年，李昇驾崩，李璟即位，韩熙载逐渐升迁，由员外郎到太常卿，再到知制诰，担任李璟的亲信官职。这个时候，以冯延巳为首的五人把国家折腾得乌烟瘴气，导致在南唐对闽作战中惨败。

到了947年，耶律德光占领汴梁，灭掉后晋，韩熙载意识到千载难逢的机会到了，一定要马上集中全部力量收复中原，于是上书李璟："陛下有经营天下之志，今其时矣，若戎主遁归，中原有主，则不可图矣。"可李璟不以为然，因为南唐军队正在对闽作战。于是韩熙载又请求诛杀对前线不利的陈觉、冯延鲁等人，以正国法。结果引起冯延巳为首五人的不满，韩熙载被贬为和州司士参军，不久又调任宣州节度推官。

后来郭威建立后周，南唐的那些大臣才想起来怂恿李璟北伐，已经被排挤

的韩熙载马上上书说：北伐原本是我的意见，但是现在已经错过时机，郭威是个厉害角色，我们不会有什么收获。结果他的意见还是没有得到采纳，这就为后周攻打南唐制造了借口。当南唐出兵抵挡后周军的时候，韩熙载主张撤掉监军使陈觉，让齐王李景达掌握实权，但是结果依然如故，建议得不到采纳。最终，南唐以惨败收场，失去了江北的国土。

韩熙载为南唐的每一步发展都做出了精准的预测，而他的意见从来没有得到过尊重，但他没有放弃，还在努力做好他该做的事情。《新五代史》中记载在李璟时代，南唐发生严重通货膨胀，韩熙载主持铸造铁钱，以一当二，控制住了经济的恶性发展，但是这根本无法改变南唐的颓势。

李煜即位后，韩熙载还因为改铸钱币的事跟宰相严续在朝堂上激烈争论，他辞色俱厉，声震殿廷。李煜纳小周后时，在宫中大宴群臣，韩熙载赋诗讽刺。当李煜要随意赦免囚犯时，韩熙载还会上书进谏，并且要求李煜自罚钱三百万以充军费。为了南唐的社稷，也为了实现自己曾经在好友面前说过的理想，韩熙载做了全部的努力。

但是最后，韩熙载终于心灰意冷。于是他变了，他开始广蓄歌妓，纵情声色，彻夜宴饮。

顾闳中　《韩熙载夜宴图》

于是，经常有人到李煜的面前打小报告，说韩熙载的私生活如何放浪形骸、不堪入目。李煜也觉得太不像话了，国有国法，想找到证据告诫一下韩熙载。于是，他想让人画下韩熙载的香艳生活。当时南唐人物画家很多，顾闳中、周文矩、曹仲玄、卫贤、陆晃等人都是顶尖高手。比如卫贤画过《闸口盘车图》，他的市井画风直接启发了张择端的《清明上河图》。

这一次，李煜决定派出顾闳中和周文矩。当两位待诏把作品呈现给李煜的时候，估计李煜是很满意的，因为他马上把他们的作品转给韩熙载本人看，希望对方因为惭愧而有所收敛。但是李煜失望了，《旧五代史·僭伪列传》里面说他"因命待诏画为图以赐之，使其自愧，而熙载视之安然"，结果韩熙载没当回事儿。

李煜的目的没有达到，并且招来了后世的嘲讽。比如北宋《宣和画谱》对这件事就是持批评态度的，认为皇帝偷窥臣下私生活，失了君臣体统，得到的画作看看扔掉即可，何必还让这幅画在世上流传呢？这是北宋人典型的得了便宜还卖乖的口气，幸亏这件事是发生在那些宋代道学先生还没有出生的五代，不然这幅传世名画可能早已灰飞烟灭了。

《韩熙载夜宴图》后世很多人临摹，今天存世的包括台北故宫本、唐寅本、

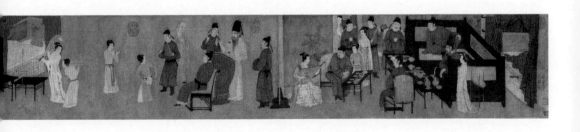

仇英本等，但是相比较北京故宫博物院收藏的顾闳中版本，其他的艺术水准都比较低。北京故宫博物院藏的《韩熙载夜宴图》为绢本设色，纵28.7厘米、横333.5厘米，是中国现存顶级的人物绘画作品之一。

《韩熙载夜宴图》的整体创作思路接近顾恺之的《洛神赋图》，是连环画的形式，主要人物反复出现，靠切换场景推动故事情节发展。全卷可以分为宴会聆音、击鼓伴舞、画屏小憩、笛箫合奏和曲终人散五个场景。五个场景中总共出现46人次，据前人考证，其中多数都是见于记载的真实人物，如太常博士陈雍、门生舒雅、中书省官员朱铣、状元郎粲、教坊副使李家明、李家明妹妹、女伎王屋山、和尚德明等。

第一个场景：宴会聆音。

根据《旧五代史》记载："韩熙载仕江南，官至诸行侍郎。晚年不羁，女仆百人，每延请宾客，而先令女仆与之相见，或调戏，或殴击，或加以争夺靴笏，无不曲尽，然后熙载始缓步而出，习以为常。"也就是说韩熙载举办夜宴时，客人通常一进门就跟韩熙载蓄养的歌妓们打成一片，打情骂俏，争抢笏板，鞋帽不整。就在这个时候，韩熙载才缓步而出，并且对眼前狼藉的场面习以为常，全不在意。经过这样一闹，每个到场的人都能马上放松了。也许因为这个场面过于不雅，所以顾闳中并没有如实画出，又或者被后世的所谓卫道君子们给裁掉了。

一些资料记载韩熙载不能饮酒，所以推杯换盏的场面可能不常发生，故第一个场景就进入果盘阶段。画面由一张精制的床为开端，床上的被子凌乱且高高隆起，顾闳中似乎故意用这样的方式为这场夜宴定下基调。床榻上露出了一把四弦四柱的曲项琵琶。

床前面的榻和屏风之间是第一个场景画面的中心，榻前的漆几上摆满了酒菜鲜果。出现的人物有五女七男，女性都是浅色长裙，男性多是深色正装。在榻的近处坐着的就是主人公韩熙载，坐在另一侧的红袍青年是新科状元郎粲，其他的宾客或坐或立，注意力集中在一位弹琵琶的女子身上。该女子是教坊副使李家明的妹妹，李家明应该是坐在妹妹对面，背对着打拍板的人，他负责管理在宫廷中演出的歌舞、散乐和戏剧，也经常到韩熙载的家中教授歌妓音乐，

画中他正在与其妹合奏。

弹琴女子正在抱着一把四弦琵琶弹奏。据传，公元4世纪中叶，这种四弦四柱的曲项琵琶由波斯传入我国。唐代的琵琶演奏，横抱琴身，琴头略微朝下，我们在《唐人宫乐图》中也能看到这种姿势。而从五代十国以后，演奏者在抱琴时，琴头较以前略微抬高，但还是用拨片弹奏，后来逐渐变成竖抱手弹。

长案的两端坐着韩熙载的朋友太常博士陈致雍和门生紫微郎朱铣，而笼着手站立的女子，正是当时有名的舞者王屋山，王屋山身后是舞妓弱兰。每个人都全神贯注，似乎都听见"大珠小珠落玉盘"，连扶着屏风的侍女似乎都听入了神。

第二个场景：击鼓伴舞。

第二场画面的中心是王屋山，身着窄袖长身的天蓝色舞服，身材短小轻盈，正在跳的舞蹈据考证就是当时有名的"六幺舞"。但也有学者提出反对意见，认为"六幺"为琵琶曲，舞蹈的伴奏乐器应该有琵琶，白居易在《琵琶行》中描述琵琶女："初为《霓裳》后《六幺》"。但是这一场景中没有琵琶，只有鼓和拍板，所以怀疑王屋山正在跳的是另一种舞蹈——感化舞。

此时，韩熙载也忍不住下场，换了居家的米色衣服，卷起袖子敲起鼓来，红衣状元郎粲坐到椅子上，表情也更加严肃。在这一场景里，还有一位新面孔，一个和尚也参加了夜宴，据说是韩熙载的好友德明和尚，他在做着叉手礼，好像有些不好意思。但是不要被他的表面欺骗，他是夜宴的常客。

德明和尚前面是一个男子在用拍板演奏，这个动作也叫击节，白居易在《琵琶行》中说："钿头银篦击节碎，血色罗裙翻酒污。"在《唐人宫乐图》中也有击节的人。击节是古代乐队中非常重要的组成部分，其作用相当于今天的乐队指挥。

第三个场景：画屏小憩。

描绘的是韩熙载跟一群女子围坐在床榻上休息，一名侍女端过来一个水盆让他洗手。这就是韩熙载生活的精致之处，个人卫生标准极其高，打鼓完毕也要洗手。旁边的几个侍女谈兴正浓，红烛已经点燃，隔壁的床帐也是拉开的。

迎面走过来两名侍女，都拿着东西，一个拿着琵琶和笛箫，在为下一场活

佚名　《唐人宫乐图》局部（1）

佚名　《唐人宫乐图》局部（2）

动做准备，另一名侍女手持温碗和酒杯。这个时候我们注意到，韩熙载用的器具都是黄色的，从开场桌案上的器具，到刚才的水盆，再到这组托盘和酒器。我们看开场的果盘明显是青瓷，但我查遍当时的瓷器资料，也没找到与这组黄色器物相似的样本。突然想到，韩熙载用的极有可能是一组金器，所以颜色是均匀的金黄色。

第四场景：笛箫合奏。

韩熙载脱下外套，袒胸露腹盘膝坐在椅子上，一边挥动着扇子，一边在吩咐侍女演奏下一个曲目，侍女怀抱一副浅红色的拍板。这一场的中心是五个女子横坐一排，各吹笛箫，前面是李家明正在击节指挥。五个女子各有自己的动态，虽同列一排，但是服装各异，位置也错落有致，也没有让人感到僵化呆板。

这个场景最后有个浓须男子倚屏而立，头转向侧后，而屏风后面一个歌妓正在跟他说着悄悄话，歌妓一只手指着后方，好像二人正私下有约。

第五个场景：曲终人散。

这一段描绘了宴会结束，宾客们陆续离去的场景。韩熙载站在两组人物的中间，两组人都努力地表达对离别的不舍，前面两个女子一前一后地围站在一个坐着的男子跟前，男子与她们执手话别；后面一个男子拥着一个乐妓边走边谈，女子娇羞含情。韩熙载却表现出一贯的凝重和平静，只是挥手告别。这个时候他高高的帽子就特别显眼，这是他专门为自己设计的帽子，当时人称为"韩君轻格"。

《韩熙载夜宴图》中衣纹的画法继承了之前的"铁线描"，风格凝练简洁，晕染精细均匀，充分表现衣褶的起伏，使衣服的大面积颜色有变化、不单调。另外，人物的表情表现得极其到位，这是只有顶级大师才具有的功力。

在颜色方面，作为一幅工笔重彩的作品，《韩熙载夜宴图》大量地使用黑、白、灰三种颜色，比如男性服装和家具色彩变化不大，基本上都是灰黑色系；女性服装鲜艳多变，有红、蓝、白、灰、黄、绿六个主要颜色，最终使画面既有极强的鲜艳感，又有极强的稳定感，不艳俗。

此外，顾闳中还有在不经意间透露出的绘画技巧。比如为了突出韩熙载的重要性，把韩熙载的体型画得大一些，宾客的体型画得略小点，女妓、仆人则

画得更小。顾闳中做的虽然没有阎立本《历代帝王图》那么明显，但是目的已经达到，这就是艺术的处理，不是对生活的直接誊画。

《韩熙载夜宴图》中的屏风摆放是这幅画的特色，创造出极致的构图思路，令人叹为观止。还有很多精彩的屏风画，全卷共有 13 幅。其中，山水屏风 11 幅，另外 2 幅为花鸟题材。只在与女子围坐的床榻上绘有花鸟，可见这些画片也是顾闳中刻意安排的，不是随意画出来的。

《韩熙载夜宴图》最早著录于元代汤垕的《古今画鉴》："李后主命周文矩、顾闳中图《韩熙载夜宴图》。余见周画二本，至京师见闳中笔，与周事迹稍异，有史魏、王浩题字，并绍兴印，虽非文房清玩，亦可为淫乐之戒耳。"说明汤垕见过比较确定的顾闳中版的《韩熙载夜宴图》。关于现存的《韩熙载夜宴图》是不是原本、究竟出自什么年代是有一定争议的。但是争议不大，我个人比较坚定地认为这是北宋之前的作品。

首先，画面中拍板的尺寸较大。五代刘昫在《旧唐书》记载："拍板，长阔如手，厚寸余。以韦连之，击以代抃。"拍板是宋朝以后逐渐变小的，而《韩熙载夜宴图》的拍板跟《唐人宫乐图》的拍板尺寸一样，都很大。

其次，温碗的造型不似两宋时期的。温碗是用来热酒的器具，这种温碗的器型刚刚出现时是用黄金做成的，供社会上层使用，而且造型古朴，没有两宋时那么花哨。

最后一条，也是最重要的，工笔重彩人物画过了唐代就开始衰落，顶级的人物画家越来越少。虽然在北宋末年的赵佶时代有所复兴，但是充满了浓艳的宫廷风，比如《听琴图》。《韩熙载夜宴图》明显清雅得多，这跟当时徐熙的花鸟、董源的山水、赵干的江景，整体风格都是一脉相承的。《韩熙载夜宴图》也代表着中国人物画高潮时代的结束。

到了清代，《韩熙载夜宴图》偶然被年羹尧所得，年羹尧后来由于遭到雍正皇帝猜忌而获罪被诛，这幅画也就被抄没进入清宫内府。到了晚清时，被溥仪带出宫，辗转到了北京琉璃厂，被张大千重金买下，后将之转让给国家，现在收藏在北京故宫博物院。

在《韩熙载夜宴图》中，我们看到主人公韩熙载一直是一副平静、冷漠，

甚至略带麻木的表情，眼前的繁华、喧闹和香艳似乎跟他没有关系。据说他曾经私下跟人说："吾为此以自污，避入相尔，老矣，不能为千古笑。"

李煜后来也很生气，就贬韩熙载到南都做右庶子。韩熙载马上遣散诸妓，轻车上路。李煜大喜，以为韩熙载改过，马上召其回来想要大用。结果韩熙载回来后再次把歌妓们召集起来，依然如故，李煜方才作罢。

李煜死心了，但是他不知道，韩熙载的心早就死了，因为无比冷酷的现实早已击碎了他曾经的梦想。他知道自己的政治抱负和理想已经破灭，也不想最终做一个亡国的宰相，而沦为笑柄。他知道自己再也无法完成"江左用吾为相，当长驱以定中原"的许诺，他认了。他明白，梦想也会随着年华老去。

970 年，韩熙载逝世，享年 69 岁。李煜非常痛惜，赠韩熙载为左仆射、同平章事，谥"文靖"。韩熙载死时，家里已经非常贫穷，他把家财都散给了那些侍女、歌妓。李煜让朝廷出资安葬了他，并让徐铉为他撰写墓志铭，收集其诗文，并汇编成册。

在弥留之际，韩熙载是否还会想起曾经的那些夜宴？也许那些浮华和喧闹，就像梦境与现实交错，让人分不清真假。但我猜他一定会平静地离开，因为他早已明白，人生总有说不出的秘密，挽不回的遗憾，够不到的梦想……

第二十二章

荆浩

踏遍青山人未老

　　说到历史，经常会强调战争，因为它们是历史的转折点，影响了历史的发展和走向。事实上，历史的长河里多数时候是和平安宁的，即使在五代十国的纷乱年代，和平的绝对时间都更长。只是因为和平时期在历史的叙事过程中缺少故事性，所以往往被一笔带过。但是平静的生活状态才是每一个普通人真正向往的，艺术家也是如此。为了躲避时代的纷乱，他们甚至会走进自然，希望在林泉掩映之间感受天地的气息，体会生命的意义，这些感受和体会最终都变成了他们笔下生动的艺术。

　　这一章开始讲五代时期的山水画。水墨山水在五代成熟不是偶然的，这是

历史的必然，因为时代在思想和技术两方面，都做好了准备。

　　思想上，"禅""道"两家的思想观念都在推动人们从精神上远离嘈杂的社会，转向平静的自然。这就为中国的艺术发展奠定了人文基础，也是中国山水画在五代发展的文化背景。

　　技术准备就是水墨技法的发展。六朝以来，山水画都是青绿设色，以勾线填彩为主。根本原因是山水画技法脱胎于人物画的技法，我们从顾恺之的《洛神赋图》中就能明显感受到。盛唐以后出现水墨山水画，从王维到张璪，再到项容、王墨，很多艺术家都在试图打破中国绘画中传统的"描法"，从"破墨"的方式中寻找新的表现语言。就像荆浩在《笔法记》中说："夫随类赋彩，自古有能；如水晕墨章，兴我唐代。"荆浩说的"水晕墨章"指的就是用墨的技法，中国山水画的各种"皴"法已经呼之欲出，这是水墨山水画发展的技术准备。

　　完成思想和技术上的准备之后，在五代十国的几十年间，出现了多位顶

荆浩（传）　《渔乐图卷》

级的山水画大师，他们分别是北方的荆浩、关仝和李成，南方的董源、巨然。荆浩擅长画崇山峻岭，关仝师承荆浩而有所发展，擅长画关河之势，是北方山水画的主要流派。南方的董源、巨然擅长描绘江南的温润景色，是当时南方山水画的主要流派。后世把他们合在一起称为"荆关董巨"四大家。另一位北方大师李成师承荆浩、关仝，最终自成一家，深刻地影响了北宋的山水画发展。

在北宋的《宣和画谱》中，荆浩被放在了唐朝，董源和李成被放在了宋朝，这个分类原则是把五代框定到907—960年，也就是以唐朝灭亡和北宋建立作为起止时间。但是我们查看真实的历史就会发现，唐朝最后的20多年里，自从黄巢覆灭，当时的社会实际已经进入了割据混战的局面，而到了979年，北宋建立19年后，五代十国最后的割据政权北汉才被灭掉。所以荆、关、董、巨、李这五个人基本上出现在相同的社会背景下，都可以纳入五代十国这一时期中。

这些山水画大师都有着对山林的热爱、对水墨技法的探索、对"天人合一"的追求。虽然因为所处环境的不同，形成了南北各异的风格，荆浩、关仝和李成属于北方壮丽的风格，董源、巨然属于南方秀润的风格，但是他们都通过自身的实践和总结，开拓出了多样的笔墨表现形式和符号。在他们笔下，山石树木出现了全新的质感、全新的面貌和全新的气象。也是在他们的共同努力下，中国的山水画艺术在五代时期进入了完全成熟的发展阶段。

这几位山水画大师，荆浩最早。荆浩，字浩然，生卒年不详，有人说是850—911年，大概主要活动在唐末至后梁年间。《宣和画谱》中说他是河内人，大致是今天的山西东南和河南北部这一片地区。关于荆浩的出生地究竟在河南还是在山西，学术界有一定争论，有山西沁水和河南济源两种说法。根据荆浩后来的活动轨迹来看，他出生在山西沁水的可能性更大一些。

荆浩大致出生在晚唐，从小读书，通读经史，博雅好古，能写文章，也能作诗，从小酷爱画画。据说唐朝道教宗师司马承桢曾于王屋山创建阳台宫，也擅于绘画。少年时的荆浩曾经到过阳台宫，看到过司马承桢的作品，所以在晚年所著的《笔法记》中，将司马承桢与王维、张璪并列为自己的三大偶像，这些人的作品对荆浩早年学画的启发是非常大的。

乾符元年（874）前后，25岁左右的荆浩从家乡来到开封，做了一个小官，这样的生活一直持续了20多年。

在荆浩50岁左右时，也就是900年前后，五代的大幕即将拉开，社会变得越发纷乱。作为底层官员的荆浩对这一切十分厌弃，觉得林泉掩映的高山深谷才是他心灵的栖息地。一个念头出现在他的心中——辞官。

荆浩整理好并不复杂的行囊，挥一挥衣袖，作别向他送行的人群。追逐梦想的开始，就是从他迈开脚步那一刻算起。走吧，趁现在还有梦想，趁自己还有追逐梦想的勇气。

荆浩来到太行山洪谷隐居，他在优美的太行山中做起了真正的隐士，耕种自足，很少跟外界交往。农闲之时，他便带上干粮出行。他用双脚丈量过无数的山谷，攀登过无数的高峰。他用全部的时间静静品味太行山中每一个晨昏朝暮，仔细欣赏抱节自屈的怪石、遒劲苍老的古树。每当看到入神处，一股强烈的冲动都会喷涌而出，他要画下来，他要把所有的温暖与静谧、孤独与荒凉、雄强与震撼、高耸与巍峨，全部画下来。他画了数万张纸，终于画出了自己心中山水的真意。

> 太行山有洪谷，其间数亩之田，吾常耕而食之。有日登神镇山四望，回迹入大岩扉，苔径露水，怪石祥烟，疾进其处，皆古松也。中独围大者，皮老苍藓，翔鳞乘空，蟠虬之势，欲附云汉。成林者，爽气重荣；不能者，抱节自屈。或回根出土，或偃截巨流，挂岸盘溪，披苔裂石。因惊其异，遍而赏之。明日携笔复就写之，凡数万本，方如其真。
>
> ——荆浩《笔法记》

从此以后，一个平庸的官员荆浩消失了，一个划时代的山水画隐士荆浩出现了。他引起了山中猎人、樵夫和老农的注意。人们说他步履轻健，经常在太行山的溪涧深处时隐时现；人们说他道骨仙风，偶尔会对着巍峨的高山和静谧的溪水长久地凝视。听说过荆浩的人都说他已经是神仙模样，他笔下的山水更是气象恢宏，恍如仙境。关于荆浩的传说不胫而走，在城中的街头巷尾渐渐也

有人开始议论。于是，陆续有了上门求画的人，甚至一些寺院高僧也加入其中。

当时的邺都青莲寺住持大愚和尚，就曾经索画于荆浩，并且用一首诗作为定制要求。诗这样写："六幅故牢建，知君恣笔踪。不求千涧水，止要两株松。树下留盘石，天边纵远峰。近岩幽湿处，惟借墨烟浓。"就是请荆浩画一幅松石图，双松屹立于悬崖，近处是水墨渲染的云烟，远处则群峰起伏。定制要求非常明确。

荆浩画成以后，还写了一首回复的诗："恣意纵横扫，峰峦次第成。笔尖寒树瘦，墨淡野云轻。岩石喷泉窄，山根到水平。禅房时一展，兼称苦空情。"这幅画虽然失传，但是这两首诗却流传了下来。

北宋《宣和画谱》中，记录荆浩作品 22 幅。历代绘画史籍的著录中，记有荆浩作品共 50 多幅，其中山水画占多数，但是如今大部分都失传了。只有一幅《匡庐图》，被人们认为是真实性最高的荆浩传世作品，现在被收藏于台北故宫博物院。

《匡庐图》为绢本水墨，纵 185.8 厘米、横 106.8 厘米。画上有宋人原题"荆浩真迹神品"，相传是赵构笔迹。后来，元代柯九思在画上题诗，写下"岚溃晴熏滴翠浓，苍松绝壁影重重。瀑流飞下三千尺，写出庐山五老峰"，所以之后的藏家一般习惯称这幅作品作"匡庐"。但是这可能是个误解，并不一定是作者的本意。据后来学者考证，画中景色更像山西中条山一带的风光，这也更接近荆浩的活动范围。

《匡庐图》是一幅非常大的作品，因为我们多数人都只是在电脑或手机屏幕上见到，所以感受不到它的气势。这幅画从上到下，由远及近，分为远、中、近三个层次。远景中一座大山映入视野，高山拔地而起，气势磅礴，在山腰处还有留白的云烟，这就是"山欲高，烟霞锁其腰；水欲远，掩映断其流"的效果；中景以低矮一些的山石为背景，两崖间涌流下来的瀑布、山路引导人的视线，两座精致的房舍遥相呼应，路上还有行人；近景中两棵古松遒劲如铁，还有树下的茅屋和一个船工欲撑船上岸的特写，一派生活的气息。

《匡庐图》用笔遒劲有力，细节刻画精致，画中上半部山峰突兀而起，气势壮阔，显示着一种巍峨磅礴的壮观景象；下半部有村店、屋舍，鸡犬相闻，

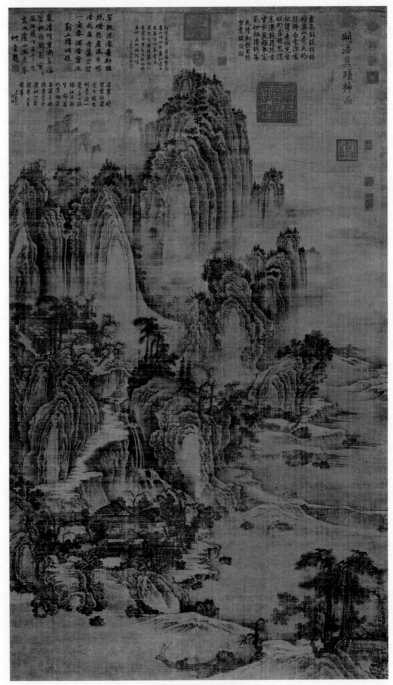

荆浩　《匡庐图》

传递着一股宁静温暖的烟火气息，自然与生活交相辉映，使观者身临其境。不论从什么角度欣赏，这都是一幅顶级的山水画作品。

《匡庐图》是中国山水画成熟的标志。跟之前的展子虔《游春图》、李思训《江帆楼阁图》、李昭道《明皇幸蜀图》相比，《匡庐图》有两点主要的突破。

第一，它最大的特点就是它是一幅"全景山水"，"大山大水，开图千里"。从前的作品里，山只是画面的背景和点缀，主要起到分割空间、装饰画面的作用，到了唐朝，画面的精神内核还是围绕人展开的。但是在《匡庐图》中，山成为作品的绝对主角，人和建筑反而变成了点景装饰，都用来映衬山的大气磅礴、巍峨雄壮。这种全景山水在技法上采用的是"鸟瞰式"构图，相当于人的视线在空中把大山从头到脚做全景扫描，也相当于把散点透视法竖起来用。

所以，北宋沈括的《图画歌》写道："画中最妙言山水，摩诘峰峦两面起。李成笔夺造化工，荆浩开图论千里。范宽石澜烟林深，枯木关仝极难比。江南董源僧巨然，淡墨轻岚为一体……""开图千里"是荆浩的一个重要特点。

第二，《匡庐图》的另外一点突破是荆浩的笔墨技法。《宣和画谱》就提到荆浩自己说："吴道子画山水有笔而无墨，项容（王墨的老师）有墨而无笔。吾当采二子之所长，成一家之体。"荆浩非常成熟地使用了"皴"法。

"皴"的本意是皮肤因受冻而裂开，后来也指皮肤上的污垢，它们有一个共同的特点，就是都有一定的纹理。于是，这个效果就被引入到绘画艺术中来。艺术家在画山石时，勾出轮廓后，再用笔画出山石的纹理和阴阳面，这些绘制纹理的笔法就叫作"皴"。据说后世发展出50多种"皴"法，常见的有10种左右。

我们在更早的绘画中就见到了"皴"法的萌芽，比如在敦煌南北朝的壁画中，或者唐朝的墓室壁画中，已经看到一些有意无意地用皴法来表现地面或者土石的例子。但是有规律地、熟练地使用皴法还是在唐末、五代，而荆浩在这个过程中无疑起到了重要的作用。我们在《匡庐图》中看到，荆浩在山头和暗处用皴法多层晕染，表现阴阳向背，已经非常熟练。

另外，荆浩的出枝技巧也不容忽视，树枝的表现采用了蟹爪枝的画法，这也被后代大师广泛继承。

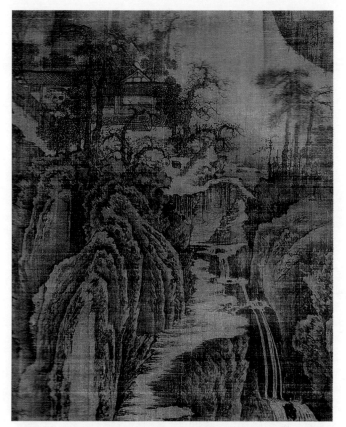

荆浩　《匡庐图》局部（1）

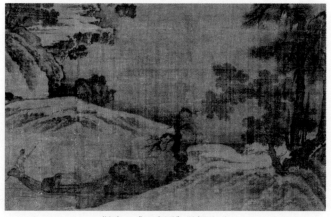

荆浩　《匡庐图》局部（2）

荆浩 《匡庐图》局部（3）

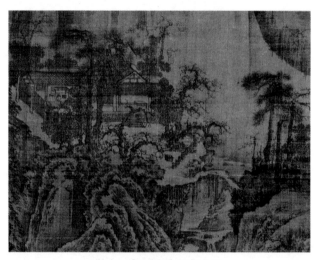

荆浩 《匡庐图》局部（4）

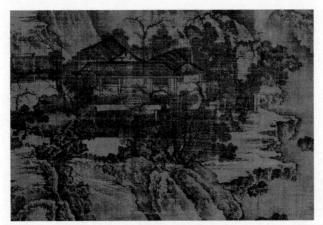

荆浩　《匡庐图》局部（5）

目前存世的《雪景山水图》也被认为是荆浩的作品，为绢本设色，纵138.3 厘米、横 75.5 厘米。据传出土于山西的墓葬，被美国人买走，现藏于美国堪萨斯城纳尔逊美术馆。画中有"洪谷子"小字款，但是画面破损严重，有人推断应该是一幅荆浩山水画的摹本。

荆浩不但长期进行山水画创作实践，而且是一位杰出的山水画理论家。他的《笔法记》是五代唯一的画论著作，是其创作经验和审美理论的总结。

《笔法记》采用了与虚拟人物对话的形式，通过虚拟与一个山中老叟的对话，来阐述绘画的道理，这里荆浩明显受到了庄子的影响。在《笔法记》中，荆浩提出"六要"的概念："一曰气，二曰韵，三曰思，四曰景，五曰笔，六曰墨。"他也逐一给出解释，很像曾经的"谢赫六法"，但是影响不如前者大。

另外，荆浩还试图说明一个很难解释的问题。在他和老叟的对话中，他说："画者，华也，但贵似得真，岂此挠矣！"意思是画画是要漂亮，只要画得像、画得真，哪有这么多麻烦事！

老叟说："不然，画者，画也。度物象而取其真。物之华，取其华；物之实，取其实。不可执华为实。"意思是画最终要描绘客观对象，所以画家要研究生

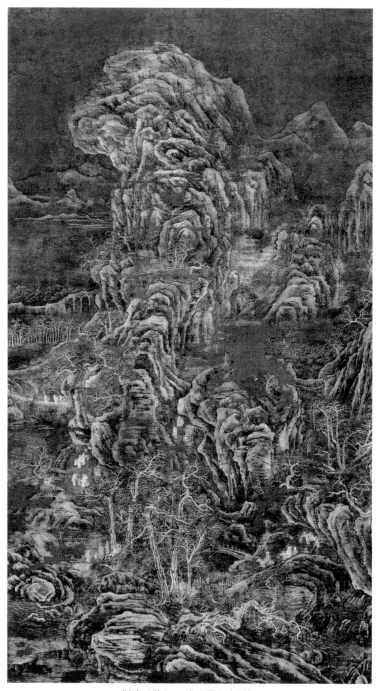

荆浩（传）　《雪景山水图》

活中的物象并画出其真实面貌和气质。物象漂亮的，就画出它的漂亮来；物象朴实的，就画出它的朴实来。不能把漂亮的东西当成朴实的去画。如果不懂得这个道理，表面上画得像是可以的，至于画出事物本质的真实就难以达到了。

荆浩第一次把"真"与"似"明确区别开来。荆浩问："何以为似？何以为真？"老叟回答说："似者得其形、遗其气，真者气、质俱盛。凡气传于华，遗以象，象之死也。"意思是对客观事物描摹得像，只是得到它的形似，而不能画出它的气质。而达到"真"的境界，须是气和质都画得比较饱满。想要表现神气，如果只是画得华丽，而忽略了它的本来面目，那么物象的真实面貌就被扭曲了。这里就出现一个问题，在荆浩看来，绘画中表面的"似"和内里的"真"不能混为一谈，甚至"似"和"真"有的时候是矛盾的。

对于这个问题，宋代理学家邵雍在《观物内篇》中的论述似乎可以作出说明。他说："夫所以谓之观物者，非以目观之也，非观之以目而观之以心也，非观之以心而观之以理也。"邵雍认为观物有以目观、以心观、以理观三个层次，但以理观才能获"天下之真知"。而"似"仅仅停留在视觉上，也就是"以目观"的层次，最终"以理观"才能达到事物的"真"。

荆浩还总结了绘画经常出现的两种病："夫病有二：一曰无形；二曰有形。有形病者，花木不时，屋小人大，或树高于山，桥不登于岸，可度形之类是也。如此之病，不可改图。无形之病，气韵俱泯，物象全乖，笔墨虽行，类同死物。以斯格拙，不可删修。"

说到画作的毛病有两种：一种是无形的，一种是有形的。有形的病，比如花木枯荣不符合季节，或者屋比人小、树比山高、桥的两头不与岸相接，诸如此类。这类毛病还是容易辨识的，虽然画上不好改，但下次容易纠正。无形的病，比如没有气韵，违背物象结构、规律等现象，虽然也画了许多笔墨，但不过是一堆没有生命的东西。这种拙劣的格调，一时是无法去除和纠正的。

这篇《笔法记》作为水墨山水画早期阶段的理论总结，对后世的影响很大，这也是荆浩的一大贡献。还有一篇短小的画论《山水节要》也出自荆浩，里面的"远则取其势，近则取其质""笔使巧拙，墨用重轻，使笔不可反为笔使，用墨不可反为墨用"等观点，对北宋郭熙的影响也非常大。

荆浩的出现对中国山水画的发展，意义是重大的。山水画在他的笔下已经开始达到笔墨两得、皴染兼备、景物逼真、构图完整的局面，他对后世的关仝、李成、范宽等山水画家也有着重要的影响。

这些所有的成就和贡献，归根结底，是源自荆浩对自然的向往、对山水的痴迷和对艺术的追求。纵观整个艺术史，那些有影响的大师，每个人都是那么执着、单纯和富有个性。当对艺术的信念进入他们的灵魂，就像一粒沙子偶然进入蚌壳，经过反复的酝酿和磨合后，最终呈现出一颗颗温润、光洁而又细腻的珍珠。

荆浩就是这样，当山水的梦想在他心中出现，他宁可放弃世俗的一切，来到洪谷之中耕田赏景，用他的笔描画出自己心中的景色，用他的脚踏遍每一条山川河谷，抬头赏高山景，临风听暮蝉鸣，不求富贵，不慕繁华，只为画出心中的山水，只求获得精神的安宁。

这，就是荆浩，踏遍青山人未老。

第二十三章

关仝

青出于蓝胜于蓝

　　晚年的荆浩依然如闲云野鹤一般出入于太行山的座座深山、条条峡谷之中，但是有心人都会注意到，不知从什么时候开始，他的身后多了一个身影，一个少年的身影。这个少年来自长安城，他在长安城里见到过荆浩的画。虽然他也见过很多人的画，但还没有像荆浩的作品这样打动他，气势磅礴的全景构图、别开生面的皴染技法、层次分明的位置安排，令人耳目一新。

　　听说荆浩生活在太行山的洪谷后，少年立即决定背起行囊告别长安城，来到洪谷向荆浩拜师学画。从此以后，他跟随老师，用双脚踏遍太行山的千山万谷，用毛笔画下所有的怪石古松。在这样的日子里，师徒二人几乎与世俗人间

彻底分离，只有梦想和自由，以及青山、古松、流水、云雾……他们好像行走在与世隔绝的画卷里，如果不是偶尔有求画的人上门，他们几乎要把眼中和笔下的山水错认成为全部的世界。

直到很多年之后，老师荆浩去世。而当初的少年也已经长大成人，离开了洪谷。他就是关仝。

关仝对绘画非常痴迷，北宋刘道醇在《五代名画补遗》中说："仝刻意力学，寝食都废，意欲逾浩。"意思是关仝学画用功，以至于废寝忘食，希望能够有朝一日超过老师。古琴演奏家李祥霆先生总结学琴的境界说："喜欢就能学会，入迷就能学好，发疯就能学精。"显然，关仝就是"发疯"的人。

从走出太行山的那一刻起，关仝的名字伴随他的画开始名扬天下，甚至超过他的老师。比如北宋《宣和画谱》在介绍荆浩的时候都会说："当时有关仝号能画，犹师事浩为门第子。"意思是即便是关仝那么大名气的画家，都是荆浩的弟子。可见荆浩后期画名的传播，倒像是沾了徒弟关仝的光。

《宣和画谱》里面介绍关仝说："画山水，早年师荆浩，晚年笔力过浩远甚。"至少在北宋人看来，关仝的艺术成就要远远高于他的老师荆浩。《宣和画谱》还非常直接地赞美关仝说："如诗中渊明，琴中贺若（唐代著名琴师），非碌碌之画工所能知。"说关仝在画家中鹤立鸡群，不是那些庸碌的画工能相提并论的，就像诗人中的陶渊明、琴师中的贺若。处处可以看出北宋人对关仝的追捧，以至于当时人都称关仝的画为"关家山水"，堪称山水界的"四大家样"。当然，《宣和画谱》也说了关仝的短板，就是他并不擅长画人物，每次画人物都请一个叫胡翼的画家帮忙，而这个胡翼也因为能够参与关仝的创作而名声大噪。

《宣和画谱》中介绍，北宋御府收藏的关仝作品达到 94 幅之多。但是到今天，大部分已经失传，只有《关山行旅图》《待渡图》《秋山晚翠图》和《山溪待渡图》等几幅作品被划在关仝名下，其中有的还不十分可信，以致后世对关仝的作品视若珍宝。

据说在民国时期发生过这样一件事。1919 年冬，中国著名油画家、美术教育家刘海粟在地摊上从一位河南来客手中买下两张旧画，一幅是陈中立作的

绝本青绿山水，画得较为平庸；另一幅长 199 厘米、宽 188 厘米，为双丝绢本，颜色黑旧，画面危峰巍立、幽谷深邃、笔力雄放、墨韵浑朴，于是便挂在书房朝夕观摩。

有一天，刘海粟无意间在画中发现石头里面有两个字——关仝！他大为震惊，随即找来这方面的专家吴昌硕。吴昌硕经过仔细研究后，面露喜色，确认这就是关仝的作品。刘海粟当即请求吴昌硕在画上落款，结果吴昌硕说什么都不肯，摇着头说："我哪里够格呢？这张名贵的古画快 1000 年了，不小心把画题脏了，愧对古人。"虽然这个故事的真伪很难确定，但是仍然可以通过这样的故事听出人们对关仝作品的珍视。

《待渡图》构图紧凑，画面用淡墨反复皴染，虚实富有变化，岸边有一组人正等待江中小船靠岸。一位头戴斗笠的船翁弓着腰奋力撑杆，小舟径直朝岸边划来。对岸上，依山而建的楼阁相互掩映，楼阁中有人正在欣赏山水的景致。北宋米芾说关仝"工关河之势，峰峦少秀气"，《宣和画谱》说他的画作"笔愈简而气愈壮，景愈少而意愈长"，在这幅作品中都有很好的体现。因此，这幅画很可能是关仝本人所画，或者是其很直接的临摹作品。

画面有"关仝"的落款，还有人在上面题写"关仝待渡图。政和辛卯春藏"，几个字写得潇洒流畅。另外，值得注意的是"政和辛卯"为 1111 年，已经是北宋末年，时任皇帝是宋徽宗。

相比较之下，《关山行旅图》是一幅最典型的关仝作品，绢本水墨，纵144.4 厘米、横 56.8 厘米，现收藏于台北故宫博物院。这幅画非常符合历史上对关仝作品的描述。比如北宋《宣和画谱》中说关仝"尤喜作秋山寒林，与其村居野渡，幽人逸士，渔市山驿，使其见者，悠然如在灞桥风雪中，三峡闻猿时，不复有市朝抗尘走俗之状"。宋代郭若虚在《图画见闻志》中说："石体坚凝，杂木丰茂，台阁古雅，人物幽闲者，关氏之风也。"大家公认，关仝笔下的山石、树木、台阁、人物总是会有出尘脱俗的意境。

《关山行旅图》仍然延续了荆浩的全景山水的做法，从近到远、从低到高，完整地展示了全景式构图。画中描绘的是秋冬季节，近处有野店、人家，中间有行人、旅客，远处有高山岧嵘，一条溪水从山上流淌而下，把山石隔为两半。

溪水之上有一小桥连通两岸的山路，溪水和一条山路交叉，把这近、中、远三层场景复杂而有序地连接到了一起，使全画气息流畅。

画的近处，溪岸边是一条从山下蜿蜒而上的山路，路两旁有野店数间，驴、马、鸡、犬往来活动，极富生活气息。在店前，有两人相对伏于地上，像是在行古礼。关仝在画中描绘了两组建筑、20多个人物，这些建筑和点景人物增强了画面的叙事性和人间烟火气息。画面中间，山路上也有人马行走，桥上也有行人经过，他们虽然体量占比小，却是山水作品的灵魂和眼目。正是有了他们，才使画有了山水灵性，才实现了后来郭熙说的可行、可望、可游、可居的"四可"境界。画面远处，山路尽头是一栋树石掩映的建筑，背后一座高山压在头顶，峰峦叠嶂，气势雄伟，层层叠叠的山石用较浓的墨色粗笔勾线描绘。

每一幅艺术作品都有它的情绪，关仝的这幅作品中，从近至远，情绪变得越来越凝重。近处描绘生活场景，墨色也较淡，情绪轻松活泼；中间随着溪水和道路的变窄，墨色逐渐加深，情绪变得深沉；随着道路消失在最远处高山的脚下，一座大山遮天蔽日，墨色变得浑厚如铁，让人的情绪变得极为凝重。通过这种凝重的气氛，我们感受到山的肃穆，甚至有一种略带压抑的沉重感。当然，为了调和压抑的气氛，关仝在远处山脚下画出了山石掩映的精致建筑，给人留足了"柳暗花明又一村"的想象空间，这也是他的老师荆浩的做法。

关仝是一位营造整体氛围的大师，比起荆浩，关仝画的山是更加充满主观想象和浪漫色彩的。巨大的山头，让人感觉有一种向左倾斜的危险。山腰云烟缥缈，山间楼观隐现，构成一种玄妙的情境。

从技法来看，关仝把山石先勾勒后皴擦，皴法比较随意，特征不是很明显，主要类似斧劈皴或者长雨点皴。他画画用笔比较湿，用淡墨层层渲染，所以最终画面显得凝重硬朗。画中的云雾处理得也极好，这里关仝明显掌握了荆浩的诀窍，山石与云雾交接得非常自然，缥缈如入仙境。

仔细观察关仝画的树，会发现大多"有干无枝"，符合古人的记录，他出枝的技巧明显不及其他大师。这也让我们相信他描绘人物等细节之处可能确实欠缺，估计画面中的人物、家畜都是"枪手"胡翼的手笔。

根据画面上的印章判断，这幅作品先后被南宋贾似道、元内府、明内府、

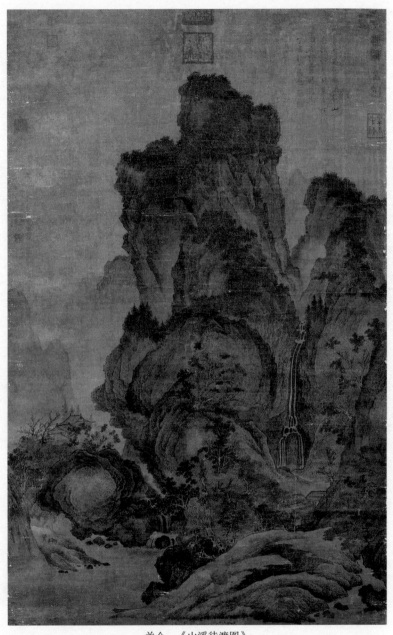

关仝　《山溪待渡图》

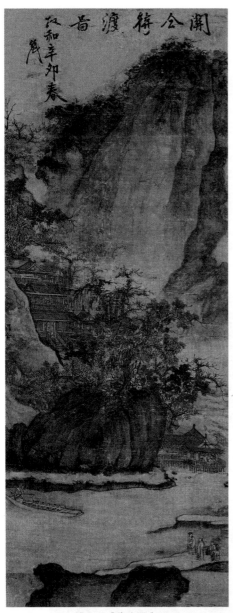

关全 《待渡图》

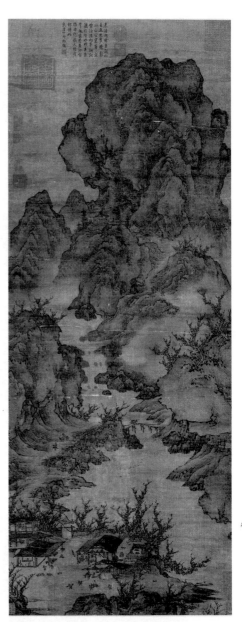

关全 《关山行旅图》

明晋王府及清安岐收藏，后入清宫，现收藏于台北故宫博物院。

关仝的画风对后世影响很大，所以他的弟子很多，比如王士元、刘永、王端等。最著名的弟子就是北宋界画大师郭忠恕，可以说执北宋界画之牛耳。

关仝的艺术水准在北宋得到了高度的认可，这得益于两个方面：

第一是荆浩的培养和启蒙。荆浩在最初教会了关仝用艺术的技法和视角描绘眼前的世界，这是学习艺术的第一步。艺术是一种描绘和看待世界的方法，学习艺术可以使人实时理解世界的美。比如通过长时间的欣赏和学习前辈大师们的作品，可以借助他们的方法去重新观察世界。局限于自己的视角，自己观察世界，那更像是在游玩。而荆浩就把他观察世界的方法教给了关仝。

第二是关仝自身对山水的热爱。跟荆浩一样，关仝对山水审美内涵的开拓，来自他亲身的体验和艰苦的跋涉，主动投入大自然之中，并且把自然进行加工、提炼和概括。如今不论影像技术多进步，都无法代替亲临现场的感受，就像通信技术的进步降低了人与人沟通的成本，但是它无法解决人类心灵的孤独与离索。

画画同理，因为现场的感受是视觉、听觉、触觉、嗅觉等感知能力共同作用的结果。深入山水之中的关仝，继承并发展了荆浩开创的北方山水画派，最终成为一代宗师。关仝在荆浩山水的基础之上，对山水除了巍峨、壮观、雄伟这些角度的赞美，更是增加了人间温度感。

在荆浩、关仝等人的努力下，热烈歌颂、赞美山水成为一种有着独特意义的主题，山水这一题材也有了稳固的地位。他们使得山水画与花鸟画一样，成为展示人们精神世界的途径。正是在他们的努力下，宋代郭若虚才有这样的感慨："若论佛道、人物、士女、牛马，则近不及古。若论山水、林石、花竹、禽鱼，则古不及近。"毫无疑问，荆浩、关仝都有着超越前人的意义。

第二十四章

董源（上）

千面画师董北苑

　　历史上北方画家笔下的山水通常峻峭挺拔、气势伟岸，南方画家笔下的山水通常温润天真、清新淡雅。北方以荆浩、关仝、李成、范宽等人为代表，南方则以董源、巨然、黄公望、倪瓒等人为代表。当然，这不是严格的地理划分，比如后来的马远、夏圭、唐伯虎，虽是南方人，画得就很"北派"；王维作为南宗祖师，却是北方人。只是笼统地被后来人分成"南北宗"，或者定义成"院体画"和"文人画"的分别。

　　而很多人都会追根溯源，把董源认定为"南宗文人山水"的源头，甚至尊其为南派山水画鼻祖，认为"王维以下，一人而已"。长此以往，就让我们有

一种董源的笔下都是一派天真淡雅的南国山水的印象。但事实上，董源其实更加复杂，他可以说是五代十国时期最复杂的艺术家，简直就是一个谜一般的人物。

他的生卒年就是一个谜。尽管一些资料里给了参考年限，但是明显靠不住。比如很多人都说董源大约去世于962年，但是在《宣和画谱》中，董源被列为北宋的画家，而三年之后（即965年）去世的黄筌却被列为五代画家。参考其他人的划分原则，基本可以判定，董源应该生于南唐，975年南唐灭国之后，在北宋生活了很长时间。因为去世于西蜀灭国当年的黄筌被划入了五代画家的行列，但是进入北宋的黄居寀、徐崇嗣、赵干等人都被归为宋代画家，可以说《宣和画谱》中对多数人的归属判断是比较准确的。

所以，董源的去世时间应该在975年南唐灭国之后。正是基于这点判断，才引出了我们后面关于董源画风的研究。

董源，字叔达，洪州钟陵（今江西省进贤县钟陵乡）人。董源应该是在李璟的时代进入南唐的画院，在"画而优则仕"的南唐社会，一大批书画高手都被召入宫廷。

即便是在一众顶级画师中间，董源仍然是鹤立鸡群的一个，他用作品证明他是靠实力说话的。据说李璟曾在庐山修建一处居所，他非常喜欢庐山的风景，于是专门让董源画了一幅《庐山图》。董源画成后，李璟称赞不绝，命人把这幅画挂在卧室里，每日观赏，如身临其境，可见董源山水画水平之高超。

时间到了南唐保大五年（947）元日，新年迎瑞雪，看着白茫茫一片天地，李璟大喜，决定办一场庆祝晚会，于是召集群臣登楼摆宴、赏雪赋诗。按着李璟每遇景点必"拍照"的一贯做法，命令画院中的董源、高太冲、周文矩、朱澄、徐崇嗣等人合作一幅《赏雪图》。其中，由高太冲画李璟像、周文矩画侍臣及乐工侍从、朱澄画楼阁宫殿、董源画雪竹寒林、徐崇嗣画池塘鱼禽。千年之后，这幅《赏雪图》已经失传，但是这件事被宋朝郭若虚记述在他的《图画见闻志》里，我们在介绍徐熙野逸的时候也提到过他。

通过这个记录，我们知道了雪竹寒林也是董源擅长的领域。我甚至猜测当时他们可能是这么分工的，董源说："哥儿几个你们先挑，你们画不了的我来。"这就是董源的厉害之处，这样的人一般不可能长久遭到埋没。逐渐展示出多

方面才能的董源开始受到李璟的重视，到了后来，他不再仅仅是画院的待诏，而是有了一个非常正式的官职——"北苑副使"。南唐的"北苑"据考证在宫廷以北，是一处皇家别苑，也算皇宫的一部分，主要举办文化活动。北苑副使相当于南唐"皇家文化馆"的副馆长，所以董源在画史上被尊称为"董北苑"。

人总是复杂的，尤其是艺术家，常常各项技艺全面发展，但是复杂到像董源这样的，确实不多见。董源是中国艺术史上典型的"迷雾制造机"，每当我们想要对他了解更多的时候，却发现自己更加茫然。董源就如他笔下曾经画出的被迷雾遮掩的群山，当我们试图擦去眼前波谲云诡的障碍看到背后的景色时，发现背后却是另一层迷雾。

历史上很多人都对董源有着不同的解读，比如沈括、米芾、郭若虚、董其昌等。董源在中国画坛享有宗师地位，到了后世"南北宗"说盛行的时代，很多人更是视其为"南宗画祖"。可以说，他一手造就了元、明、清画坛的非凡格局。

基于对他生卒年的分析，董源应该是连同整个画院在南唐被灭国的时候跟随李煜北上了。这也可以解释为何经历过灭国级别的动乱，而且李煜焚烧过一批书画，最终流入北宋内府的董源作品竟然多达七十八幅之多。这也为北宋官方的艺术评论家们提供了非常多的资料。

所以，我们在《宣和画谱》中关于董源的记录里看到这样一段长长的记录：

"董元（也作源），江南人也。善画，多作山石水龙。然龙虽无以考按其形似之是否，其降升自如，出蛰离洞，戏珠吟月，而自有喜怒变态之状，使人可以遐想。盖常人所以不识者，止以想象命意，得于冥漠不可考之中。大抵元所画山水，下笔雄伟，有崭绝峥嵘之势，重峦绝壁，使人观而壮之，故于龙亦然。又作《钟馗氏》，尤见思致。然画家止以着色山水誉之谓景物富丽，宛然有李思训风格。今考元所画信然。盖当时着色山水未多，能效思训者亦少也，故特以此得名于时。"

这段文字透露出关于董源的四条信息，每一条都让人大跌眼镜。

第一，说他"多作山石水龙"，并且说虽然龙的形状样貌无从考察，但是董源画的龙升降行动自如，喜怒变化无常，戏珠吟月，可以做到令人浮想

联翩的境界。我们也在《宣和画谱》中查到了董源的 8 幅以龙为题材的作品，还有 3 幅画牛的作品。只是今人无法见到这些作品了，这是一个我们并不熟悉的董源。

第二，说他"所画山水，下笔雄伟，有崭绝峥嵘之势，重峦绝壁，使人观而壮之"。如果不是出现在这么官方正式的文献中，我们几乎不敢相信这样的描述是真的。这简直就是在描述荆浩、关仝、李成、范宽的作品。我们印象中那个画风平淡天真、烟雨迷蒙的董源竟然也有这样的一面。

仔细推敲可以猜测，北宋人见到的董源作品有一部分是其北上归宋后所画，为了迎合北宋高层的审美趣味，或主动或被动为之。虽然有些意外，但是我们今天仍然能从一些董源名下的作品中找到这种风格的蛛丝马迹，比如《平林霁色图》《溪岸图》和《洞天山堂图》。

《平林霁色图》是纸本水墨，纵 37.5 厘米、横 150.8 厘米，现藏美国波士顿博物馆。这是一幅比较典型的北方山水，大开大合，画面前半部分高山耸立，树木茂盛，云雾弥漫。山脚下有小院人家，山谷中也隐约可见古寺深藏，行旅之人在平林小径间穿行。画面的后半部分主要是开阔的水面，数只小船往来江上，岸边有人等待坐船。在烟波浩渺之中，远山半隐半现，画面结束处又点缀出水岸人家。整幅画的山石坡岸位置经营得当，气韵极好。

在技法上，山石用短披麻皴，山头都用淡墨染过，最终略染淡绿色。山坡的皴法和山顶的点法都很接近《潇湘图》或者《夏景山口待渡图》。因此，董其昌将此图定为董源作品。但是到了近代，有学者指出画中的技法与董源有较大的距离，还有一些细节，比如图中茅屋里的曲尺形炕具有金元时典型的北方屋室特点，因此推断此图是金代作品。也许这些学者忽略了或者还没有认识到董源后来到了北方生活，且断定金元时期的建筑绝对不会出现在北宋也是武断的，而董源本身的艺术风格又是如此的复杂多变。

所以《平林霁色图》是董源真迹的可能性极大，而这幅画的纸也有可能是原产于南唐的鼎鼎大名的"澄心堂纸"。所以这幅画的品相保存得比较好，因为澄心堂纸质量非常好，肤如卵膜，坚洁如玉，细薄光润，冠于一时。

据说澄心堂纸出现以后，一直是南唐皇家专用，偶尔流入民间的都达到"百

金不许市一枚"的程度。以至于当时或后世的人们拿到这种名贵的纸都不敢下笔，比如北宋欧阳修就说"君家虽有澄心纸，有敢下笔知谁哉"。明朝董其昌看过天下无数的珍贵书画，当得到澄心堂纸时，也感慨地说："此纸不敢书。"

比起《平林霁色图》，董源的《溪岸图》更有崭绝峥嵘之势、重峦绝壁之貌。这是一幅立轴，为绢本设色，纵221.5厘米、横110厘米，现在藏于美国纽约大都会艺术博物馆。

画面右侧一条溪水从两山之间蜿蜒而来，最后到达左边山间变成一道飞瀑倾泻而下，聚于画面下方的一片广阔水域。画面上方两侧都是崇山峻岭，高耸入云，可通过山的缺口看到远处，开口处的溪水由远及近流淌而来。画作采用深远的构图，这在之前的作品中是不多见的，这是董源的贡献。山脚下的水岸边，有水榭和依山的小院。水榭中有高士闲坐，小院门前还有农夫和骑牛的牧童。通往远处的路上还有来往的行人，处处体现出深山幽静的烟火气。

这幅画主要以墨色染出山石体面，并没有用我们熟悉的董源的长披麻皴，

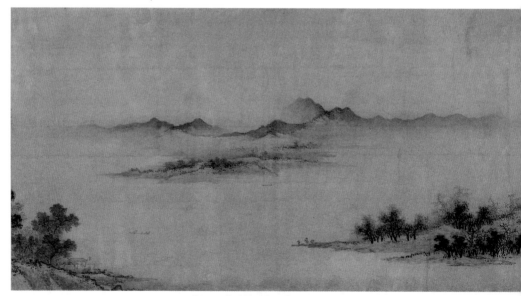

董源 《平林霁色图》

只有少量不太明显的短线皴。溪水波纹以细笔画出，在董源的传世作品中也很少见。这幅画中山石的皴法显得逸笔草草，但是建筑和人物都画得一丝不苟，极其认真。

这幅画曾经在20世纪40年代被徐悲鸿收得，张大千得知《溪岸图》现身，便托人转告徐悲鸿，愿意用自己的任何收藏与之交换。张大千得到后卖给了美国的王季迁，最后辗转进入美国纽约大都会艺术博物馆。

据说启功先生、傅熹年先生都认定《溪岸图》为五代末期至北宋初期的作品。大都会艺术博物馆后来为这张画做了红外线检测，发现其曾经过三次装裱，三次补的绢都不一样。而且，上面还有南宋贾似道、明末袁枢等人的印章，应该说这幅画的真实性是比较高的。

比起前两幅作品，《洞天山堂图》简直就是一幅彻底的北派山水，它有着和荆浩、关仝一般的竖向全景式构图。《洞天山堂图》，绢本设色，纵183.2厘米、横121.2厘米，现藏台北故宫博物院。

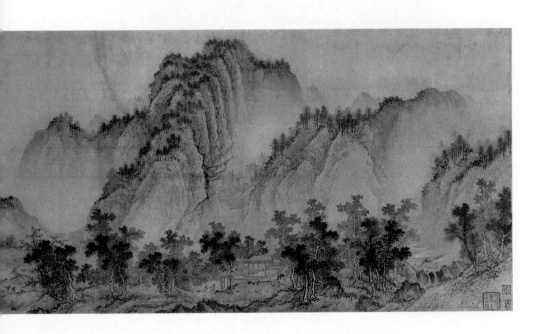

董源　《溪岸图》

第三，说他"又作《钟馗氏》，尤见思致"，就是说董源画人物也画得很有意思，是狠下了一番功夫的。我们在《宣和画谱》的清单中，找到了他的5幅关于钟馗的作品，还有一幅罗汉像，证明神道人物像也是董源涉猎的题材，并且很有成就。遗憾的是这些相关作品都已经失传。

第四，说他"然画家止以着色山水誉之谓景物富丽，宛然有李思训风格。今考元所画信然。盖当时着色山水未多，能效思训者亦少也，故特以此得名于时"。这段话的意思是，董源虽然有很多才能，但是人们最称赞他的还是青绿山水，因为他能够画得富丽堂皇，很有李思训的风格，现在（北宋末年）我们看董源的画，诚然不错，因为在董源的时代，能画青绿山水的人已经不多，能赶上李思训的更尤其少，所以董源在当时就扬名立万。原来，被后世尊为南宗水墨山水宗师的董源，生前竟然是靠画青绿山水扬名天下，这段话颠覆了一般人对董源的印象。

《龙宿郊民图》被记在董源名下，从中可以揣测一下董源的"着色山水"的画风，因为这幅画用了淡淡的青绿设色。《龙宿郊民图》为绢本设色，纵156厘米、横160厘米，现藏于台北故宫博物院。

这幅画原来叫《龙绣交鸣图》或者《笼袖骄民图》，后来被董其昌得到。董其昌是董源的"粉丝"，他先后得到4幅董源的画，还因此把自己的堂号叫作"四源堂"。

董其昌还为这幅画改了新名字——《龙宿郊民图》，这个名字也沿用至今。启功先生认为"龙宿郊民"应当理解为"太平时代在都城郊区生活的幸福之民"。

《龙宿郊民图》描绘了居住于江边的人们庆贺节日的情景，占据画面大部分面积的是右侧的一座大山，山势微微隆起，体量大，成为整幅画的主角。一些其他的山石坡岸或远或近地拱卫在它四周，山的曲线平缓又柔和，为这个画面的氛围定下基调。山下水面空阔，但是被左右的坡岸切割，让水面的走势左右盘桓。坡岸和水面互相穿插得极好，让水的气韵在中间似断还连，向画面的上方流去，使画面很有深远感，韵味十足。这是这幅画与众不同的关键之一。

山下树木高大成林，节日里人们在树头挂起了灯笼。溪边有两条舟船首尾相连，数十人自岸上到船上手挽手站成一排，像是正在表演庆祝的歌舞。山脚

董源　《洞天山堂图》

董源　《龙宿郊民图》

下的水边还有茅屋、人家，人们三五成群地走出来欣赏湖光山色，一派歌舞升平、安宁祥和的氛围。

在技法上，以披麻皴为主，先勾出山形轮廓，再用长披麻皴手法，与山形轮廓平行。这些自上而下的披麻线条忌讳全部平行，要交叠排列，来表现起伏平缓的山坡。然后在山头画矾头，也就是一些碎石。再染墨，用青绿设色，画面上墨与青绿结合得非常巧妙，显得郁郁葱葱，草木繁茂。

除了《宣和画谱》中对董源的种种令我们意外的记录外，在一些其他资料中也有类似记载，至少在宋人这里，这样的记录并不是孤例。比如同样是宋人的郭若虚在《图画见闻志》里是这样介绍董源的："董源，字叔达，钟陵人。事南唐为后苑副使。善画山水，水墨类王维，着色如李思训，兼工画牛、虎，肉肌丰混，毛氄轻浮，具足精神，脱略凡格。"

也就是说，宋朝人见到了董源的大量青绿山水和各种动物的画作，这些甚至喧宾夺主，掩盖了他作为文人画宗师的水墨山水画的成就。

在千面画师的背后，可以看出董源是一个情商极高的人，也是随时可以改变自己的人。他可以揣度他人的想法，也可以改变自己的内心；他似乎可以完全主动掌控自己手中的笔，让自己的作品得到别人的欣赏和接受。

但他总是会在不经意间展示自己的好恶，只有在面对自己最钟爱的方向时，才会注入百分之百的热情，这就是他的水墨文人山水。这也让此类作品在数百年后，成为后世追随的典范。

或许可以这样猜测，当董源在南唐的时候，李璟、李煜都有着极高的品位，社会崇尚的画风也在徐熙、徐崇嗣的带动下呈现野逸清雅的风格。但是，当以董源为首的南唐画师来到开封之后，北宋画院正在黄家富贵风的主导下。就像徐崇嗣要主动改变一样，董源也需要重新寻找自己的定位，以求被接纳。于是，金碧辉煌的大小李将军风就成了他的不二法门，他甚至画一些龙、牛、虎、钟馗这样的题材，以迎合一些人。

董源　《江堤晚景图》

第二十五章

董源（下）

潇湘山水多平淡

前文讲到董源绘画的艺术面貌极其多样，从飞龙到鬼怪，从峥嵘万仞的青绿山水到平淡本真的水墨山水，几乎无所不能。这个现象也被宋朝的艺术史论家反复强调，即使到了明朝，我们还能够在董其昌那里得到确认，比如他在《画禅室随笔》中说："董北苑《蜀江图》《潇湘图》，皆在吾家，笔法如出二手，又所藏北苑画数幅，无复同者，可称画中龙。"

董源的每一幅作品都有其独特的面貌，在千变万化的风格背后，是他超高的情商，雇主的每一种需求都能够在他这里得到满足。同时，他还有惊人的创造力，以及不断突破和创新的能力。另外，他还很勤奋，不拘泥于某种艺术风

格的背后，体现的是他从不松懈的学习能力和学习精神。

但是，在"千画千面"的背后，董源的水墨山水是最被后世推崇的，比如《夏景山口待渡图》《夏山图》《寒林重汀图》《潇湘图》等。根据我们前文的推断，董源一生的艺术发展可以分为两个阶段——南唐和北宋。根据他所处的自然和社会环境、审美趋向，还有他个人的艺术发展来判断，这种水墨山水应该主要出现在南唐时期。

总的来说，董源水墨山水有三大特色是在同时代北方的荆浩、关仝那里很少见到的，分别是：平远的构图、平缓的山形和皴法。

董源水墨山水的第一个特色是：平远的构图。

元代的汤垕在《画鉴》里说董源的水墨山水"疏林远树，平远幽深"，跟荆浩、关仝热情描绘高大巍峨之气的全景山水不同，在南方长大的董源更愿意描绘一片广阔区域，很多山石和水面都被囊括在其中，画面是由近及远的平远式构图，像是在空中鸟瞰辽阔的大地，这不是我们普通人的日常体验，主要是来自艺术创造。就像朱景玄在《唐朝名画录》中说："画者，圣也，盖以穷天地之不至，显日月之不照。挥纤毫之笔，则万类由心；展方寸之能，而千里在掌。"代表作品就是董源的《寒林重汀图》。

《寒林重汀图》现藏于日本兵库县黑川文学院，纵179.9厘米、横115.6厘米，是一幅很大的屏风画。尺寸很接近同期荆浩、关仝的作品，但是画面的内容不是一座巍峨巨大的主峰贯穿上下，而是在画面中间的位置安排了两组绿洲，这种水边的小洲叫作"汀"，所以这幅画叫《寒林重汀图》。两个小洲上的山丘边上分别绘制了树木和庭院，它们分别构成了近景和中景，画面上方是平坦的、一望无际的滩涂，构成了远景。观众的视线从近景到中景再到远景，从近处一直平推到远方，这就是平远构图法。

后世元四家之一的吴镇曾经说过："董源画《寒林重汀图》，笔法苍劲，世所罕见，因观其真迹，摹其万一。"画面特别富有层次，这是董源的强项，从近至远处理得率真又严谨，近处的芦苇根根可见，房屋、茅舍非常清晰，往远处变得逐渐模糊，直到景物都看不清楚。用平缓的披麻皴表现，再配合以湿墨擦染，让人有一望无际之感，这是典型的平远法。

董源水墨山水的第二个特点：平缓的山形。

不像北方山水画的峥嵘万仞，董源笔下的山势很平缓，不刻意地描绘那些形状奇异的高山和嶙峋的怪石反而成了董源最大的特色。从北宋起，一些文人就开始关注董源的这一特点，并且将之当成董源艺术的最高成就，这跟当时官方画院的意见明显不一致。比如沈括在《梦溪笔谈》中说："江南中主时，有北苑使董源善画，尤工秋岚远景，多写江南真山，不为奇峭之笔。"米芾也在《画史》中说："董源平淡天真多，唐无此品，在毕宏（他曾被张璪惊到退出画坛）上。近世神品，格高无与比也。峰峦出没，云雾显晦，不装巧趣，皆得天真；岚色郁苍，枝干劲挺，咸有生意；溪桥渔浦，洲渚掩映，一片江南也。"

可见，董源的"天真"和"不为奇峭"的特点被后世广泛赞誉，《夏山图》和《夏景山口待渡图》都是这种风格的典型代表。

《夏山图》为绢本水墨设色，纵49.2厘米、横313.2厘米，现藏于上海博物馆。《夏景山口待渡图》为绢本设色，纵49.8厘米、横329.4厘米，现藏于辽宁省博物馆。这两幅画内容几乎一致，都是描绘盛夏时节南方草木茂盛、芦苇丛生、水汽蒸腾的风景。

《夏山图》跟《寒林重汀图》构图很像，山峦重叠，平缓绵长。中远处布景很稠密，山石、坡岸层层叠叠，一直画到视线的尽头，中间水陆交汇之处有很多滩涂犬牙交错。画面上渡船穿梭往来，摇曳于烟波浩渺之间；人们闲庭信步，行走在林间和桥上；还有岸上出现的羊群和牛群，以及数座半遮半掩的建筑。这些元素在画中虽然体量都很小，笔画极其细微，但是却在一片繁茂的荒野环境中点缀了生活的气息，让人感到自然可亲。

同样是天真平缓的画面，《夏景山口待渡图》给人的却是另一番感受。画中山脉居于中间的位置，然后向后蜿蜒延伸，两侧大面积留白，使湖光山色显得特别空旷。岸上绿树成阴，一个渔翁收起渔网和鱼篓回家。江面上有几条捕鱼的小船，还有一只渡船行至江心。在垂柳纤纤的渡口有两个人，前者呼，后者应，在等候渡江。对面渡口上的凉亭也隐隐若现，整个画面静中有动，和谐统一。

近景树木的处理是董源最为关注的地方。杂木与竹林相互穿插、映衬，阔

董源　《夏山图》局部

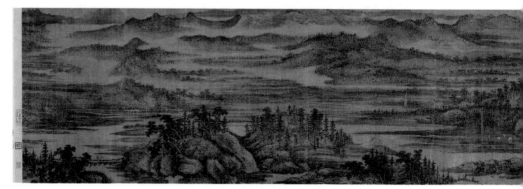

董源　《夏山图》

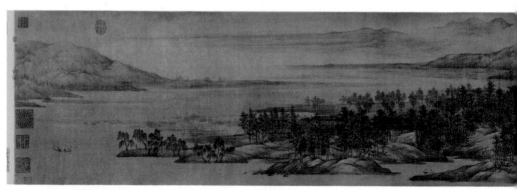

董源　《夏景山口待渡图》

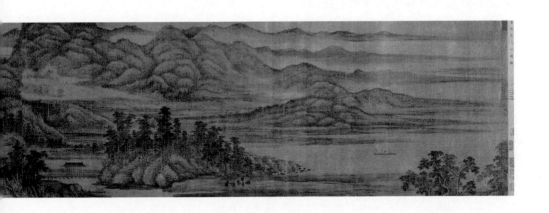

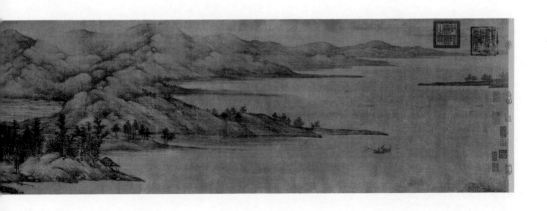

叶树与针叶树交互成林，郁郁葱葱，描绘了一片繁盛的夏日景象。

《夏景山口待渡图》被认为是董源江南风格的典型作品之一。这幅画与北京故宫博物院所藏《潇湘图》在画法、风格上颇为相似，卷高尺寸完全一样。有的学者据此推测说，这两件作品原本是一幅画，在流传过程中被后人裁开。

在这些作品中，董源把山的结构处理得平缓、温润、细致、周到，再配上乔木、灌木、芦苇、竹丛，使它们的组合有节奏、有变化，也十分和谐。而做到这些的根本是董源对山形的处理，这是董源水墨山水给人的整体感受。这也深刻影响到后世的黄公望、倪瓒等人的艺术风格。

董源水墨山水的第三个特点：皴法。

董源水墨山水的皴法是以披麻皴为主，结合雨点皴。披麻皴自山脚起，构造出起伏的山势，近景处用浓墨详细刻画草木，乔木、芦苇、灌木都画得浓重厚实，有葱郁繁茂的气象；中远景处，用淡墨勾勒山形后，再用雨点皴法，干笔、湿笔、破笔、浓淡、疏密结合，使其变幻莫测。

董源的皴法，不论是披麻皴还是雨点皴，比起同时代的画家，在刻画土石和草木时都放大画面的颗粒，近看画面有点杂乱无章，远看却井然有序。沈括的《梦溪笔谈》也提到这个现象："其用笔甚草草，近视之几不类物象，远观则景物粲然，幽情远思，如睹异境。"到了19世纪，西方的印象派画家们才学会我们这种艺术处理方式，比如莫奈的《睡莲》系列作品。

而在同时，董源笔下掩藏在草木之中的人物和建筑等细节又刻画得极其精细，这样就造成一种效果：远看有气势，近看有细节。达到北宋郭熙说的"远望之以取其势，近看之以取其质"。这是董源最被人称道的地方，比如《潇湘图》就是这种做法的典型代表。

《潇湘图》为绢本水墨，纵50厘米、横141.4厘米，现收藏于北京故宫博物院。"潇湘"有多重意思，可指湖南省境内的潇水与湘江，两水交汇，流入洞庭湖，也可泛指江南河湖密布的地区。

到了明朝，1597年，这一年董其昌43岁。他在长安遇到了这幅画，并且把它命名为《潇湘图》，认定它的作者就是董源。董其昌在《容台别集》记录道："此卷余以丁酉六月得于长安，卷有文寿承题，董北苑字失其半，不知何图也。

既展之，即定为《潇湘图》，盖《宣和画谱》所载。"就是说董源看到这幅画，上面模模糊糊地写着"董北苑"，他想起《宣和画谱》中董源名下有一幅《潇湘图》，是这幅画名字的由来。至于这幅作品是否叫《潇湘图》，甚至是否是董源的真迹，我们无从知道。但是从此之后，《潇湘图》被画史视为"南派"山水的开山之作，也是中国山水画史上的代表性作品之一。

画中一派湖光山色，画面中间是大面积的水域，远处是郁郁葱葱的高山。跟董源其他作品中滩涂消失于地平线不同，这里的高山是作为画面的屏障。中景的山坡脚下画有大片密林，掩映着几家农舍，坡岸靠近水边的位置还是董源一贯的洲渚河汊交错构图。江水中有很多小船往来，也有一队人在拉网捕鱼。画面的重点是右下方卷首的位置，江上有一叶轻舟漂来，江边的人拱手注目，不知道是迎接还是送别。董源只用一点点白、青和红点画人物，其余以墨色为主。

董源在坡岸部分用了大量的披麻皴，让人感觉植被茂盛，潮湿温润的江南气候扑面而来。对于皴法，他的作品渲染不多，主要用线条作为表现方式，用线的交错排列来表现开合、远近和凸凹。他甚至能在一笔之内诠释出三种变化，他的披麻乍一看繁复无矩，略显凌乱，但是仔细观察会发现，每一笔与另一笔之间总是互相呼应着，互相映衬着，都通过变化展现出强烈的生命力，每一笔都不可或缺。董源是划时代的大师。

另外，董源画树也有自己的特色。就像山石一样，董源的树很少曲折盘桓，而且树干常常裸露在外，在两侧点出树叶。他也不画夹叶，只用各种点法来表现树叶的繁茂。这些特点都被后世文人山水画广泛继承，所以后世常常说"南宗全盛，以北苑居功最多"。

这就是董源水墨山水画的平远构图、平缓山形、独特皴法的艺术特色。"痒要自己抓，好要别人夸"，再说说后世对于董源的评价。

虽然从北宋开始，就有人逐渐追捧董源，比如沈括和米芾都对董源大加赞誉。米芾说"唐无此品，在毕宏上"，甚至米芾的"米氏云山"明显也是受到董源的影响。但是宋朝也有很多人对董源的评价并不太高。北宋官方虽然认为董源是一个多项全能的重要画家，但是没有给予其特别的关注。相反，郭若虚还特别强调"画山水惟营丘李成、长安关全、华原范宽，智妙入神，才高出类，

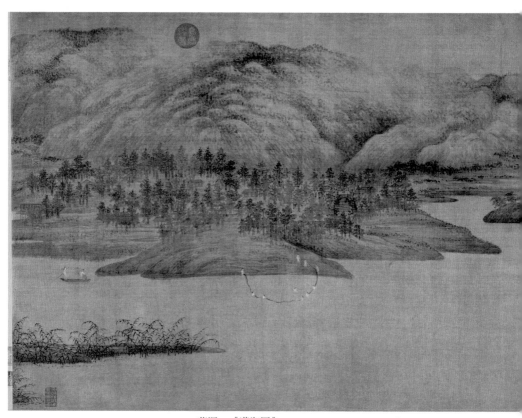

董源　《潇湘图》

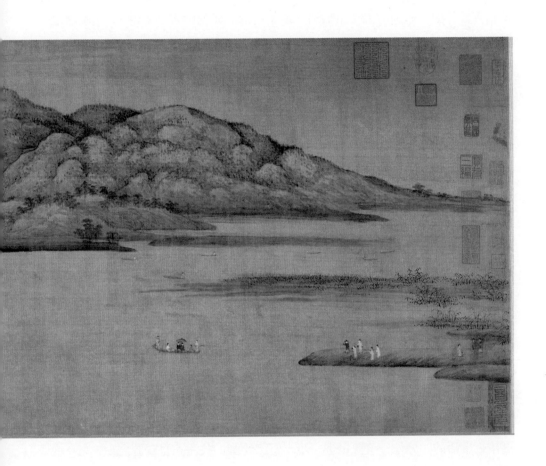

三家鼎峙，百代标程"，认为李成、关仝、范宽可以称为"宋朝三大家"。

而到了元朝，董源作品的价值扶摇直上。元朝艺术理论家汤垕在《画鉴》中说："宋画家山水，超绝唐世者，李成、董源、范宽三人而已。尝评之：董源得山之神气，李成得体貌，范宽得骨法，故三家照耀古今，为百代师法。""宋朝三大家"中，原来的关仝被悄悄换成了董源。元朝的黄公望说："作山水者必以董为师法，如吟诗之学杜也。"昔日关仝那种表现北方大山大水雄浑气象的全景式山水，在元人的眼中已经远远无法与备受推崇的董源相提并论。

明朝以后，对董源的推崇更进一步。明末收藏家、鉴定家张丑说："北苑新图师造化，深融豪迈数潇湘。堂堂后进还居上，压倒荆关称墨皇。"明末清初的王鉴更是说："画之有董巨，如书之有锺王，舍此则为外道。"

当然，真正把董源"捧上神坛"的还是明朝的董其昌。作为董源的忠实粉丝，董其昌利用自己的影响，模仿禅宗南北分门派的做法，推出一套绘画"南北宗"理论，并且把王维当成祖师，作为精神领袖；把董源当成示范，作为模仿对象。

鉴于董其昌当时的"江湖地位"，他的"南北宗"理论自然是一呼百应，再加上他身体力行地模仿董源，后面的"四王"（王时敏、王鉴、王翚、王原祁）也纷纷追随，这导致明清以来，中国山水画形式主义的倾向逐渐严重起来。一部分画家所追求的不是现实的真山水，脱离了真实的体验，完全变成一种笔墨游戏，致使一部分作品陷入了重复、无趣和单调，这都是后来学习者的问题。

当然，这些问题在董源的作品中是不存在的。董源对真实、意境、笔墨这些因素的把控是非常好的，他几乎用一己之力构建了中国山水画中"平淡天真"的一派风格。比起那些"奇石怪树"的浪漫主义，董源的平淡山水是更现实、更接近生活的。另外，董源也进一步丰富了绘画的技法。自董源之后，每一个中国艺术家都懂得了"画要勾皴擦染点，墨有焦浓中淡清"，这些都是他的贡献。

黄雀山樵倣董源秋山行旅圖

秋山行旅畫先在余收藏及觀此筆亭含滋必此出實沜明未變本家韻時傑作也

丁丑三月十九日 其昌

董其昌 《秋山行旅图》

第二十六章

巨然

披麻山水多禅意

　　开宝八年（975）十二月，面对北宋大军，南唐放弃了最后的抵抗。作为回报，北宋大将曹彬也给了南唐人最后的尊严，他们可以收拾东西，跟随曹彬北上汴梁城。很多南唐画院的画家都在北上的队伍中，因为他们也是有官职的，比如董源、赵干、徐崇嗣等。队伍中还有巨然，他本来只是个和尚，但是能够跟随董源学画，可见跟社会上层过从甚密。再加上他当时的画名已经很大，《宣和画谱》中就说他"善画山水，深得佳趣，遂知名于时"。所以，曹彬在金陵

的开元寺找到并带走了巨然。

有手艺的人运气往往都不会太差，比如《水浒传》中善于雕刻的"玉臂匠"金大坚，最后就去皇帝身边做了官，比多数梁山好汉的结局都好。来自南方的艺术家们运气也不错，他们到了北宋也都有了新的归宿，董源、赵干、徐崇嗣进入了北宋画院，而巨然也落脚在汴京的开宝寺。

这次的变故彻底改变了很多人的命运，比如李煜、徐铉、曹彬，甚至赵匡胤和赵光义。但是，巨然似乎没有受到什么影响，他依然吃斋念佛，读书作画。巨然初来乍到时，很多北方人由于看惯了荆浩和关仝雄浑伟岸的山水，所以并不理解他，甚至有人批评他的画"气质柔弱"。不被理解的人是孤独的，"孤独，如果不是因为太内向，就是因为太卓越"，显然巨然是后者。他没有任何辩驳，作为出家人，他早已经看轻这些，"万事清风过，寺中日月长"。他只是继续画，不停地画。

慢慢地，终于有人看懂了巨然的画。《宣和画谱》载："人或谓其气质柔弱。不然。昔尝有论山水者乃曰：'倘能于幽处使可居，于平处使可行，天造地设处使可惊，崭绝戏险处使可畏，此真善画也。'今巨然虽琐细，意颇类此。"帮其辩解说，巨然的作品不是气质柔弱。曾经有论述山水的人说："如果处理画面时能做到使幽静的地方可以居住，使平坦的地方可以行走，在天造地设的地方使人惊讶，在万仞险绝的地方使人畏惧，这才是真正善画的人。"现在巨然虽然画得琐碎，但是意境跟这些描述很相似。

巨然的画令北方的画家耳目一新，他的文采更令北方的文人拍手叫好。《宣和画谱》中说巨然"每下笔乃如文人才士，就题赋咏，词源衮衮，出于毫端。比物连类，激昂顿挫，无所不有。盖其胸中富甚，则落笔无穷也"，这证明了巨然很有学问，文笔也很好。很多官员、文人向巨然索画，据说北宋朝廷甚至请他为宋朝最高文化机构"学士院"绘制壁画。后来，所有见到他作品的人都发出由衷的赞叹。

巨然无须改变自己，就获得了赞誉，这点连其亦师亦友的董源都做不到。后来人们说巨然师法董源，擅画江南山水，以长披麻皴画山石，笔墨秀润，所画峰峦山顶多作矾头，而在林麓蔓草之间多画细径，竹篱茅舍，断桥危栈，得

野逸清静之趣。曾经有人把巨然的山水画挂于墙壁之上，看到波涛汹涌，吓得毛发都竖起来了。因为这些创作都是发自内心的，让观看的人如此震撼就毫不奇怪了。

巨然的作品数量很大，到了北宋末年，光内府就藏有 136 幅之多，而且是清一色的山水画。到现在传世的有《秋山问道图》《萧翼赚兰亭图》《万壑松风图》《层岩丛树图》《秋山图》《山居图》等作品。

说起巨然，《秋山问道图》可能是被提到最多的。这幅画为绢本水墨，纵 165.2 厘米、横 77.2 厘米，现藏于台北故宫博物院。《秋山问道图》是一幅秋景山水画，在竖幅的画面中，主峰拔地而起，是典型的从山脚到山顶的全景山水。山上石少土多，披麻皴绘制的野草长势茂密，画面显得温和厚重。左侧有一座辅助的山峰，跟主峰一样，山势层层相叠。山头树木丛生，矾头满布，山脚也堆满了碎石。

在主峰和侧峰之间是一条峡谷，溪水自上而下流出，溪边有一条山路蜿蜒向上，消失在山腰的部分。在山谷中间露出了一扇柴门，柴门后是数间精致的茅屋，在山谷中若隐若现。茅屋中依稀可见一人坐于蒲团之上，右边一人侧身对坐，大约就是问道者。这里的"道"是一语双关，可以理解成行路的人询问前方的道路，也可以理解成主客之间正谈禅论道，交流心得。

整幅作品除了树叶和苔点用重墨，其余以淡墨为主。画面浓淡相间，枯润相生，格调雅致，意境幽深，是典型的巨然作品。

跟《秋山问道图》一样，《萧翼赚兰亭图》和《万壑松风图》也是竖幅全景构图。画面满布，中间留有山谷，山谷间绘制精致的建筑。

《萧翼赚兰亭图》为绢本水墨，纵 144.1 厘米、横 59.6 厘米，现藏于台北故宫博物院。画中就是李世民派萧翼骗取《兰亭集序》真迹的故事。清朝人在《石渠宝笈初编》将其定为宋人画，后来考证出明朝人张丑在《清河书画舫》中记载有这幅图，并且认定是巨然的作品。

《萧翼赚兰亭图》上半部分高山耸立，山峦起伏，山麓林木间多矾头、卵石，山谷中有一处寺院，庭院回廊整齐精致。溪水沿山谷流下，一条小路从树林间蜿蜒而下，直接连接一处溪水上的小桥，桥上是萧翼骑马携仆赶往寺庙去见辩

巨然　《萧翼赚兰亭图》　　　　　　　　　巨然　《万壑松风图》

才和尚。

《万壑松风图》为绢本水墨，纵200.7厘米、横70.5厘米，现藏于上海博物馆。《万壑松风图》采用全景式构图，山势高大雄伟，整个山体非常的长，山脊曲折蜿蜒，山上草木墨色浓重，山顶上矾头层层叠叠，而且长满了苔点和松树。山谷间弥漫着云气，一条溪水从上至下流淌，时隐时现，气韵悠长。近处曲折的小路出现在山脚与溪水交接的位置，曲折盘桓，连接山谷中的两处水榭。水榭中有高士坐在其中欣赏风景，让整个庄严、凝重的画面展现出一种清秀、静寂、轻松的美。

相比前面作品的浓重和饱满，《秋山图》更加舒朗和清雅。《秋山图》为绢本水墨，纵156.2厘米、横77.2厘米，现藏于台北故宫博物院。画中有大面积的留白，远山用淡墨渲染，中间的山势高耸，撑起画面，山上的矾头和水边的卵石非常多，是典型的巨然风格。右侧水天交接处的处理极像董源的手法，再加上整体画面采用了鸟瞰的俯视视角，也是董源的一贯做法。如果这幅画确定是巨然的作品，那么应该是他早期学习董源的结果。

还有一些历史上怀疑是巨然作品的画作，跟我们熟悉的巨然风格有很大差异，但是也都画得非常好，比如《溪山兰若图》和《雪图》。

《溪山兰若图》为绢本水墨，纵185.4厘米、横57.6厘米，现藏于美国克利夫兰艺术博物馆。高耸入云的山峦雄踞于画幅上部，下部山崖和水边有数棵高大的树木，山峦回转，掩藏楼阁屋宇。

这幅画中披麻皴的技法并不明显，纪念碑式的高远构图也完全是北方山水模样。另外，北宋郭若虚在《图画见闻志》中说巨然"林木非其所长"，这里树干的皴法和出枝都非常好，也超出了巨然其他作品中树木的水平。

《雪图》同样有这个问题。这幅作品为绢本水墨，纵103.5厘米、横52.5厘米，现藏于台北故宫博物院，明朝董其昌鉴定其为巨然所作。

毫无疑问，这是一幅非常出色的雪景山水。远处主山双峰屏立，雄伟险峻，山顶长着青松，沟壑交叠；中景处楼阁隐藏在山石间，一对主仆行走在上，让人有雪夜访友的猜想；近景画河岸两侧的杂树土石，三重景致搭配和谐自然，仿佛世外的仙境。但是看细节就会发现山石并没有明显的披麻皴，部分树枝像

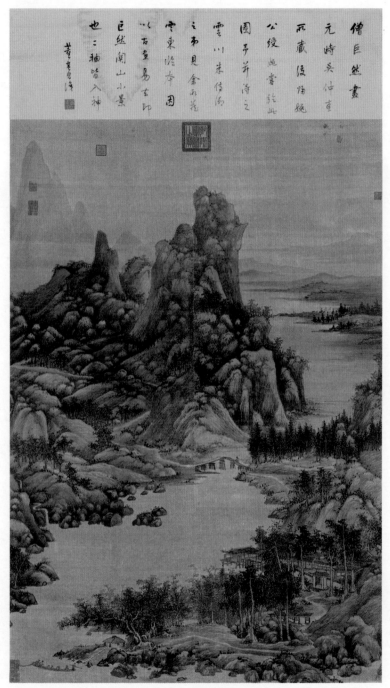

僧巨然畫
元時吳仲圭
而藏後爲施
公綬処喜於此
圖子并净之
雲州朱侍﨟
之亦見余所苑
雲東於本因
以古畫易古卿
巨然開山小景
也三軸皆入神

黄畫質﨟

巨然　《秋山图》

巨然　《溪山兰若图》　　　　　　　　　　　　巨然　《雪图》

郭熙的蟹爪，章法上很像李成的风格。

对比一下不难发现，巨然的画跟他的老师董源有四点明显的差异。

第一是皴法的差异。披麻皴在巨然的笔下有所发展。董源画中的披麻皴主要用在山脚处和平缓的坡岸上，主要是短披麻皴，山腰以上的位置则由雨点皴代替，用来展示植被的繁茂。而巨然在我们目前见到的画中，常常是从山顶到山脚都用长披麻皴，甚至矶头和碎石上都布满了披麻皴，应该说，巨然把这种皴法使用到了极致。巨然对用墨也十分注意，披麻皴的线条整体比较淡，绝对不浓于树木和苔点，这样画面看起来非常有层次。

第二是构图的差异。不论今天见到多少幅董源、巨然的作品，它们都不是历史的全部。所以有理由相信董源也可能画过更多竖幅的作品，像《龙宿郊民图》和《溪岸图》等，而巨然也可能画过一些手卷。但是就至今传世的作品看，董源多画手卷，而巨然多画竖幅屏风画。

为什么会这样呢？这其实还是跟他们的身份有关系。董源长期身在宫廷，绘制的作品主要供以皇帝为首的社会上层把玩，虽然也可能有一些画作用于建筑或者屏风装饰，但是手卷无疑是把玩的最佳选择。而巨然身在寺院，他的作品主要参与市场流通，甚至可能主要来自购买人的定制，而这些人求画的目的应该是以装饰为主，所以才会出现大幅的立轴或者屏风画。因此董、巨二人的作品形制差异很大。

基于形制的差异，竖幅和横幅的作品对画面构图的要求也不一致。也是由于巨然后来长期生活在北方，由此猜测，他必然见过大量荆浩、关仝的作品，所以在山势的安排上受到北方山水的影响特别大，很多作品都是"顶天立地"的全景式构图。但是巨然用长披麻皴表现出的崇山峻岭，与北方画家的山水面貌截然不同，具有鲜明的个人风格，最终形成"兼容南北"的风貌。

第三是苔点的差异。观察中国绘画的发展，可以发现"点"这种画面元素在唐末、五代有了巨大的突破，成为山水画重要的组成部分。从荆浩、关仝、董源的作品中可以看到，"点"已经被广泛运用来绘制树叶、杂草、碎石、远处的小树等。也就是说，这些点还是有比较明确的使用范畴的。

但是，这些还不是中国绘画史上使用"点"的最高境界，到了巨然这里，

才出现了中国画中真正意义上的"点"，确切地说，应该叫"苔点"。它不再有具体的使用范畴，而仅仅是为了画面的需要，用它来打破皴染法的单调，增加一种形式美，使画面更有精神。比如我们在《秋山问道图》中就看到了一些这样的苔点，或在石头上，或在草木上，以破笔焦墨点苔，点得非常干净利落，使整个画面因为这些苔点的存在变得空灵、通透。"点"在中国山水画中有无可取代的价值。

第四是矾头的差异。在董源的一些作品中，我们也看到比较明显的矾头，但是在巨然的画中，矾头变得更加密集和夸张。应该说这是巨然的艺术特色，也是他对山石刻画的一种有益探索，但是用多了就难免落入形式主义的窠臼。

后代一些人对此也颇有微词。北宋米芾就说："巨然明润郁葱，最有爽气，矾头太多"，又说，"巨然师董源，今世多有本。岚气清润，布景得天真多。巨然少年时多作矾头，老年平淡趣高。"很多艺术家和理论家都倾向于认为巨然的矾头用得过多，后世多数艺术家都更加谨慎。

总之，巨然作为董源的学生，继承并且拓宽了董源的南方山水的艺术道路，引领了后世山水画的发展，尤其是对元、明、清三代的无数画家都有着巨大影响。后世艺术家从他高耸秀润的画风中得到启发，从他静谧空灵的意境中获取灵感，从他率性自由的披麻皴中学习技法，画出千姿百态的江南风格作品。凡是受到巨然影响的艺术家，无不画出静谧、和谐、充满诗意，也充满禅意的作品，这是巨然的贡献。

巨然去世后，他的声望一路走高，到了南宋，已经可以跟顶级山水画家等量齐观。比如南宋诗人陆游对巨然的山水就十分偏爱，他曾经在《剑南诗稿·湖上晚望》中写道："闲人无处破除闲，待得渔舟一一还。峰顶夕阳烟际水，分明六幅巨然山。"

后世的"元四家"（黄公望、倪瓒、王蒙、吴镇），明朝以沈周、文徵明等为首的"吴门画派"，以董其昌为主的"松江派"，以及清初的"四王"（王时敏、王鉴、王翚、王原祁）、"四僧"（八大、石涛、髡残、弘仁）等，这些顶级的艺术家无不受到"董巨"的影响。

在中国山水画的发展变革中，"董巨"在北方"荆关"之外，开拓了山水

画的审美视野，扩充了审美内涵，丰富了绘画技巧，这些贡献是基础性和纲领性的，甚至可以说，后世对"董巨"的继承多于创新，有个性的变化，但是没有本质的突破。"董巨"这一派画风有如此强的生命力，毫无疑问，得益于巨然对董源的补充和发扬，所以巨然的历史地位是不可动摇的。

我想巨然之所以能够取得如此大的成就，跟他个人的执着和坚持是分不开的。当年在南唐投降后，浩浩荡荡的北上队伍中，多数人都选择了对现实妥协，迎合和服从是当时的主流，比如徐崇嗣改造出了"没骨花"，董源画了很多我们并不熟悉的作品，只有巨然更多地坚持了自己的内心。

这可能跟他本身是出家人也有关系。荣华富贵，锦衣玉食，热闹繁华，本来也不是他的追求，无欲则刚。他逸笔草草，赋诗挥毫，只管画出自己心中的山水，而不去刻意迎合任何人的喜好。或许在他的心中，吟诗作画跟坐禅念经一样，都是为了抒发或者平静自己的内心，就像永嘉玄觉禅师说的"行亦禅，坐亦禅，语默动静体安然。纵遇锋刀常坦坦，假饶毒药也闲闲……"

第二十七章

李成

画随诗酒到天涯

经过了"荆、关、董、巨"四位艺术家的努力，中国的山水画在技法上已经完全成熟，古典主义绘画的大门已经打开。在接下来的100多年时间里，李成和范宽将成为这个时代最闪耀的明星，他们也最终成为中国古典写实主义山水画的绝对高峰。

明代大学者王世贞曾经在《艺苑卮言》中总结中国山水画在唐以后的五次大的变迁，他说："山水至大小李（李思训、李昭道父子）一变也，荆、关、董、巨（荆浩、关仝、董源、巨然）又一变也，李成、范宽又一变也，刘、李、马、夏（刘松年、李唐、马远、夏圭）又一变也，大痴、黄鹤（黄公望、王蒙）

又一变也。"

王世贞以唐朝作为起始点进行论述，其中李思训、李昭道父子在总结前人山水技法的基础之上，发展了青绿山水，他们代表了唐朝山水画的主要特色，这是山水画的第一次转变。唐末五代的"荆、关、董、巨"总结了萌芽期的皴擦技法，促成了山水画技法的全面成熟，这是第二次转变。稍后出现的李成、范宽，在之前山水技法的基础之上，画出了出神入化的山水景象，这是第三次改变。北宋郭熙出世的时候，他看到天下的景象是"齐鲁之士，惟摹营丘；关陕之士，惟摹范宽"，可见李成、范宽在北宋的影响之大。

李成字咸熙，出生于919年，他是唐朝的宗室，他的爷爷李鼎还做过苏州刺史。不过这些都没给他带来多少好处，因为他出生的时候，那个曾经四海鼎盛的唐朝已经灭亡12年了。李成是长安人，而此时的长安城再也没有传说中的繁华富庶的模样，五代的战乱使得这里再也不是天下的中心。

李成就生在这样的社会背景下，后来他们一家无法维持生计，只得出来逃难，流落到了山东北海一带，在营丘定居，所以李成号营丘。虽然家道中落，但是他的"父祖以儒学吏事名于时"，读书、做官是他们家族的传统。所以，李成从小受到很好的教育，自幼雅量高致、博学多闻、善作文章、气调不凡，而且"磊落有大志"。

但是在瞬息万变的五代期间，人才是很容易被埋没的，尤其是文人。文人无法像武将一样冲到沙场来证明自己，事实上，这几十年从来不缺这样的机会。但是文人如果想要发挥作用，必须先拥有自己的机遇和平台，这正是李成欠缺的。于是，他只能放意于诗酒之间，同时也寄情于绘画。李成的画虽然精妙，但并不是为了出卖，只是为了自娱而已。李成之所以能够最终取得如此高的成就，跟他的这种身份错位有一定关系。他对自己的定位始终是士大夫。他所画的山林、飞流、危栈、水石、烟云、雪雾等，都是一种表达自己的方式，就像孟郊写诗、张旭作狂草一样，都为一吐胸中块垒。因为不是故作呻吟，所以他的笔力进步很大。

自视甚高的李成一生多数时候是寂寞的，但幸运的是，他能够守住并且充分利用这份寂寞。《宣和画谱》说当时凡是画山水的，都认可李成是古今的第一人。

即使那些喜欢批评、讥讽别人的画家，对李成也无不佩服。

当时有一个姓孙的显赫人物，知道李成善画，于是写信招李成到家中为他作画。李成收到书信后非常气愤，叹息说："自古士农工商，四民各自分居，不相杂处。我本来是儒生，虽然喜欢作画，但只是为了自己调节心情。怎么能到贵族的宾馆里，研粉调墨而与画工同列呢？这是戴逵之所以摔琴的道理啊！"于是，李成拒绝了对方的信使。这里有一点阎立本画画受辱的味道，这种观念到北宋才彻底转变。

这位孙氏达官贵人虽然很生气，但是确实喜欢李成的画，于是私下里偷偷贿赂李成做官的朋友，希望从他们那里辗转谋取到李成的作品。不久，果然弄到几幅回来。后来李成到京城考进士，孙氏又很谦恭地送去了厚礼。"来而不往非礼也"，按照当时的礼节，人家送礼过来，你是要还礼的。李成不得已到了孙家，但是看见自己以前的画挂在客房中，他大为生气，"成作色振衣而去"，一甩袖子就走了。

只有遇到志趣相投的人，李成才会卖画。比如东京相国寺东边的宋家生药铺的老板跟李成就很熟。据《东京梦华录》记载，宋家药铺两壁皆有李成所绘山水画。

其他王公贵戚听说后，也都不断写信、送钱给李成求画，希望得到他的作品，以至于"信使不绝于道"。而李成则不以为意，仍然每天以梦为马，以酒为伴。所以，李成一生的作品并不多。后来，李成的儿子李觉生逢其时，读书做官，做到了馆阁级别的高官（北宋有昭文馆、史馆、集贤院三馆和秘阁、龙图阁，后来真宗又修建天章阁，它们本来的职能是负责掌管图书经籍和编修国史等事务，后来朝廷就用这些建筑名给高层官员加荣誉职称，所以北宋高官通称"馆阁"，比如包拯曾任龙图阁直学士，所以世称"包龙图"）。李成的孙子李宥也曾官至天章阁待制、开封府尹。

李家后人位高权重之后，他们就用重金陆续买回李成的画，最终收回了很多，作为祖上留下的财产藏到自己家里。所以即使在北宋，市面上流通的李成画作也很少，远远少于荆浩、关仝等人。《宣和画谱》记载北宋内府藏有李成作品 159 幅，估计主要来自李家的旧藏。但是这批作品经过"靖康之变"，最后

基本都灰飞烟灭。

李成死后，他的名气反而更大，画也更难得。市场上既然有需求，那自然就有供给，当时很多人模仿李成，其中一些甚至达到了刻画、题记、图章几可乱真的地步。据说米芾就曾经抱怨过很难看到李成的真画，米芾在其《画史》中记载他见到的"李成画"有300幅，而其中真迹只有2幅。所以时至今日，对李成作品真伪的判断是非常困难的。

北宋刘道醇在《圣朝名画评》中也说："成之命笔，惟意所到。宗师造化，自创景物，皆合其妙。耽于山水者，观成所画，然后知咫尺之间，夺千里之趣。"可见李成的艺术风格是偏精雕细琢的。

作为北方人，李成主要学习荆浩、关仝，并加以发展，多作平远寒林，而且好用淡墨，有"惜墨如金"的名声。米芾在《画史》中说："李成淡墨如梦雾中，石如云动。"这里米芾说李成画山石好像卷动的云，我们称这种皴法为"卷云皴"。李成开创出了一种新的山石表现形式，此外，蟹爪枝的技巧在他的笔下也更加成熟。这些技法可以从李成名下的《寒江钓艇图》中找到一些端倪。这幅画是绢本水墨，纵170厘米、横101.9厘米，现藏于台北故宫博物院。画中有高山飞瀑，崖上古松参差，山石皴染如卷云状，这可能是后世模仿李成的作品。

在传为李成所画的其他作品中，这种卷云皴并不明显。比如《读碑窠石图》和《晴峦萧寺图》，这两幅也是我们今天研究李成时提到最多的作品。

《读碑窠石图》为绢本水墨，纵126.3厘米、横104.9厘米，现藏于日本大阪市立美术馆。有人认为这幅画中描绘的是东汉蔡邕观读《曹娥碑》的情境，但是没有定论。因为文士在野外偶遇碑文的事件历史上多有记载，比如欧阳询遇见索靖的碑文、孟浩然登山看石碑、杨凝式也有郊外偶遇题壁的记载。这幅画中土石用墨很淡，烟林清旷。

《读碑窠石图》原画是李成与王晓合作的。原画中残碑上应有小字两行，分别是"李成画树石""王晓补人物"，但现存这幅画中没有这两行小字。南宋周密在《云烟过眼录》记载，见过半幅"看碑图"，王晓所作人物的部分已缺佚。于是，有人据此断定现存此图是宋人摹本。即便如此，在疑似为李成所画的作品中，《读碑窠石图》是最著名的一幅，也可能是最接近李成笔迹的作品。

李成 《寒江钓艇图》

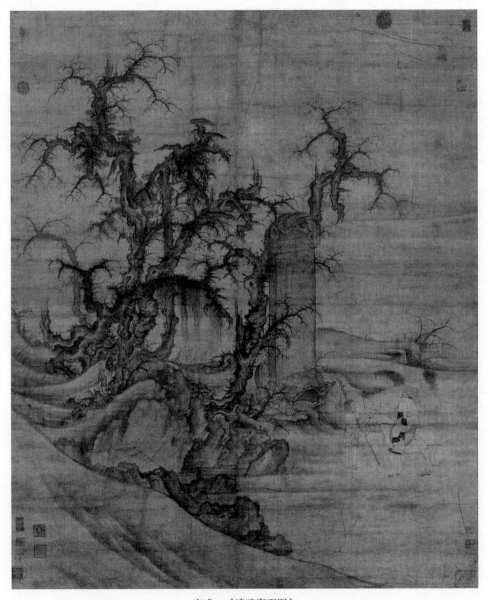

李成　《读碑窠石图》

《读碑窠石图》这幅画表现了冬日田野上，骑驴的老者停在一座高大石碑前，仰头看碑。石碑的周围聚着几株苍劲的古树，光秃的枝杈宛若蟹爪，树下是嶙峋的碑石。所有的景物都烘托出无限凄凉的气氛，渗透出一种逆境中的沉着、坚忍的精神，这是李成作品给我们的感受。

当然，李成的生活也有过惊喜。在他40岁那一年，当时正是后周柴荣时代，国家正不断开疆拓土，拒北汉，压南唐，东征西讨。这是一个血脉偾张的时代，李成也跃跃欲试，希望有机会施展自己的才能。他主动写信推荐自己，认准了枢密使王朴。王朴曾经给柴荣献《平边策》，主张"攻取之道，从易者始"，先取江淮，再逐一消灭南方割据势力，最后平定北汉。事后看，王朴是非常有战略眼光的，他的执行力也超强，是一个实干家，他是柴荣最重要的帮手。

李成写信给王朴，介绍自己的主张跟抱负。王朴也很识人，发现这个名满天下的画家也很有韬略，于是叫他来到京城，准备重用。但是人算不如天算，显德六年（959），王朴猝逝，享年54岁。王朴的突然离世对柴荣是一个巨大打击，相传柴荣闻讯后大哭不止。

可能正是因为一生中偶尔有这样的波澜和期待，李成的画中不是一味的空寂和荒寒，偶尔也会流露出一丝希望和生意。比如在《宣和画谱》中，有5幅跟春天相关的山水题材。

《晴峦萧寺图》为绢本淡设色，纵111.4厘米、横56厘米，现藏于美国堪萨斯城纳尔逊美术馆。这幅画描绘的是春秋时节的山谷景色，天气不冷，有行人露出肩膀。全图从上到下分为三层景致，上半部远景中两座高峰重叠，巍峨险峻，瀑布飞泻而下，构图和笔法受荆浩、关仝影响很大。中景有几座山石凸起，山头的树木遒劲苍老，一座寺庙隐现于枯树之间，在全图中心的位置，绘制得非常工整。近景处是由山中流出的泉水形成的溪水，一架木桥连通左右，山脚下有水榭、茅舍、板桥，还有行旅人物活动，一派欣欣向荣的景象。画中的建筑和人物用笔都有宋画的笔意。

《晴峦萧寺图》大概是在清朝时被人确定为李成的作品，原因可能是画中的寒林枯木是用尖利笔致画出的，画中高处和近处的建筑都仰画飞檐，这些特征都符合古人的记录。沈括在《梦溪笔谈》中记载："李成画山上亭馆及楼塔

李成　《晴峦萧寺图》

之类，皆仰画飞檐，其说以谓自下望上，如人平地望塔檐间，见其榱桷。此论非也……李君盖不知以大观小之法，其间折高折远，自有妙理，岂在掀屋角也。"沈括指出李成画中"仰画飞檐"的特点，并且很不以为然，认为李成不懂得远近高低观察视角的变化。不论如何，这幅画中山石雄伟秀美，景色清幽静谧，皴染用笔多有变化，是一幅非常好的山水作品。

根据历史上艺术理论家对李成作品的描述，试着找出一些更能代表李成画风的作品。郭若虚在《图画见闻志》里说李成作品："烟林平远之妙，始自营丘。"北宋王辟之在《渑水燕谈录》中说："成画平远寒林，前人所未尝为。气韵潇洒，烟林清旷，笔势颖脱，墨法精绝，高妙入神，古今一人，真画家百世师也。"通过这些信息可以发现，"烟林平远""平远寒林"是李成作品的典型特征。按照这样的标准，我们再去审查李成名下的作品，可以发现《寒林平野图》《小寒林图》《寒林骑驴图》可能更接近李成作品的原貌，至少也是出自李成这一系。

这三幅画都刻画细腻，用平远的构图表现开阔、幽远的境界。笔势苍劲，气象萧瑟，意境幽深，总体都是烟云平远、寒林萧疏的景致。这也是后来董其昌把李成列入所谓南宗的原因，或许在董其昌的眼里，李成就是北方的董源。

北宋董逌在《广川画跋》说李成的过人之处不在于画的山石多么像，而是传达山水的感受。"其绝人处不在得真形，山水木石，烟霞岚雾间，其天机之动，阳开阴阖，迅发警绝，世不得而知也，故曰：'气生于笔，笔遗于象。'"董逌认为李成之所以能够做到如此，就是因为他注意收集山水的种种美好，"积好在心，久则化之，凝念不释，殆与物忘"，这些山石的美好最终在其心中融会贯通。

在《宣和画谱》中，也有十几幅李成的雪景山水，明朝的祝枝山曾经见过王维和李成的雪景图，发现李成的雪景主要学习王维。根据宋朝邓椿在《画继》中的描述，李成画雪景法不同于别人，"峰峦林屋皆以淡墨为之，而水天空外，全用粉填，亦一奇也"。清人张庚也说："其雪痕处，以粉点雪，树枝及苔俱以粉勾点。"由此可知，李成采用的是一种洒粉或填粉渲染法，这种方法我们在赵干的《江行初雪图》中见到过。根据这些信息，记在李成名下的《瑶峰琪

李成（传） 《寒林平野图》

李成　《小寒林图》

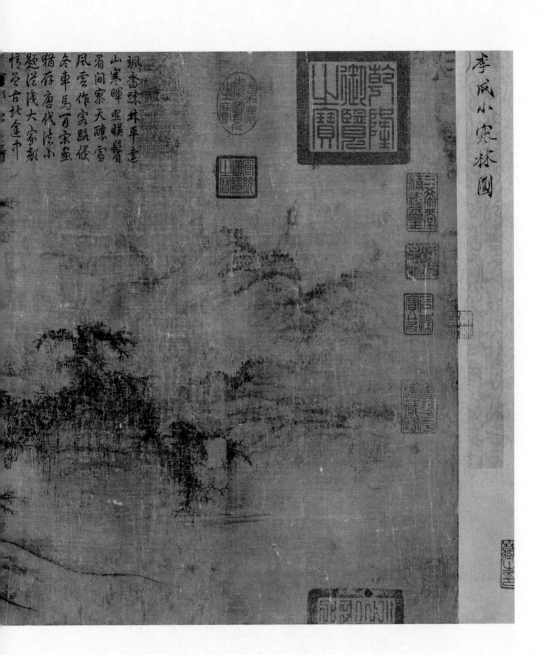

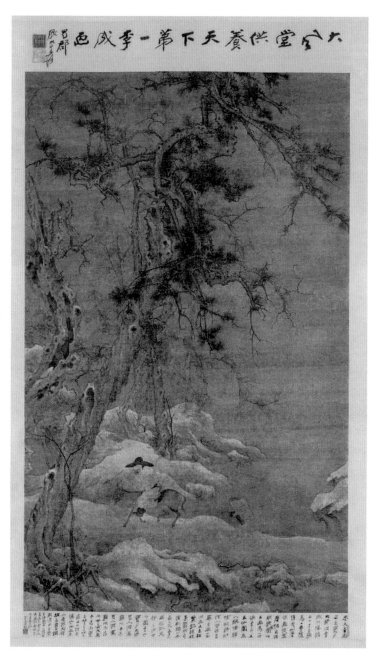

李成（传）　《寒林骑驴图》

树图》和《寒鸦图》都是这种风格，尤其是《瑶峰琪树图》，构图和树木技法可能非常接近李成的原作。

李成就这么一边喝酒、画画，一边等待他的机会，实现他治国安邦的梦想。可是等到改朝换代，等到两鬓花白，还是没有等来属于他的机会。直到北宋建立，就在他已经心灰意冷的时候，突然传来一个好消息。北宋乾德二年（964），司农卿卫融担任陈州知州，他久慕李成大名，特意聘请李成到自己那里。

46 岁的李成带着全部家眷欣然前往，搬到卫融治下的陈州。没人知道此后的李成境遇如何，是春风得意，终于有机会施展自己经世治国的才能？还是一如既往，只是凭借他精湛的艺术获得官宦的荣宠？

再次听到他的消息是 3 年之后。967 年，49 岁的李成因为饮酒过量，醉死于客舍。这个结局跟孙过庭很像，都是暴死在旅店。

李成的结局让我们不难推测，他最终仍然是那个活在性情中的自己，醒时纵笔挥毫，醉后长啸狂歌，心从笔墨游五岳，画随诗酒到天涯。只留下那些精彩绝伦的作品，证明他在这个世界上曾经活过。

李成对北宋的山水画发展具有极大影响，他的继承者众多，有许道宁、李宗成、翟院深、郭熙、王诜、燕文贵等。以郭熙为首，这些人的成就都极高，对北宋的画坛产生深刻影响。范宽早期也是学李成，后来另辟蹊径，卓然成为大家。

又有人说，两宋的山水画就是"二李"的天下。北宋的山水，全都师法李成一系；南宋的山水，全宗李唐一系，系无旁出。明朝王世贞在其《艺苑卮言》里下了这样一个结论："人物以吴生为圣，山水以营丘为神。"李成也跟吴道子、王维、董源一样，在中国艺术史中都属于开创一个时代的人。

应该说，到李成这里，中国山水画的发展进入了全新的阶段。山水画脱胎于人物画，从顾恺之的《洛神赋图》到荆浩、关仝、董源、巨然、李成、范宽笔下的全景山水，是山水画逐渐独立发展的过程。

对于山水画的发展，我们可以很简略地归纳出两条线：一条线是画中的人物逐渐变小的过程，从"人大于山，水不容泛"到"丈山尺树寸马分人"，人从山水的主宰变成了山水的点缀；另一条线是对山石的刻画逐渐复杂的过程，

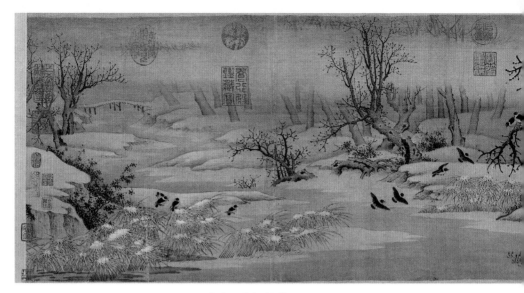

李成 《寒鸦图》

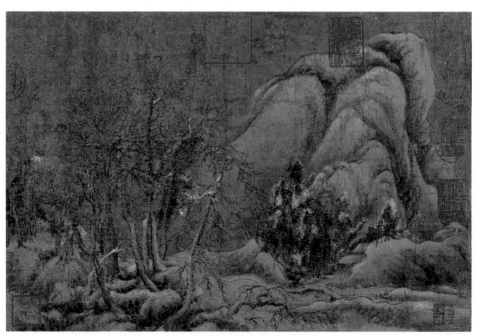

李成 《瑶峰琪树图》

从六朝到初唐，艺术家对山石的刻画还是类似对人物的勾描晕染，张彦远说初唐以前"尚犹状石则务于雕透，如冰澌斧刃，绘树则刷脉镂叶，多栖梧菀柳"，到王维开始出现破墨山水，山石的轮廓被打破，并且出现原始的皴法，画家们开始大量使用皴法。一代代艺术家们经过对自然的长期体验与观察，最终在五代期间爆发，各种皴、擦、点的技法都可以运用到山石的刻画上，他们总结出了对山石纹理、阴阳向背、质感的表现手法。

至此，山水画的技术障碍已经被全部打通，迎来了山水画的全盛时代。这个时代的标志就是艺术家们纷纷以自然为师，但是又不僵硬地复刻自然。

用种种的程式和笔墨各自诠释自己心中的山水，这始终是中国艺术的最高境界。

参考文献

［1］李泽厚.美的历程［M］.上海：上海三联书店，2009.

［2］朱仁夫.中国古代书法史［M］.贵阳：贵州教育出版社，2010.

［3］张怀瓘.书断［M］.杭州：浙江人民美术出版社，2012.

［4］张彦远.历代名画记［M］.郑州：中州古籍出版社，2016.

［5］朱景玄.唐朝名画录［M］.合肥：黄山书社，2016.

［6］蒋勋.美的沉思［M］.长沙：湖南美术出版社，2014.

［7］吴晓波.历代经济变革得失［M］.杭州：浙江大学出版社，2013.

［8］旧唐书［M］.北京：中华书局，1975.

［9］郑昶.中国画学全史［M］.长沙：湖南大学出版社，2014.

［10］杜朴，文以诚.中国艺术与文化［M］.张欣，译.北京：北京联合出版公司，2014.

［11］李松.中国美术史　先秦至两汉［M］.北京：中国人民大学出版社，2014.

［12］金维诺.中国美术史　魏晋至隋唐［M］.北京：中国人民大学出版社，2014.

［13］薛永年，赵力，尚刚.中国美术史－五代至宋元［M］.北京：中国人民大学出版社，2014.

［14］单国强.中国美术史：明清至近代［M］.北京：中国人民大学出版社，2014.

［15］蒋频.说说书画名家那些事［M］.杭州：浙江人民出版社，2008.

［16］郑为.中国绘画史［M］.杭州：中国美术学院出版社，2005.

［17］潘天寿.中国绘画史［M］.北京：东方出版社，2016.

［18］迈克尔·苏立文.中国艺术史［M］.徐坚，译.上海：上海人民出版社，2014.

［19］宗白华.美学散步［M］.上海：上海人民出版社，2015.

［20］杨仁恺.国宝沉浮录［M］.沈阳：辽宁人民出版社，2020.

［21］尤瓦尔·赫拉利.人类简史［M］.林俊宏，译.北京：中信出版社，2014.

［22］宣和画谱［M］.北京：人民美术出版社.2017.

［23］鲁一同.王右军年谱颜鲁公年谱［M］.杭州：浙江人民美术出版社，2017.

［24］谢善骁，王晓旭.书画人生［M］.北京：经济管理出版社，2012.

［25］孙过庭.孙过庭书谱［M］.武汉：湖北美术出版社，2017.

［26］尚刚.林泉丘壑——中国古代的画家与绘事［M］.北京：北京大学出版社，2007.

［27］郑红峰.三希堂法帖［M］.北京：光明日报出版社，2012.

［28］范文澜.中国通史简编［M］.北京：商务印书馆，2010.

［29］荣新江.敦煌学十八讲［M］.北京：北京大学音像出版社，2001.

［30］段文杰.敦煌石窟艺术研究［M］.兰州：甘肃人民出版社，2007.

［31］俞剑华.中国历代画论大观［M］.南京：江苏美术出版社，2006.

［32］郭若虚.图画见闻志［M］.南京：凤凰出版社，2018.

［33］邓椿.画继.南京：凤凰出版社［M］，2018.

［34］周振鹤.中国历史政治地理十六讲［M］.北京：中华书局，2013.

［35］曹宝麟.中国书法史·宋辽金卷［M］.南京：江苏凤凰教育出版社，2019.